人文艺术通识读本
编写委员会

主　任：刘伟冬
副主任：谢建明　詹和平
委　员：沈义贞　夏燕靖　李立新　范晓峰　邬烈炎
　　　　顾　平　吕少卿　孙　为　王晓俊　费　泳
　　　　殷荷芳
秘　书：殷荷芳（兼）

顾平 著

艺术感知与视觉审美

Art Perception and Visual Aesthetic

人文艺术通识读本

General Studies in Humanities and Arts

北京大学出版社
PEKING UNIVERSITY PRESS

图书在版编目（CIP）数据

艺术感知与视觉审美 / 顾平著. —北京：北京大学出版社，2020.11
（人文艺术通识读本）
ISBN 978-7-301-31728-0

Ⅰ. ①艺⋯ Ⅱ. ①顾⋯ Ⅲ. ①视觉艺术－艺术美学 Ⅳ. ①J06

中国版本图书馆CIP数据核字（2020）第191473号

书　　　名	艺术感知与视觉审美 YISHU GANZHI YU SHIJUE SHENMEI
著作责任者	顾　平　著
责 任 编 辑	路　倩
标 准 书 号	ISBN 978-7-301-31728-0
出 版 发 行	北京大学出版社
地　　　址	北京市海淀区成府路205号　100871
网　　　址	http://www.pup.cn　　新浪微博：@北京大学出版社
电 子 信 箱	pkuwsz@126.com
电　　　话	邮购部 010-62752015　发行部 010-62750672　编辑部 010-62707742
印 刷 者	北京九天鸿程印刷有限责任公司
经 销 者	新华书店
	720毫米×1020毫米　16开本　14.25印张　218千字 2020年11月第1版　2022年4月第2次印刷
定　　　价	68.00元

未经许可，不得以任何方式复制或抄袭本书之部分或全部内容。
版权所有，侵权必究
举报电话：010-62752024　电子信箱：fd@pup.pku.edu.cn
图书如有印装质量问题，请与出版部联系，电话：010-62756370

目 录

丛书序　　　　　/ 1

引言　　　　　/ 3

**上编
艺术感知**　　　　　/ 9

第一章　　　　　/ 11
感知与感知觉
　　　　　第一节　人类为什么可以感知？　/ 13
　　　　　第二节　如何感知？　/ 20
　　　　　第三节　感知觉　/ 29

第二章　　　　　/ 39
艺术感知
　　　　　第一节　为什么要感知艺术？　/ 41
　　　　　第二节　艺术感知的特征与方法　/ 46
　　　　　第三节　艺术感知与经验　/ 50

第三章　　　　　/ 58
艺术感知觉
　　　　　第一节　对艺术的体验　/ 60
　　　　　第二节　艺术化思维　/ 63
　　　　　第三节　艺术感知觉与审美　/ 69

**中编
视觉艺术感知**　　　　　/ 81

第四章　　　　　/ 83
视觉感知原理
　　　　　第一节　眼睛的观看　/ 86
　　　　　第二节　大脑对信息的处理　/ 92
　　　　　第三节　视觉对形式的感知　/ 96

第五章 视觉艺术的形式 /106
第一节 视觉艺术与形式 /108
第二节 视觉艺术形式的特征 /112
第三节 视觉艺术形式的创造 /119

第六章 视觉对艺术的感知 /129
第一节 视觉对艺术进行感知的方法 /131
第二节 视觉对艺术进行感知的过程 /136
第三节 视觉艺术感觉的建立 /140

下编 视觉审美 /149

第七章 美感与审美 /151
第一节 对美的认识 /153
第二节 美感 /159
第三节 审美感知 /161

第八章 视觉审美 /168
第一节 图像模式，视觉审美的前经验 /170
第二节 视觉中的美感 /173
第三节 视觉审美经验 /180

第九章 视觉审美与美育 /188
第一节 对审美教育的理解 /190
第二节 视觉审美教育实现的条件 /200
第三节 视觉审美教育的方法 /207

结语 /215

参考文献 /217

后记 /219

丛书序

通识教育（Liberal Study 或 General Education）最初是针对大学教育中知识过于专门化的境况而设立的一种全科性的知识传授体系。它涉及范围广泛，涵盖了人文科学、社会科学和自然科学等领域。通识教育常常通过学校课程来实现，因此，通识课程也就成为这一教育体系中的重中之重。通识课程的内容极为丰富，包括了文学、历史、哲学、艺术、宗教、经济、法律、政治、社会、科学等方方面面，像牛津大学为通识教育编撰、出版的通识读本就有六百多种，其中不仅有一般性的知识读本，如《大众经济学》《时间的历史》《畅销书》等，也包括大量的人物传记，如《卡夫卡》《康德》《达尔文》等。许多欧美大学也把通识课程列为必修科目，哈佛大学为其所设定的核心课程就涉及外国文化、历史、文学与艺术、道德修养与社会分析等六个领域，而且要求学生在这些课程中所修的学分达到毕业要求的四分之一。

如上所述，创立通识教育的最初目的就是为了避免知识过于专门化，因为各种知识间的相互割裂，很容易造成知识的单向度发展，进而也使人变得缺乏变通与融合的能力；单一的线性知识积累容易使人变得狭隘和固执，而没有相互比较，便很难生发出一种创新的能力和反思的精神。事实上，一个没有变通与融合能力的人，一个狭隘、固执而不够开放、不会创新与反思的人，是很难融于社会、与时俱进的。而通识教育的出发点正是要培养人的社会责任感和人生价值观，是一种不直接以职业规划为目的的全领域教育。它的终极目标就是要培养出一种具有创新能力、反思精神、完备知识、健全人格以及具有职业之本的完整的人。他能够随着社会的变化而自我改造，随着社会的发展

而自我完善。当然，要真正实现这个目标，单靠大学的通识教育乃至大学的整个教育是很难做到的，应该说，家庭教育和社会教育也是不可或缺的重要因素，但通识教育终归把这个问题清晰明确地提了出来并提供了一些有效的路径和方法。爱因斯坦曾经说过，所谓教育就是把在学校所学全部忘光之后剩下的那些东西。这位科学巨人的话语似乎有点绝对，但仔细分析却也不无道理。知识会被遗忘，技能也会生疏，专业可转行，唯独人的道德感和责任感不会随着时间的流逝而被轻易地丢弃，或许这就是教育的真正意义所在。

其实对"通识"的认知我国古人早已有之，明末科学家徐光启就提出过"欲求超胜，必先会通"的主张。在我国近现代的大学教育实践中，蔡元培先生在北京大学所倡导的"兼容并蓄"的治学理念从某种意义上来说也是对通识教育的一种诉求。而现在的北京大学在通识教育方面更是全国高校的领头羊，它所开设的通识课程和出版的通识教材不仅涉及面广、水平高，而且也符合中国的国情，能满足中国学生的知识需求，已经成为这个领域高质量的标杆。南京艺术学院作为一个百年艺术院校，一直秉承蔡元培先生为学校题写的"闳约深美"的学训理念，以"不息的变动"的办学精神努力推动教学事业的高质量发展，在学科建设、人才培养以及艺术创作等方面均取得了令人瞩目的成绩。进入新时代，学校更是把"立德树人"作为根本任务，努力培养德、智、体、美、劳全面发展的社会主义建设者和接班人。通识教育无疑也是实现这一目标的重要路径和坚实平台，故学校以优势的艺术学科为依托、以深厚的学术积淀为基础、以优秀的专业老师为骨干，组织策划了一套视野开阔、内容丰富、观点新颖、叙述生动的人文艺术类通识教材。真切地希望能通过讲述人文艺术的故事，来丰富我们的知识，培养我们的品德，美化我们的人生。

是为序。

刘伟冬（南京艺术学院院长）
2020年9月

引 言

 本书的出发点,一是要强调"艺术感知"在人的认知中的重要性;二是想说明为什么"审美"必须依赖"艺术"而展开。论述中选择了"视觉"作为观察对象,于是就有了"艺术感知与视觉审美"的论题。

 "艺术感知"概念的提出,是基于心理学对认知研究的延伸思考。艺术感知是指通过对艺术作品与现象进行认知而获得"觉知",形成"艺术感觉"。这里用"觉知"是想区别于日常行为中的"认识"。人类对世界的认识也是凭借感知的,但它偏重于理性感知,认识的结果是通过"概念"来建立知识,是依赖科学思维认知我们生活的世界。"觉知"的含义与"认识"稍有不同。艺术感知的行为始终处于感性状态,感知的结果是获得美感,它是用形象思维来认知世界的。

 人对世界的认知形成了"科学"与"艺术"各司其职的两种通道。科学通过理性思维,借助"概念"来认识世界;艺术运用形象思维,凭借形式来觉知世界。在人的认识中,"概念"其实也对应着对象的形式,认识的过程总是先去感知对象的形式,之后才会获得"概念",我们把这种形式称为"实际形式"。而艺术感知所认知的形式则不能也不会转化为概念与知识,它是一种纯粹的形式,是具有美感的形式。它可以抽象地表达为:艺术感知,即对那些与实际形式的纯粹知识相对立的形式价值的明确理解。

 人的认知离不开经验的支撑,因为与感知关联,故被称为"感觉经验"。

感觉经验辅助着认知活动的展开。我们需要分辨的是：在科学认知中，感觉经验的参与仅活跃在感觉阶段，"概念"通过知觉被认识之后，感觉经验便自然消失；而在艺术认知活动中，感觉经验是伴随始终的，直至完成觉知。前一种感觉经验凭借的是人的感觉器官所具备的生理功能，是人在成长过程中逐步积累的经验，是一种生存能力，它辅助着认识活动的开展；后者则是超越日常感觉经验的，在艺术感知过程中呈现出的特殊能力，是需要通过训练不断提升的一种经验。

通过训练而积累的对艺术的感觉经验，是"艺术感觉"趋于敏感的保证，拥有"艺术感觉"的同时也就激活了你的审美感知。在艺术审美中，艺术感觉也可以看作审美感觉。这涉及对"美"的定义与诠释。其实，"美"的概念，可以从"形而上"与"形而下"两个维度来设定其内涵与外延。从"形而下"看，"美"的概念应该是指艺术作品的形式要"达成"一种秩序或和谐，且避免雷同与呆板。之前我们多用"多样而统一"或"变化与协调"来形容"美的形式"。视觉艺术的"形式及其组合"、听觉艺术的"节奏与旋律"等都明显具有美的"形而下"特征。那么，"美"的"形而上"概念又如何呢？这是需要发散思维才能加以理解的。一件作品能给人带来愉悦，能给予人视听感觉的形式，因为和谐有序而呈现出一种境界，我们就说这件作品是美的。但有的时候，形式并不凸显和谐与秩序，它还需要被赋予一些"感觉"，也可以看成是一种"美感"，这种美感对应的就是"美"的"形而上"概念。

进一步分析，创作观念改变，艺术所呈现的形式也会发生改变。因为新的形式复合了新的观念，或者说新的观念生成了新的形式，美的呈现改变了，形式依然存在，但它不是完全为了呈现和谐与秩序，而是被赋予了新的"感觉"——艺术家的思想与观念。也就是说，艺术作品的美，是"形而下"的形式与"形而上"的观念的复合体。

有了"形而上"与"形而下"的共振，美的概念清晰可辨，一切问题也迎刃而解。早期艺术美在观念，神话、巫术、宗教等主导着审美，形式只是

介质；中西方成熟的传统艺术则以形式为美的特征，其中也复合着"意味"（观念），但绝不会过于突出；现当代艺术再次回归观念的表达，美感在你对观念的体悟中获得，其形式则必须贴合地承载这一观念，抽离形式的行为就不再属于艺术了。有了对"美"的清晰理解，艺术感觉就与艺术审美彻底"联姻"了。

通过"艺术感知"的训练，你面对艺术作品便会表现出更好的艺术敏感。艺术的精彩全在专业展演的微妙之中，对艺术语言敏感的人，最善于捕捉这一微妙。艺术感知有异于日常感知，它提升的是你的艺术感觉，这种特殊感觉直接激活了你的想象力与创造力。因此，培养艺术感觉对人的全面发展不可或缺。

其实，艺术感觉也是你对艺术美的一种敏感，艺术审美或因你的艺术感觉而激活。从视觉的角度来讲，艺术感知与视觉审美是一对互为支撑的范畴。在视觉艺术领域，艺术感知是视觉审美的基础与保证，而艺术感知的训练与培养直指视觉审美。本书选择"视觉艺术"作为讨论对象，故论述多侧重"视觉审美"展开。了解了视觉艺术的审美机制，则可旁通至听觉等其他各类艺术。

本书的目标定位是通过对艺术的感知，实现感觉经验的建立与视觉审美素养的提升。全书共分为上中下三编展开论述。

上编为"艺术感知"，偏重于艺术感知行为的理论诠释，安排了三章内容：首先，是对"感知与感知觉"等基本问题的讨论，即人类为什么可以感知、如何感知，感知的结果是建立感知觉；其次，围绕"艺术感知"来论述为什么要感知艺术，艺术感知的特征与方法，艺术感知与经验之间的关系；最后，就"艺术感知觉"展开分析，选择了对艺术的体验、艺术化思维、艺术感知觉与审美三个核心问题进行讨论。

中编为"视觉艺术感知"，围绕视觉对艺术感知的阐释展开，也由三章组成：首先是破解"视觉感知原理"，包括眼睛的观看、大脑对信息的处理、

视觉对形式的感知三节内容；接下来是围绕"视觉艺术的形式"的讨论，主要涉及视觉艺术与形式的关系、视觉艺术形式的特征与创造等内容；还有一章是就视觉对艺术进行感知的方法、过程与建立三个维度展开分析。

下编为"视觉审美"，是对视觉审美的方法、策略与通道进行的剖析，包括的三章内容为：美感与审美，主要围绕对美的认识、美感与审美感知三个主题展开；视觉审美，讨论了图像模式（储备视觉审美的"前经验"）、视觉中的美感与视觉审美经验等问题；视觉审美与美育是延伸的讨论，涉及对审美教育的理解、视觉审美教育实现的条件与方法等相关话题。

"艺术感知"是对艺术作品的认知，它指向"艺术感觉"，这是本书的核心观点。艺术感觉中包括的审美感觉，是审美经验建立的前提。因此，艺术感知与艺术审美密不可分。"艺术感知"更重要的意义是疏通人类认识世界的"艺术通道"。在科技泛滥、理性盛行的今天，缺乏艺术认知世界的经验所造成的负面影响越来越大，审美感知的迟钝、人文精神的缺失直接剥夺了我们本该有的幸福感。要知道，"艺术感觉"不仅是艺术家必备的专业能力，也是满足所有人审美与精神诉求的必备品质。

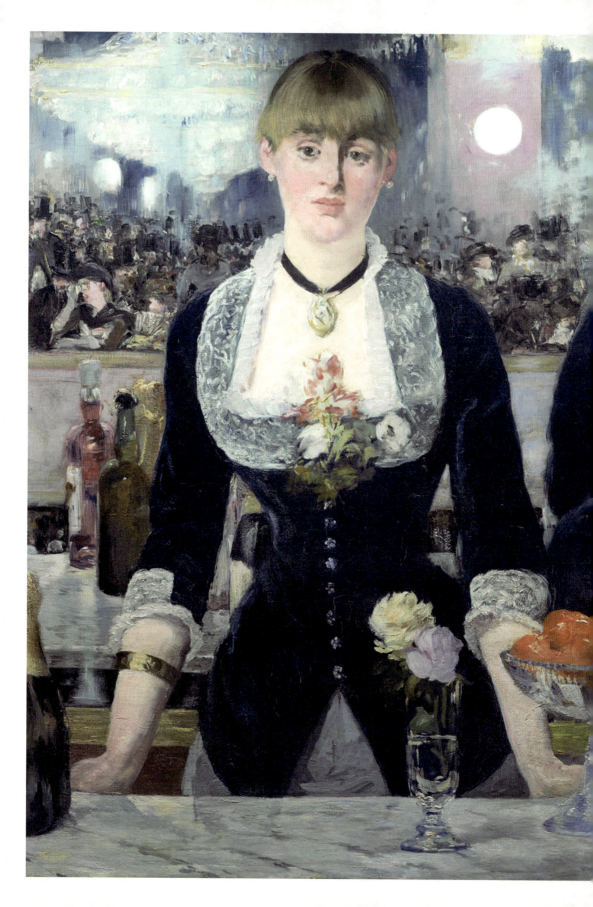

上编 艺术感知

人最重要的本能是"感觉"。然而,在知识越来越丰富的今天,人的感觉正在逐渐被知识侵蚀,人们更擅长依赖"概念"与"逻辑"去认知世界、处理事务。"艺术感知"的对象虽然是艺术,但它激活的是你的感觉。感知艺术,它会给你带来不一样的人生境界与行动的"经验"。

第一章 感知与感知觉

[本章概要]

感知是人的一种行为，即身体器官捕捉外在刺激信号并传输给神经网络，再经过大脑加工，转换为一种认知信息。它是人的感官具有的生理机能与大脑运算的心理机制共同完成的一项活动。由此，感知过程分为前后两个阶段：前半程是感官的活动，即像感受器一样去接收和感知对象的信号，体现为一种感觉能力；后半程是大脑神经元的计算，依赖现场感觉获得的信号与大脑储备的前经验进行复合，转换为感知需要的信息，以实现感知的目的。

感知行为的实现有两种通道可供选择。一种是感官接收信号后，借助知觉，将其与大脑中的知识经验相结合，形成一种判断，这就是我们通常说的"认识"。它常常被表述为：由感觉到知觉，再到认知的心理过程。另一种则由感觉直接链接大脑中的感觉经验，形成一种意识，我们称之为"觉知"。这种感知全过程依赖感觉，排除了知觉的参与，也远离了知识与概念。

感知觉是感知行为的结果。如果说感知是认知"意识"的获取，那么感知觉就是实现了"意识通达"，形成的感知结果。由于感知通道不同，感知觉相应地形成了两种类型：有知识经验参与的感知，称为"知性感知觉"，它是获得知识的一种能力；而有感觉经验参与的则名"觉性感知觉"，它是激活人的感觉的重要帮手。两种类型的感知觉对于人类都必不可少，它们各司其职，为我们认知世界提供有益的经验支撑。人的日常行为更多表现为"知性感知觉"，其认知偏重于理性思维；而"觉性感知觉"是一种感性思维方式，它的理想境界直指"艺术感知觉"。

人之所以有存在感，是因为有"感知"。当你走出家门，首先靠眼睛的感知去识路；如果后面来车了，它按下喇叭，耳朵的听觉感知会提醒你避让；天黑了，我们可以用脚试探路面是否平整，用手去触摸各种路障……有时我们还会利用"通感"，借助眼、耳、鼻、舌等器官去共同感知一些微妙的对象，如一台文艺晚会、一部精彩的电影、一次自然灾害的预兆……

"感知"是最普通的人类认知世界的行为。"感"是指感知主体与环境客体的一种联系。某种意义上说，"感"是通过主客体的互动，显示其存在。"感"所体验的存在是模糊的，是"知"获得条件让模糊的"感"变得清晰，确认存在，具体化对象的存在。获取"知"的必须是生命体，不具有生命的事物只存在"感"，而不能发生"知"的行为。感知行为依赖人的"感知觉"，即一种运用于感知活动中的经验，它是人在接触世界的过程中基于实践而积累的能力。

第一节　人类为什么可以感知？

根据日常生活经验，人所具备的感知能力，是依赖人的感觉器官的生理功能实现的。我们平常说的视、听、嗅、味、触五觉，就是器官各司其职，对应接收相关联的刺激而获得感知信息。眼睛作为视觉器官，只要进入视野的信号都会反射在视网膜上，视网膜将其"成像"，并通过神经系统传输给大脑，再经大脑终端转换为视觉可感知的信息，我们便知道感知的对象是什么了。耳朵的听觉也是一样，只要信号进入听觉范围，就会对耳膜产生刺激，信号被接收后，最终也是通过大脑转换为一种听觉的感知。人类的视、听、嗅、味、触五觉是主要的信号"接收器"，负责收集各类可感觉的信号，最终由大脑转换为可感知的信息。由此可知，人的感知是感觉器官与大脑共同完成的。

一、感觉与感知的异同

这里首先要讨论一组重要的概念——感觉与感知。如果我们不把这两者放在一起，考虑它们之间的联系与区别，可能会忽略其各自的内涵与外延。"感觉"是大家最熟悉的一个心理学用语，它的理论定义是：感觉是客观刺激作用于感觉器官所产生的对事物个别属性的反映。通俗讲，感觉就是人的感觉器官对外物的感应。眼、耳、鼻、舌和身体接触到对象，会产生反应，正是这种特殊的能力帮助人们实现了对事物的认知。当然，认知的实现单靠感觉还不够。所以，心理学理论认为，感觉只是极简单的心理过程，它必须通过知觉才能实现认知，感觉是各种复杂心理过程的基础，服务于知觉、记忆、思维等。

"感知"一词与"感觉"相比，显得比较冷僻，日常生活中很少会用到，它更多出现在哲学、理论研究等领域。感知，从感性角度理解，多表现为一种行为过程，带有一点"行动"的意味。有一个对象，要去接触与了解它，通常会用感知的方式。所以在心理学领域，一般把感知理解为感觉与知觉前后联动的认知过程，先有感觉，进而再通过知觉去认知对象。这样去理解感知也不算错，即感知就是一种认知，认知的方式为先利用人的身体器官去接收对象的刺激信号，然后通过神经网络输送给大脑，在知觉的参与下转化为可认知的信息，完成整个认知过程。按照这种理解，感觉就是感知的初级阶段，先有感觉，再有感知。

但若进一步思考对"感知"的理解，以上结论似不尽完善。感知是人对存在的体验，感知既是感知对象，也是感知自己，它是事物相互作用的一种"存在"。人可以作为主体去感知世界万物，那对象是否也可以反过来对人进行感知呢？根据人类目前积累的经验，这种感知只能发生在有生命的对象上。至少在人类认知的时空中是如此。人与世界是彼此"存在"的关系，全凭感知链接，这无意中就丰富了它的内涵。感知是一种认知，但它不完全如心理学理论所界定的，仅为服务于知觉的认知。感知所呈现的认知是一种强

化了"感觉"的认知，所以感知中的"知"通常被理解为一种来源于感觉影响的"觉知"。这有点类似禅宗中"觉"的意味。

从这个角度看，感知与感觉又可以通用了。日常生活中的很多时候，我们在描述"感知"行为时，也常常用"感觉"来代替。比如说，通过与一位陌生朋友接触，你对他感觉不错，这种不错的感觉就是感知，实际上是你通过对他的感知，觉得他不错。看完一场电影，感受很多，我们常常描述"这场电影感觉不错"，按照一般心理学理论就说不通了，不会看完了电影还处于认识的初级阶段吧？你已经有了完整的认知，这种感觉就是感知后的一种感受。仔细体会"感知"的意味，它虽然也是认知行为，但这种认知是通过"感"的过程实现的，感知的侧重点既在"知"又不完全依赖"知"，这里的"知"只能理解为"觉"后的知晓，而绝不能简单地看作是心理学理论说的知觉的"知"了。

当然，也不能因为延伸的思考而执其一端，对待感知，我们可以通过两种途径去解读，这样或更为合理。有了这样的前提，就很好分辨感觉与感知的异同了。

二、感知的生理机制

感知由人的感觉器官与大脑中枢神经系统共同完成，其活动机制也清晰地分为前后两个阶段，即前半段的感觉器官的生理机制与后半段的大脑心理机制。感知的生理机制其实非常复杂，好在已有诸多学者从生理学、心理学角度做过很多有建设性的研究，虽然在理论或观点上存在差异，但总体结论还是被大家普遍认同的。

人具有感知能力，首先是因为人的生理器官具备对外在刺激信号的反应、接收与捕捉功能，属于自然生理现象。研究表明，这种功能并非完全是"天生"的自然现象。作为特殊的生物体，人类虽然在胎儿孕育期就显示出了一些感觉表征，但生理器官的感知功能主要还是出生后在多种复杂环境因

素的影响下逐步激活的。这里用了"激活"一词，是想说明，人的生理感知能力虽然与后天的训练有关，但也不能忽略了人的生理"演化"所表现出的遗传特征。人成长过程中感知能力的提升是通过"激活"这些生理机制才得以实现的。它们是人出生后所表现出的稳定性生理特征。那么，这些生理机制是如何实现对刺激信号做出反应的呢？

感觉器官中具有感知功能的组织在心理学上称为"感受器"，可以把它假想为一套接收刺激信号的"装置"。这个感受器非常特别，它只能接收某种对应类型的信号，而对其他类型的刺激则不反应或反应非常微弱。比如，眼睛不能听到声音，耳朵也看不了物像。这台感受器还有另一特别之处，即它具有转换"能量"的结构，能将外部各种刺激信号的能量转换为神经脉冲的能量，并通过神经网络送抵大脑，形成感觉。因为受生物机能的限制，该感受器并非对所有对应信号都能产生反应，它表现出一种"区间"接受的特征，即只有在刺激处于特定区间时，才会被它接收到。这种处于特定区间的感受能力又称为"感受性"，感受性的大小用"感觉阈限"的数值来衡量，这个数值反映了感觉受限程度的大小。阈限值越大，感觉受限越大，感受性就越微弱，感觉器官对刺激的敏感度越低；反之，阈限值越小，感受性就越强，感觉器官对刺激就越敏感。

每个感觉器官都有两种感受性和两种感觉阈限，即"绝对感受性"和"差别感受性"、"绝对感觉阈限"和"差别感觉阈限"。前面已提到，人受生理机能的限制，只能在特定的区间内接收刺激信号，对应着一致的感觉阈限。绝对感受性是指特定感觉器官感觉最小刺激量的能力，它反映了该感觉器官的敏感性；以此类推，绝对感觉阈限是指能引起感觉的最小刺激量。太远的对象我们就看不见了，太弱的声音也听不见，而恰好可以看到的距离或听见的声音所形成的刺激就是绝对感受性，而这个距离或声响所对应的阈限，就是绝对感觉阈限。

差别感受性，我们可以通过一个例子来理解。室内原有一只25瓦的白

炽灯泡，显得比较昏暗，我们只要再加一只25瓦的白炽灯泡，就会感觉很亮；但如果本来就有好几只了，已经很亮了，你再加一只25瓦白炽灯泡，并不会有更亮的感觉，这就是差异性感受。差异感受性并非以增加的量来推断感受的变化。对差异感受性的考察，正是我们测试感觉微妙能力的重要途径。

我们通常用视、听、嗅、味、触五觉来指认对应的感觉器官种类。这些感觉器官既有其不同类型的感觉对象，也受感受性与感觉阈限的约束，此不赘述。但在五觉之外，身体其他器官也是具有感知功能的。我们知道，人之所以可以进行信息感知，是大脑最终发出指令，而大脑的信号又是通过神经网络的传输获得的。因此，只要神经网络抵达的地方能够提供"信号"，它就能成为最终感知信息的发源地。而人的神经网络是遍布身体每个器官的，绝不限于前面所提及的五种感官。比如，体操运动员在平衡木上的平衡感觉，就不靠五觉来感知，也与它们对应的器官没有关系。体操运动员是通过运动中身体肌肉组织、肌腱的扩张与收缩以及关节之间的压迫，产生刺激并形成能量，再由神经系统转化为新的能量传输给大脑，从而实现平衡控制的。其他器官的感觉也是如此。空腹时，胃在刺激信号作用下，会通过神经网络让大脑发出"饥饿"的感知信息；体温上升带来的感知，是神经网络在提醒大脑，器官的某处有发生炎症的信号刺激；心跳加速是血液循环加快的刺激信号；皮肤瘙痒是真菌刺激信号的反映；产生便意是尿道充溢的刺激信号……心理学研究的揭示，人的感知是身体的作用实现的。也就是说，人身体的每一个器官只要有神经网络连接，都会把接触到的信号通过神经网络输送给大脑，再由大脑转换为感知信息。所以，心理学把视、听、嗅、味、触来源的五种感官发生的感觉称之为"外部感觉"，而将身体其他器官的感觉称之为"内部感觉"，主要包括运动感觉、平衡感觉和内脏感觉。[1]

[1] 本书提到的心理学相关概念，参阅了《心理学导论》，赵坤、王辉、张林编著，中国传媒大学出版社2009年版。

三、感知的心理机制

以上是我们讨论的感知的生理机制,也就是感觉器官的生理机制。那么,人的感知心理机制又是怎样的?儿童认知心理学研究的成果对我们理解感知的心理机制提供了帮助。人在成长过程中,实际发生改变的并不是生理器官的感知机能,而是心理机制影响下的感知效果。也就是说,儿童与成人具有同样的感知生理机能,但感知心理机能的水准却完全不同。这个问题比较复杂,相关的脑神经科学研究还在进行中,但心理学对"认知结构"的讨论也有助于对大脑认知机制的了解。[1]感知是一种认知,那么人的感知所表征的认知结构是怎样的?这种认知结构何以让感知的结果得以实现?

结构由潜藏于事物变化过程和现象背后的那些不变的成分构成,这些成分不能再被分解。心理学家弗拉维尔曾描述"认知结构"是"由一系列认知项目按照某种联系方式而构成的一个有组织的整体。它具有两种显著特征:一是构成组织的元素的存在是相对稳定的、持久的,而不是暂时性的;二是结果是存在于表面行为背后的基础,具有共同性和潜在性,由结构所支持的现象可能是多种多样的,但结构的实质却是稳定不变的"。[2]有学者将这种认知结构的成分设定为:元成分、操作成分和知识获得成分,对应的三种职能为:编码(对刺激信息进行定义并在信息加工系统中予以表征)、联系(对不同信息进行比较和联合)与反应(对刺激予以应答)。[3]认知结构对神经网络传输来的信息,首先进行有效选取,留下符合情境的关联信息,忽略其他无关的,并将新信息与大脑记忆储备的前经验(即心理学理论中的"前见")相联系,最终转化为感知需要的结果。也就是说,认知结构是对刺激信息的获取、提取与转换的感知,结构中的三种成分各司其职

[1] 陈英和:《认知发展心理学》,浙江人民出版社1996年版,第76—78页。
[2] Flavell, J. H., "Stage-Related Properties of Cognitive Development", *Cognitive Psychology*, Volume 2, 1971, pp.421-453.
[3] 这是美国心理学家斯腾伯格提出的著名"智力三元论"理论。参见R. J. 斯腾伯格:《超越IQ:人类智力的三元理论》,俞晓琳、吴国宏译,华东师范大学出版社2004年版。

又相互协调，共同完成对刺激信号的回应，折射出大脑神经中枢复杂的运算过程。由此，人的认知能力的培养是通过对认知结构中三种成分功能不同程度的激活，并提高其有效性及各结构元素发挥作用的熟练程度而逐渐实现的，认知结构本身不发生变化。就个人而言，其认知结构是自带的恒定组织。

感知的有效性与能力的提升需要依赖"认知结构"各项功能的激活并强化其熟练性，而实现这些的唯一途径与提高感官的生理机制一样，仍然依赖实践。从心理机制的角度看，感知实践其实是大脑对信息的处理训练，我们可以把它设定为两个变量——操作与储存，即感知实践训练改变的是大脑认知的认知操作与经验存储。依据认知结构的工作机制，进入大脑神经中枢的信息要想最终实现转换，必须经过前期的信息操作加工（包括获取与提取）与后期的前经验参与的转化，操作技能的提升与储备信息量的增加是认知效率提升的根本保证。认知发展心理学研究表明，操作技能的提升在认知发展中是有限的，并非具有无限量的增值。从儿童到成人，通过不断的实践，对信息的操作加工技能很快会达到一个恒定值，但信息储备量却可以无限递增。也就是说，负责信息操作的认知结构一旦予以激活并达到熟练程度，感知能力的提升便全依赖你的前经验储备，人的感知能力的差异将见之于你通过实践而储备的经验。[1]

通过对感知生理与心理机制的剖析，我们知道，要想激活感知效果，广泛的感知实践及由实践带来的前经验积累至关重要。一个人的感知能力的大小与敏感度，完全依赖他的前经验的储备量及其参与感知的活跃度。

[1] Case, R., *Intellectual Development: A Systematic Reinterpretation*, Academic Press, 1985.

第二节　如何感知？

感知本是人的日常行为，无论你是否有意识，只要接触对象，都处于一种感知状态。我们这里要讨论的"如何感知"，并非再去刻意描述日常感知的技巧与方法，而是帮助你设定一种导向，让感知的日常行为所生成的"感知觉"指向一种"合目的性"。也就是说，不同感知方式的选择，决定了它的价值的不同定位。

那么，究竟如何理解感知行为？首先便涉及对感知过程的了解，因为过程中的每一个环节都关联着最终感知的效果。在设有"指向"的感知中，把握过程中的轻重缓急显得特别有意义。其次，感知目的实现的途径也是有选择的，它直接决定了感知与目的抵达的效率。南辕北辙不仅不能实现预设的目的，反而会导致难以避免的危害。最后，是对感知方法的获取，不同的感知路径有其对应的方式方法，把握好策略是激活每次感知的基本保证。

一、感知过程

通过上一节讨论我们知道，感知行为的发生是人的身体器官接收信号，再通过神经网络将信号传输给大脑中枢系统，然后转换为感知信息的过程。身体器官对信号的接收是感知的"源"，是身体器官在信号刺激下做出的反应，在这一过程中，信号被转换为一种能量提供给神经网络，这是感知活动的前半段流程。人的感觉器官好似一台感受器，它的灵敏是有限度的，即受"感受阈限"数值的控制，并不是什么信号都可以感知到，对象的信号刺激必须达到一定量，感受器才会发挥作用。当然，这台特殊的感受器又具有一定的可塑性，通过不断操练，它会更敏感，即使信号的刺激量在常规之下，它也能实施捕捉。以绘画对视觉感知的训练为例，素描与色彩等基础课程的练习，重在提升你的眼睛对形与色的观察敏感，帮助你在造型中对"形"进行准确把控。音乐教学也是一样，如"视唱练耳"的课程，也是针对身体器

官的声音感知灵敏性展开的基础训练。我们经常看到一些精彩的体操和杂技表演，靠的也是表演者训练有素的身体器官的微妙感知，是一种超出常人体验的特异功能。

感知活动的后半程，是大脑的转换机制，这是普通人既感觉不到也难以想象的复杂活动，好在心理科学与脑神经科学都在持续不断地对其展开研究。最新研究成果显示，大脑接收到神经网络传输来的信号之后，要迅捷进行转换，速度之快我们很难想象。你想，我们走在路上，听到了后面车辆按压喇叭的声音，如果大脑不能瞬间给出避让的反应，那不就麻烦了吗？转换的快速并不影响大脑运算的精准，每个大脑都是一台超级精密的计算机，会在各自系统支持下完成及时的运算。大脑的算法极为复杂，我们暂时不去分析。前面我们通过分析认知结构了解到，大脑对感知的计算并不单纯依赖神经网络传输的即时信号（现在），还涉及过去感知积累的各种前经验，新增的信息与即时的信号一并进入转换的计算过程中。所以，大脑给出的感知结果，并不完全是你身体器官接收到的真实信号。这里的前经验是一个非常重要的元素，全靠不断感知、获取有益的经验予以储备。

了解了感知活动前半程和后半程分别在感知过程中的作用，下面进一步讨论感知中的几个变量，它们才是过程中起决定作用的核心要素。

在感知活动的前半程中，感受阈限是核心变量。我们已经分析了感觉器官的感知发生的生理机制，身体的感觉器官就像一台"感受器"，它会受到客观生理条件的限制，接收刺激信号的能力是有条件的，即有所谓的感受阈限。以视觉为例，它对空间与距离的感知、对光与色的感知、对时间的感知都与器官的生理结构有关。我们不可能看到380nm—780nm波长范围之外的光，小于它的有紫外线、X射线等，大于它的有红外线、雷达波、电波等，因此必须借助相关的仪器来扩大我们感知的范围；我们也无法辨识黑暗中的物体，必须借助光的作用；我们还看不清太远或太小的对象，需要望远镜与显微镜的协助……此外，感受阈限还表现出了具有相对性的特征，前面我们

曾举了白炽灯泡引起感受差异的例子予以说明。但是，人的感觉器官在其适应的范围内，通过训练，不仅可以有限地扩大感知尺度，更重要的是，还可以提升感知的辨识力和灵敏度，增加感知的有效性并加强对对象微妙之处的感知。

在感知活动的后半程，前经验非常重要。这里有必要把前经验提取出来再进行一次讨论。前经验，即感知实践的经验积累，它看起来简单，却是人的感知活动中最值得探讨的。它不仅涉及形态的差异，而且内容也呈现出不同的偏向，这些都会造成感知结果的区别。那么，前经验是一种怎样的形态存在，它又是以什么样的内容参与新的感知呢？

既然这种经验来自之前的感知实践积累，它的特征显然与你的感知行为有关。从不同的感知对象上获得的经验是存在差异的，感知的方式不同，积累的经验也会不一样。一般而言，人的感知行为分为两大类：一类是日常生活感知，感知的目的指向生活的方方面面，它所积累前经验自然也多服务于下一次的日常生活感知；另一类属于任务性感知，即超越生活的工作、学习及表现出特殊性的任务需要，其获得的前经验就比较专业化了。

人的日常生活感知涉及的前经验并不复杂，它是指人在成长过程中通过个体、家庭及社会的辅助，在付诸实践的感知中积累经验，并使用这些经验。虽然个体的感知过程会存在一定的差异，并影响对前经验的积累，但整体上看这种差异并不大。有的人对日常生活中的某类对象比较敏感，比如饮食中的"味觉"或"嗅觉"，那么它就会不断积累这方面的经验。以此为基础，他会表现出比别人更好的对食物的敏感度。但这种敏感并非通过刻意训练而达成，所以也显示不出太大的差距。它通常被解释为一种习惯或偏好，在感知的前经验中表现出个体的特征。当然，日常生活感知也不应被划归为限定的领域，由它得到的前经验的存在形态同样具有品质特征及较大的覆盖面。若你的嗅觉很灵敏，通过进一步训练，可能就适合去从事任务性感知实践，比如品酒师这个职业。任何类别的任务感知你都可以在日常生活积累的感知

前经验中找到对应的基础，从而让你更快进入角色，这正是它的广度特征。

任务性感知前经验则完全不一样，它必须依赖特殊的训练，一旦形成了前经验，就会表现出异于常人的特征。此类现象非常普遍，道理也很简单。我们不断重复做某件事，它就变成了习惯，成为一种技能，这种技能正是你感知到的前经验。我们小学学过卖油翁的故事，老翁对油进瓶过程的感知与把控，"无他，唯手熟尔"，就是一种"烂熟于心"的经验。正因为他有无数次感知获得的前经验支撑，才有了这"绝活"。任务性感知的前经验离不开重复训练带来的熟练，但更与你的专注有关，这是它区别于日常生活前经验最重要的特点。我们都知道，日常生活的重复度并不少于你进行某种任务性感知所需的训练。想一想，人一辈子围绕日常生活要做多少次的重复？但因为没有专注的意识，我们的感知经验始终处于普通水准。

围绕感知的两类前经验，各有侧重地提供着人的认知实践所需要的帮助。这里我们对前经验的内容没有做进一步的展开。事实上，在本章开头讨论"感知"概念时已经提及，对其理解的不同必然派生出不同的感知结果。与此关联，感知所积累的前经验内容就出现了"知识经验"与感觉经验两种偏向。如果我们的感知定位在对对象的觉知层面，基本上是围绕感觉在认知对象，这时所积累的前经验就较多显示为感觉经验；而由感觉进入知觉的认知，感性的成分会被概念性的知识所取代，这时的前经验就转化为知识经验了。无论是日常生活的感知还是任务性感知，都会出现这两种前经验内容的偏向。此时就涉及你究竟想去积累何种内容偏向的前经验了。

生活中大体有两类人，或理性或感性。偏于理性的人，他的感知较多由感觉链接知觉，特别重视知识的前经验在感知中的支撑，那么他就会不断丰富自己的知识经验；而被我们认为感性的人，对事物与对象的判断较多依赖自己的感觉，很少延伸到概念的层面，似乎有点远离知识，他们积累的前经验就偏多感觉经验。我们无须对这种偏向做价值判断，人的感觉很重要，知识也一样不可或缺。当然，在实际感知活动中，会因为对象或某种出发点的

预设，自觉或不自觉地选择某种偏向。这里强调的只是一种"偏向"，并非绝对。比如，科学领域的感知，理性与知识是基本的支撑，但也不能排除前经验中感觉经验的参与，否则科学的创造性与进步是难以想象的；同样，在艺术感知中，也少不了知识的前经验，没有艺术理论与术语等前经验的帮助，我们的感知会永远天马行空不着边际，从某种角度来说，就又远离了感知的目标。

通过以上讨论，我们清楚了，人的感知过程不仅是身体器官对感知对象信息的捕获，更是基于你的感知经验的共同参与而形成最终的判断。提升感知效果，不仅依赖你的身体器官的感觉灵敏度，还与你积累的前经验直接关联。

二、感知途径的选择

了解了感知推进的过程，要想真正完成感知，还需要寻找感知实现的通道，即适合的途径。通过分析感知过程，我们知道，影响感知结果的因素，一是刺激的信号，二是前经验。其中，刺激信号变量较小，起决定作用的是前经验。它不仅影响着感知结果的质量，甚至决定着感知通道的选择。

感知是认识世界的唯一方式，在日常生活中，我们很少去琢磨"感知"这个概念的内涵与外延，只把它看成是人的认知行为，太过寻常。但从学理上讲，"感知"的概念又有些复杂，除了前面我们将它与"感觉"进行的区分外，对"感知"的不同理解也直接影响着人们认知世界方式上的差异选择。

前面在讨论"感知"概念的时候，我是不主张对其进行拆分的，而是把它看成了一个独立的概念且表现为一种完整的行为。但依照心理学常识，感知应该被分解为感觉与知觉两个前后关联的心理行为，且"感觉是人脑对直接作用于感觉器官的客观事物的个别属性的反映"，而"知觉是指客观事物直接作用于感官而在头脑中产生的对事物的整体认识"。其潜在的意思是，感觉只是将信息传递到神经网络，知觉才是将感觉信息整理为有意义内容的

过程。由此可得出结论：知觉的作用就是使感觉有意义。在这种理解中，感觉很单纯，它只是接收信号，即使一定要让大脑给出感觉信号直接转换的反映，那也只是"个别属性"，就是说，感觉是没有其他因素参与的。知觉就不同了，它以感觉为基础，但并不是把感觉简单地相加，知觉的产生还要借助知识经验的帮助。两种完全不同的观点会造成对"感知"理解的巨大差异。

生活中，如果把感知随意拆分为感觉与知觉来做心理活动过程的分析，会出现很多与上述心理学理论相悖的现象。举例说，我们在描述一个人对某个对象的感知时，"感"主要指对象信息的刺激引起身体器官反应的过程，"知"带有"知晓"的意味，是指通过大脑计算而转换新信息，是一种认知。只不过这种认知在涉及大脑储存的前经验时，会产生差异性选择：一种仅仅依赖既往感觉经验的参与，没有进入概念与知识层面，这种认知便表现为"觉知"，过程中根本没有"知觉"的参与；而另一种认知则有前经验中的知识经验参与，多借助概念来判断，成了事实上的"知觉"行为，表现为对结果的认识。

或者我们可以这样理解，在"觉知"认知中，感知的"知"确实是一种知晓，但它是由"感觉"的"觉"引出的"知"，因为参与的前经验是感觉经验，由感觉维系着。而在"认识"的认知中，感知更趋向于知觉行为，由知觉激活前经验中的知识经验，感知是在寻找概念，积累知识，实现用知识认识世界的途径。

所以，确切地说，感知是对感觉认知的一种表述，不一定表现为感觉与知觉拆分的前后认知过程。如果是有知觉参与的感知，这种认知就是通常所说的"认识"；而没有知觉参与的感知，我们称为"觉知"。此处的细微分辨非常重要。也就是说，人的感知会自然形成两种渠道来实现认知：一种是加入知觉的感知，知觉链接着"概念"获得"认识"；一种是没有知觉参与的感知，单纯依赖"感觉"获得"觉知"。前者是理性（偏重科学）认知的渠道，后者是感性（偏重艺术）的认知行为，它们携手共同为人类认知大千世界而

服务。

那么，面对两种感知通道，我们该如何选择呢？首先，我们应该明确，两种通道对人的认知都非常重要，缺一不可，执其一端无疑会对人的生活或工作造成不利的影响。选择的策略，大体有两种方法可供参照。其一，依据感知对象的性质确定选择通道，实现更好的感知效果。比如，我们在感知艺术作品的时候，毫无疑问会更依赖感觉经验，艺术作品的最大特征是因感性而存在，艺术家想法再好也必须通过他创作的艺术形象来呈现。我们对艺术作品的感知是对艺术作品中感性的艺术形象的"觉知"，链接的是人的情感。而从事理论研究或科学领域的工作，感知更多需要知识经验来支撑，感知所呈现的推理与论证过程往往环环相扣，非常具有逻辑性，必须排除情感性因素。在这一过程中，恰恰知识与概念是感知的重要助手。其二，以平衡人的思维状态为目的，也是选择通道的一种依据。神经生物学研究表明，人的大脑分左右两部分，左脑神经元较多，关联理性与抽象，右脑则与形象思维有关。当然，左右半脑并非完全割裂，它们也会联动完成信息转换。如果一个人总偏向感性或理性的思维状态，他在感知中就会失去平衡，这对人的精神伤害极大；同时，也不利于左右大脑的联动，依赖半个大脑进行运算，其转换信息的结果很难具有创造性。

其实，在科学技术日新月异的今天，人的感知大多偏向于对知识经验的储存。这种知识经验越来越丰富的情况必然造成人的感觉经验的严重缺失。我们的想象力、创造力也在感觉经验的贫乏中慢慢弱化，这于个人的心理平衡、整个社会文化，乃至人类的精神世界都非常不利。

三、感知方法的获取

获取感知方法是为了更好地完成感知任务。那么，感知行为采用的基本方法涉及哪些因素呢？

首先是对感知对象的熟悉度。我们感知某个对象时，都希望实现最佳的

感知效果，而对感知对象的熟悉程度直接决定了感知结果的有效性。俗话说，"不打无准备之仗"，其中就包含了要熟悉感知对象的意思。人感知的多为不熟悉的对象，但总有关联的事物或现象帮助我们去认知它，从而提高我们对它的熟悉度。在学习中，任何科目都会强调预习的重要，所谓的预习，其实就是在为感知"备课"，即增加对对象的熟悉度。读一篇课文，如果对作者有足够的了解，写作背景也通过查找材料做到心中有数，接下来的感知就会获得更好的效果。

其次是感知过程中对术语的运用。这里用了"术语"一词而没有用"知识"，是想区别于依赖知识经验的感知中对知识的偏重。这里所说的术语是为感觉服务的，它与直接链接知识的知觉不同。术语的存在并不会改变感知状态，若术语也被作为知识使用就适得其反了。术语虽然具有知识的属性，但不代表它在感知中的作用与知识相同。即使是依赖感觉经验的感知，一般也离不开术语的纽带作用。关于如何用好术语，我们仍然以对艺术作品的感知为例。艺术作品全凭感觉经验去感知，但如果你没有储备必要的艺术关联术语，这种感知也不会有很好的效果。比如，感知作品中呈现的色彩时，如果不借助色调、色彩明度、色彩纯度等专业的术语，很难得出具有专业性的结论，更不要说准确表达感知结果了。人们常说感觉是可意会难以言表的。感觉确实有这样的一种特征，但也并非完全不可言说。诗是最感性的文学载体，它就是以语言文字为媒介的一种表达。当然，术语的介入不应弱化感觉的成分，术语的存在是为了更好地觉知，而不是引向知觉的认识，这个度的把握非常重要。

再次是感知的整体性。对此盲人摸象的故事十分具有说服力。盲人们感知的对象都是局部的，故其获得的认知必然远离真实的大象。虽然对整体性原则的把握已经成为人们认知事物的一种常识，生活中如"盲人摸象"般的行为仍很常见。感知的整体性无须刻意强调，但也不可轻视，有无这个意识，感知的效果会完全不一样。

除了上面讨论的三个因素，感知方法的获取还取决于感知通道的选择。依赖感觉经验的感知，在方法选择上要有意识远离概念与知识的干扰，否则感知的效果很难实现。这在对艺术作品的感知中表现得最为直接。以油画《蒙娜·丽莎》（图1-1）为例，因为我们对它太过熟悉，大脑中的前经验已不是鲜活的艺术形象，而是符号。因此，很多广告创作者或后现代艺术家都会运用《蒙娜·丽莎》这一符号进行再创造。音乐欣赏中，概念与知识对感知的影响相对就小很多，因为音乐的旋律很难找到对应的概念与现实生活经验，它的前经验均来自既往感知积累的感觉经验。至于由感觉进入知觉的感知，则完全依赖于知识经验，其方法的获取无须过多讨论，感知的效果直接关联知识丰富的程度。

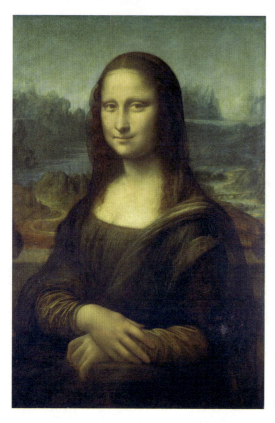

图1-1 〔意大利〕列奥纳多·达·芬奇，《蒙娜·丽莎》，布面油画，77cm×53cm，1503—1517年，法国卢浮宫博物馆藏

第三节　感知觉

感知的行为最终还是要有个指向，这就引出了"感知觉"这个概念。感知觉是指获得了判断的感知，它是认知的一种结果。如果说感知是一种行为或活动，那么感知觉就是感知的结果，是认知的实现。

由"感知"到"感知觉"，行为与结果的转换中多了一个"觉"字。这个"觉"字代表着感知行为获得了一种意识。这种意识并非完全由感觉经验提供，知识经验一样要导向意识状态，否则就不可能获得最终感知结果。但仅仅停留在意识状态还不够，要努力让这种意识继续向前推进，达到通达状态，指向明确的结果。感知要在意识的引导下实现通达，获得觉知或认识。也就是说，从感知到感知觉，"觉"的获得是意识的一种通达，其结果既可能是觉知，也可能是认识，表现出两种"觉"的通道与形成机制。对应"意识通达"的不同形成渠道，感知觉也表现为"觉性感知觉"与"知性感知觉"的两种不同类型。只有厘清感知觉的生成原理，才能真正找到感知觉实现的方法，从而激活人的感知觉。

一、感知的"意识通达"

人类认知世界的初始行为虽都为感知，但大脑给出的认知渠道却分两种，一是感知后的觉知，一是感知后的认识。第一种渠道，大脑转化过程中参与计算的是前经验中的感觉经验；而第二种渠道，参与大脑判断的前经验则是知识经验。

由此可知，同是感知觉，却会呈现出两种完全不同的认知结果。通过感觉认知世界的渠道是一种觉知，它依赖人的感觉经验将感知的信息通过大脑予以激活。这时的感知觉带给我们的认知全然不同于依赖概念所获得的认识。这种感知觉强调了感觉在整个认知过程中的参与，而感觉依存的最重要的因素是具体可感的形象。这些形象连接着人的情感，所以认知

的过程总是伴随着人的情感参与，如喜怒哀乐、冷静与热烈、沉默与躁动……这些情感又直接指向了人的精神。概念虽然也是借助感知实现认知的，但感知对象的信息进入大脑后，不再依赖感觉经验的参与，而是被置换为知识经验，促成的媒介是知觉，结果是以概念做出理性的判断，非常客观，不带任何个人的感情因素。相比较而言，不再拆分（没有知觉参与）的感知所达成的对世界的认知，不仅是全程感性的，而且是个性化的，是精神参与的行为过程。它与偏于理性的依赖知觉的认识相区别，是人类自我认知与价值激活的重要通道。

由感知到感知觉，首先是感知中意识的形成。由于认知渠道的差异，依赖感觉经验的认知，其意识较多感性，更接近"意"的意涵，对"识"的思维呈现比较模糊；而借助知识经验的认知，因为有知觉的参与，意识的内涵更接近"认识"的状态。其次，是由意识向"意识通达"的推进。由于依赖感觉经验的认知所形成的意识中"识"的模糊性，这类意识必须有外力参与，才能获得推进。这时，精神性力量开始介入，它以一种思维方式助力意识向"意识通达"迈进。那么，仅仅依赖感觉经验的感知少了知觉的参加，何以获得思维的支持？其实，思维作为人的神经系统的活动，既可以以知识与概念为对象进行抽象的运算，也可以凭借感性的资源实施形象化的链接，直指人的精神世界。另一种借助知识经验的认知，由意识抵达"意识通达"就非常简单了，甚至可以说它在形成意识的瞬间便直接实现了"意识通达"。

两种感知觉生成机制虽然通道与途径不同，但都在"意识通达"的实现中获得了对应的认知结果，这也意味着感知完成了它的既定任务。

二、感知觉的两种类型

对应上述感知觉的两种生成机制，我们把有知觉参与感知形成的感知觉称为"知性感知觉"，在此感知过程中，由感觉链接知觉，依赖人的知识经

验（前经验），最终实现理性判断，目的在于积累认识世界的知识；而没有知觉参与的感知觉可以称为"觉性感知觉"，在它形成的感知过程中，新的感觉链接感觉经验（前经验），获得的结果是感性觉知，目的在于链接情感，丰富人的精神世界。两种类型的感知觉不存在价值大小的差异，它们作为认知世界的不同途径，共同服务于人的生存与发展。

知性感知觉是人在成长过程中通过学习获得的认知，是伴随着对周遭的感知而形成的一种经验，语言指向的概念是感知过程中的媒介，依赖知识的支撑；觉性感知觉是与人的感性行为相关的一种认知，较多链接人的内在情感与精神，是心灵的觉知，通常与感性的艺术行为相关联。

我们以视觉的感知为例来进一步理解两种类型感知觉的特征。知性感知觉中的视觉经验是眼睛通过观看建立的经验，通常需要概念的帮助，它服务于日常生活与工作，几乎不与情感链接，即使有，也多为生理的感应。比如，看到形象美的人时产生的心理反应，并不是艺术的审美，而是生理期待得到满足的快感。如果将这种感知惯性带入对艺术形式的认知，必然会下意识地去依赖对对象概念的感知，而难以捕捉到艺术作品的"美"。我们在看静物油画《水果篮》（图1-2）时，知性感知觉最先得到的信息是画中静物与生活中蔬果的相似度，这是因为画面上所有类别的蔬果都有其对应的概念。蔬果题材的静物画本身也会以概念勾起我们对生活相关的知识经验的记忆，进而引发我们的生理欲望：蔬菜是否新鲜、水果是否香甜……而从艺术作品中获得的视觉经验更多是大脑通过认知对象获得的感性觉知，是感觉的固化，所以建立觉性感知觉才是欣赏艺术的最佳选择。我们看到的画面是点、线、面、色及其组合所呈现的形式结构给予我们的视觉观感，是指向审美的一种精神接受。

两种类型的感知觉服务对象不同，实施的目标也各不相同。知识经验是人类科学技术进步的重要动力。没有知识，人类的物质生活很难提高，生活质量也会受到影响，甚至会波及精神健康。感觉经验是人的精神支柱，是情

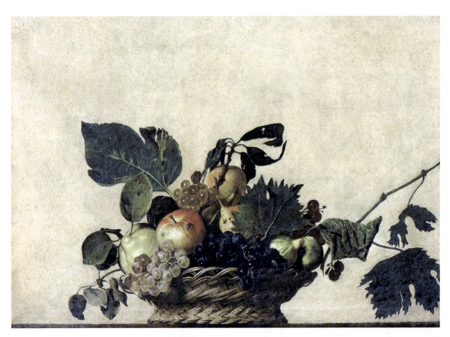

图1-2 〔意大利〕卡拉瓦乔,《水果篮》,布面油画,46cm×64.5cm,1596年,米兰安布罗安娜美术馆藏

感的重要来源。如果人的感知都以"认识"为目的,以知识的丰富为终极目标,物质财富的丰盛就会挤压精神空间,人生的意义便会受到普遍质疑。

三、激活感知觉中的感觉

1. 人的感知模型

通过以上讨论,我们可以尝试将人的感知以模型的方式呈现出来。人的感知是对大千世界的一种认知,它可以经由两个通道进入。

其一,是感性认知通道。感知前半程,感官感知对象,进而将刺激信号通过神经网络传输给大脑中枢神经;后半程,大脑在运算过程中提取前经验中的感觉经验参与转化,形成"觉知",再借助思维的帮助,最终建立觉性感知觉,它的理想状态是指向艺术感知觉。

其二，是理性认知通道。感知前半程与感性认知相同，只是在后半程的大脑运算中，因为知觉的参与，提取的前经验由感觉经验置换为知识经验，获得的结果变为"认识"，直接生成了知性感知觉，它指向的是日常感知觉。

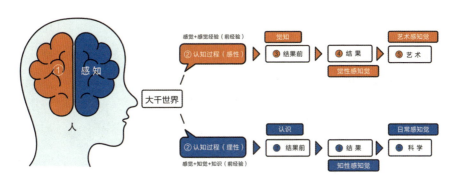

图 1-3　两种不同感知过程的模型图（自绘）

2.感觉经验的诠释

在围绕感知进行的诸多讨论中，涉及很多概念，其中"感觉经验"是比较难理解的。感觉经验与知识经验相比，似乎只是在"感觉"何以成为"经验"的问题上显得更复杂（它不像知识成为经验那么好理解），但其实远没有这么简单。

"感觉"的概念，我们在将它与"感知"进行比较时就讨论过。心理学认为，感觉是客观刺激作用于感觉器官所产生的对事物个别属性的反映，有时也被认为是对对象的初步反应。它给人的整体印象是：注意到了对象，但却是浅尝辄止、轻描淡写的。按照这种思路理解感觉，似乎积累感觉经验的意义不大，它如何能帮助下一次感知呢？根据心理学对这一概念的解释，一般认为，感知的过程必须由感觉进入知觉。而对此，我是持有异议的。

对"感觉"概念的争执并非我们的目的，若把感觉置入感知过程，并

链接感觉经验来理解，就会有新的发现。事实上，感知中的感觉具有极大的主动性，也就是说，感知中的感觉最终是要指向结果的，而不是大而化之地去随意"触碰"一下对象。我们为感知设定了两种认知通道，那么，服务于感觉经验积累的感知中的感觉不仅具有全程存在的价值，更重要的是，它还可以自我激活，让意识走向"意识通达"。由此，感知中的感觉必定内含着某种成分，让它在感知过程中不仅具有持久的能量，而且还呈现出追问、细察与专注的特征。也只有这样，它才有资格被固化为一种"经验"，从而帮助下一次感知。

在分析感知的过程中，为了突出"感觉"的重要，我们特地为其量身定做了一个通道，目的是回避知觉的参与。在此必须要说明，为什么感知过程中可以抽离知觉。接触感知对象后，感觉是排头兵，它借助身体感官去接收刺激信号。这些信号作为一种能量，通过神经网络转换为新的能量，并再次输入大脑的中枢神经系统。这时就进入了关键节点，多数情况下，知觉会自然登场，大脑依赖储存的大量知识经验激活知觉的参与，从而实现感知结果的转换，达到"意识通达"，认识随之获得结果。但如果大脑中储备了足够多的感觉经验，并且感知的对象又偏向于形象的呈现，具有明显的形态特征；那么，大脑就不一定非要依赖知觉和知识经验去实施运算了，以感觉经验直接"扶助"感觉，也可以实现"意识通达"。

没有知觉的参与，感觉为什么也能独立存在并持续发挥作用？这恰恰证明了感觉的潜力，它是一种我们平常会忽视的不同寻常的能力。举例来说，"五觉"的感觉能力究竟有多厉害一定不是你通过日常生活中的体会能够理解的。普通人喝白酒，味觉只会得到一种信号——辣；经常喝酒的人，可以品出酒的好坏，味觉变得灵敏了，感觉也就不一样了；而品酒师的高超味觉则让人不得不称奇，那是一种超越常人的对酒的经验。所以，感觉的最大特征是对微妙的体察。让你去感知一种食物，问你甜不甜，如

果很甜或很不甜，你很好回答。但在甜与不甜之间存在无数种食物，若让你一一感知、排序，说出甜的程度，那就只能依靠足够的感觉经验了。再比如，不远处有棵树，你平常并没有多留意，但因为你是有树的"概念"的，所以即使是正对着走过去也不会撞上。你虽然没太在意它，但对它的存在是有意识的，只是没有"通达"而已。那么，如果要你来描述这棵树，这时候你的感知就要依赖感觉了——去认知它的形貌、特征等各种相关联的形象性因素。通过这样的感知，你以后再去看树，就有了观看的经验，自然会侧重于这些方面去注视它了。这些例子说明感觉的意义是在追问中显示，在体察中发现，在专注中获得的。事实上，感觉为这个被"推动"的过程悄悄地加入了思维的力量，当这种推动成为一种自然而然的感知行为时，感觉就被彻底激活了。所以，为什么一定要有知觉的参与呢？知觉参与的结果是对感觉的抽离，当通过概念获得答案之后，感觉就失效了。那是一棵树，是一种事物的类别，至于它的形态，在没有特别要求的情况下，通常就被我们忽视了。而且，即使有知觉参与，有概念予以引导，感觉经验的积累还是要抽离知觉与概念。它必须进入对对象的形象感知中，否则我们的经验将永远是单一的知识成分，感知的价值指向就会被认识所左右。

3. 再现感觉的力量[1]

感知是人的行为，是对存在的确认。人的感知觉受身体感觉器官功能限制，只能在特定的范围内确认对象，形成世界观。依赖身体感官认知世界，虽然"知"构建了知识系统，但"感"是核心力量。没有感，就没有知的结果，对存在的确认是感知觉中的感在发挥作用。但是，随着神学（宗教）与科学的出现，人们对世界的认识超越了感知的范畴，在新的知识体系上建立的世

[1] 此部分观点受王建平提出的感知重要性的启发，但他对感知的理解偏于感觉，主要针对的是科技发展对人类认知世界影响的反思。参见王建平：《感知新世界》，中国作家出版社 2019 年版。

界观，或由神学引导，或在科学下更新，其共同特征是指向知觉。此类世界观与人依靠本能的感觉获得的对世界的认知完全不同，前者是理性的，后者是感性的；前者依赖知识系统支撑，后者凭借直观体验。人类正是借由这两种通道去认知世界的。

依赖知觉认知世界的神学与科学的共同特征是，不完全依赖人的身体感觉，而是构建各自的概念系统，形成了属于自己的知识体系。神学用意识来规定世界的形相，它塑造了"神"，对世界的认知因"神"的存在而被确认，人的精神与意识空间被神学化。基督教、佛教、伊斯兰教均表现出精神意识性（逐渐演变为一种意志）指导一切的共同特征。所以，我们说宗教是唯心主义世界观。

科学的认识以概念为基本介质，而概念是通过对物质的实证形成的，所以科学认为，世界的存在以客观实在的物质为前提。科学通过不断改进与提升实证手段，试图穷尽对世界的认知。从力学、电磁学、热力学、相对论、量子力学等理论的发展到物质、能量、空间、时间等概念的延伸，人类凭借最新的科技手段、理论思考及推理，将有限的认知拓展到了无限的空间中，建立了一个开放且不断更新的知识体系。这一远远超越人的感觉的知识体系也作为一种精神意识形态进入了人的认知系统。

科学以实证与逻辑为工具，先由实证去建立认知对象的概念，再以逻辑链接概念，最终形成知识体系。毫无疑问，这时的知识体系已经远离了实证中所包含的感性特征，而仅以精神性形态为人类所拥有。科学的世界观以实证为前提，所以物质被认为是第一性的，人的认识（即所谓意识）是对物质的反映，人的精神世界也是由物质决定的。这里的物质在实证感知中是鲜活的，进入知识体系后则以概念的形式存在。人的精神世界就是一个概念的世界，在科学建立的知识体系下，人的感觉作用只存在于个人的日常实践中。当世界观被科学的知识体系所左右，人类基于感觉而做出的行为越发显得粗糙、浅薄、感性、片面，并且与所

谓的理性相背离。

　　人类的生命之初是靠感觉在认知周遭的环境，没有知识的干预，感知到的世界是最贴近"身体"的一种存在，是一种鲜活的形象。世界是有形的，且充满色彩与声音。人的行为永远处于觉知状态，斑斓、变幻且充满活力与趣味是对象的共同特征。然而，随着个体的成长，概念认知不断取代感觉主动，形象的世界变得抽象与符号化。当然，人的感知觉是永远存在的，只不过随着知识体系构建的不断完善，感知更偏重知识经验而远离了感觉。我们的精神世界中充满着知识，感觉所形成的形象感很快会被知识置换。因此可以说，我们生存在一个抽象或概念化的知识时空中。

　　神学也好，科学也好，起初都是人类感知的产物。人的精神意识是通过感知不断推进而形成的。没有感知觉就没有精神。但有了精神之后，它却被用于做那些远离感觉的事。如果一个人的感觉始终处于被动的、不活跃状态，他的精神世界就会只有抽象的知识，而丧失对丰富的形象世界的敏感，就像一台只依靠程序而没有情感的机器。

　　机器人靠传感器去接触对象，把刺激信号传输到芯片（大脑）并通过计算做出判断，与人的感知类似。随着科技的发展，传感器被设计得越来越灵敏。但即使已十分接近人类的身体感觉器官，它对世界的认识也永远是抽象的概念，原因是缺少了一个潜在的无形"装置"——情感。情感是人这一特殊物种在进化过程中逐渐形成并不断丰富的一种灵性。动物也有情感，它们的情感也是感觉的产物，但那是一种泛化、线性与微弱的情感，可以忽略不计。

　　在被知识左右的感知时空中，人因为缺少了原始的感觉与冲动，与真实的形象世界渐行渐远。与其忧虑人工智能会制造出"第二人类"，我更担心人类会自我演变退化为"第二人类"。这将是人类的悲哀，到时可能就是"人工智能"们在看人类的笑话了。

　　那么，如何激活人的感知觉中的感觉呢？日常生活与工作中的感知觉几

乎已经被概念与知识侵蚀，感知只是媒介而已。纯粹意义上的感觉的培养只能依赖艺术。艺术感知是回归情感诉求的唯一通道。要知道，人类对世界的认知不仅有科学的通道，艺术的通道也不可或缺。而神学的认知方式只是"搭乘"这两种通道而去构建自己预设的世界。

第二章 艺术感知

[本章概要]

　　艺术感知是对艺术作品的认知，类似艺术欣赏；艺术感知又是一种感知方法与手段，它连接感觉经验，激活觉性感知觉。

　　艺术感知是认知艺术的唯一通道，艺术的价值要通过艺术感知去体验与接受。艺术感知是对艺术作品形式的感知，感知的结果是获得一种经验。这种经验体现为创作中的体验以及作品的艺术性与美感。

　　艺术感知的特征是具有感性、形象性与专注性。也就是说，在实施艺术感知的过程中，要激活感性，善于运用形象思维，专注于对作品形式进行捕捉。艺术家的创造力与想象力就体现在这里。

　　对艺术感知有两种理解：其一，艺术感知是感知的一种方法或手段，属于诸多感知行为中的一种，源于感知对象（艺术所呈现的独特性）而反哺于感知行为；其二，艺术感知是对艺术这一特定对象的感知，因而表现出其自身的价值。两种理解看似路径有别，其实相互关联，具有一致的指向。本章将结合这两种理解展开论述。

　　既然感知的对象具有特殊性，那么，首先就要弄清楚，艺术的特殊性表现在哪些方面，它与感知有着怎样的关联，与其他感知对象又存在什么样的差异；进而，再来讨论为什么要感知艺术，艺术感知的特点与方法，以及艺术感知与经验的关系。

第一节　为什么要感知艺术？

艺术作为一种存在的现实，自然会进入人们的视野，与其他感知对象一样可以被感知。那么，艺术是什么？它是一个怎样的感知对象？它的存在对人类有何价值？我们将带着这一系列问题，进入下面的讨论。

一、艺术是什么

对艺术进行定义始终是件非常困难的事，不仅因为艺术种类的繁多、风格样式复杂，更重要的是，在艺术演进的历史变迁中，艺术的观念也在不断更新，这直接导致艺术功能与价值的不稳定性。尽管如此，仍有些基本的限定可以帮助我们形成一些共同的认知，这对确认艺术作为感知对象非常重要。

首先，艺术是由艺术家创造的人工制品。这是大家都认同的基本共识。当然，审视艺术的历史流变可以发现，艺术家身份的确认仍然存在较大的模糊性。比如，制造那些现在被称为艺术品的早期人工制品的手艺人，是不是真正意义上的艺术家？这些早期人工制品所呈现的审美价值，是当时的手艺人赋予的，还是今天的阐释？当代艺术更是如此，艺术的边界在不断模糊，"人人都是艺术家"的论断甚嚣尘上。行为艺术、装置艺术、新媒体艺术等都在挑战我们对艺术及艺术家的传统认知，杜尚的《泉》（图 2-1）就是最有力的佐证。

其次，艺术能满足观赏者的审美需求。这一基于传统视角的观点被大多数人所接受。艺术品的审美认知法则已经发生了很大变化。但有一点应该是大家的共识，即艺术品的概念规定了其形式上的感性特征不能违背。不管你的创作意图是什么，如果艺术品的形式与你的意图相背，或者艺术品只有观念而没有感性的形式，就事物的类别而言，它就不能被称为艺术了。

再次，艺术品要有意图的设定。艺术品区别于其他人工制品的最大特征

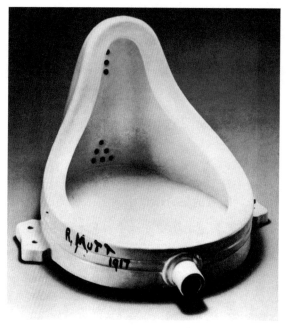

图 2-1 〔法国〕杜尚，《泉》，1917 年

是要有明确的创作意图。这一意图对应的是一种超越物质与实用功能的精神意义。也就是说，艺术要显示出对人类的价值，其中最重要的是给感知者提供意义上的联想与启迪，从而实现创作者的意图。

由此，我们大体给艺术一个定义：艺术是艺术家创造的具体可感的艺术形式，被赋予一定的意义，为人类的感知提供某种经验。有了对艺术的定义，下面再来讨论它的具体存在方式。

二、艺术的存在方式

艺术作为人工制品，在创造之前一定要将其存在方式构想好，不然，创作的意图很难准确呈现，艺术就失去了存在的意义，不可能被当作感知的对象了。

由艺术的定义可知，艺术的感性形式特征是其存在的最大价值。也就是说，构想艺术作品的存在方式的基点在于设定其感性形式。感性形式的设定，

首先是对形式的创造，艺术作品必须以某种形式存在。美术以各种视觉形式呈现，音乐有不同的旋律，舞蹈以肢体语言展示……所有能称之为艺术的对象，都要有其明确的形式特征。

相较于其他人工制品，艺术作品的形式有其独特之处，即具有完整性、统一性和秩序感。一件艺术品，首先要呈现出完整性的特征，这种完整性更多体现为承载创作意图的各部分之间的相互联系与依存。其中，各形式元素之间的关系是影响艺术作品完整性的重要因素。艺术作品如果忽略了这种形式上的完整性，便很难呈现出其应有的意义了。统一性是完整性的前提，它要求艺术作品的形式具有某种一致性，从而有效地避免艺术作品产生歧义或其意义被分解。以绘画为例，如果画面没有统一的色调，视觉观感就会被扰乱，作品意图也会变得模糊。秩序感是形式协调的基本前提。美学家通常认为秩序感的建立是审美的需要，姑且也可以这样理解。无论如何，秩序感确实是艺术作品的形式所呈现出来的共同特征。当代艺术有意去破坏这种秩序感以吸引眼球，或利用观念进行创新，但它是否游离了艺术本体，还有待时间去检验。

下面再来讨论艺术形式的感性问题。艺术创作的基本出发点是创造艺术形象去呈现创作意图，艺术的形象必须对应其形式的感性特征。也就是说，感性形式就是艺术形象的实质。形式的感性特征形象的塑造，而形象的创造需要依赖艺术家体验生活所获得的真情实感；反过来，形象的显性也是因为形式具有感性因素，它很好地承载着充满情感的艺术形象。情感的驻留是形式具有感性基本特征的，若形式脱离了情感，感性也就不存在了。在画面中的一根水平直线上再画一个半圆形曲线，画面就有了形象的感性引导。它可以是海上升起的半轮太阳，可以是放在桌面上的半只水果，可以是地平线远处的一座山峦……这些简单的线条都充满了情感，是感性的。但如果是一幅股市分析图表呢，它也有类似的直线与曲线，但表达的却是数据的起伏变化，追求简洁的精准，这种形式就毫无情感可言了。

形式具有感性特征，它形象直观、具体可感，且呈现出唯一性；形式也有涉及概念的部分，在语言与知识不断丰富的今天，这一点越来越凸显出来。比如，我们看见一条狗，虽然是在看它，感知的其实是关于狗的"概念"；进一步可能会留意一下这狗是凶猛还是温驯；再进一步，最多再看看它的皮毛颜色与体格大小，这样已经算是对对象形式有很充分的认知了。但如果是画家要去表现这条狗，无论其意图是什么，都会更深入地观察狗的"形式"，即具有个性特征的狗的形象。艺术作品只有以独特的感性形式呈现，才会区别于狗的"知识挂图"，具有鲜明的特征。

艺术的存在还表现为艺术家创作意图的呈现。艺术家对人与物的感知会转化为他认知世界的经验，将这些经验转化就是其创作意图。艺术家的爱与恨、乐与悲，对人生的理解，对世界的看法……所有这些都通过"意图"融合在作品中。艺术家独特的经验可以在欣赏艺术作品时被感知到，它可能会成为你的认知的一部分，或深化你对世界的认识。

艺术的存在也体现在艺术作品创造性与想象力的呈现上。艺术创造的最大特征是其唯一性与个性化，艺术家总在寻找新的方式来表达他对周遭世界的看法与判断。艺术家的创造行为与思想、物质、技术共同交织在媒介中，最终形成新的事物——独特的艺术作品。

综上，艺术的存在方式以艺术作品的感性形式为人们所感知。艺术家独特的经验和无限的创造力、想象力均被置入艺术作品之中，构成了其被感知的价值。

三、感知艺术的意义

艺术以感性形式存在，呈现艺术家独特的经验、创造性、想象力，具有无可替代的价值。人类只有通过感知才能受益于艺术创造。感知艺术就是接近艺术，从艺术作品中获取所需要的认知，它们是人类生存必不可少的养分。

感知艺术，是感知艺术作品的感性形式，感知者若不投入真情，则无法完成对艺术作品的认知。在感知的过程中，感觉被放大并导入觉性感知的通道。艺术作品的感性形式为觉性感知通道的畅通提供了充足的感性资源，感觉经验的主要来源即是既往对艺术作品的感知。前面已经详细讨论过，感知中如果缺失了感觉经验，大脑对信号的转换就只能在知觉的参与下链接概念，从而导向知性感知。由此，感知艺术的重要意义首先是激活觉性感知，使它参与到认知过程中，以获取更多的感觉经验，实现认知的相对平衡。人类的认知正处于严重失衡状态，可以说是知性感知独大。在全凭链接概念与知识认知世界的现状下，人类精于计算，依赖逻辑推理，追求精确判断。他们更长于抽象思考，与感性思维渐行渐远。作为最具灵性的生物体，人类最重要的感觉却越来越迟钝，人变得木讷，既不能充分认识自我，也无法给予他人以情感，精神越发空虚，人生观和价值观也渐渐模糊不清。这一状态若持续下去，未来将难以想象，这并非危言耸听。

感知艺术可以帮助人类获得更丰富的经验，这种经验是其他途径难以提供的，甚至唯有艺术才能给予。艺术作品所提供的经验都是艺术家在生活中体验到的真情实感，具有独特的个性化特征和普通人难以达到的深度，所以弥足珍贵。这些经验帮助感知者重新认识周遭世界并延伸对自我的认知。从艺术作品中获得的经验是一种资源与财富，经过一代代艺术家的积淀而成为回望历史的"活化石"。我们可以通过艺术了解先人们的生活、习俗与智慧，为当下生活的延续汲取养分。我们可以通过一幅古埃及的壁画了解当时的信仰与社会秩序；通过一尊文艺复兴时期的雕塑，觉察"人文"复兴的萌动；通过一件宋代的瓷器，感受到工匠的高超技艺……这些艺术珍品中留存的经验不可复活与再生，是文字等其他媒介无法呈现的。

感知艺术还可以激活人的创造力与想象力，这也是艺术的魅力所在。人的生活如果缺乏了创造力与想象力，其实是极其乏味与无聊的。人是具有精神性的生物体，而艺术是基于现实又超越现实的一种精神寄托，因而感知艺

术可以帮助人类获得幸福感与快乐。

　　一件艺术作品所具有的感性形式以及它对艺术家经验的呈现是一种独特的创造。艺术作品的唯一性是其创造性的标志，而想象力可以激活创造性。艺术家坚持进行感性的艺术表达，情感的流动性与扩张感使其创造具有更大的想象空间。来源于现实的启迪，必然使艺术在想象的驱使下超越现实，从而实现最终的创造，呈现出全新的感性形式。那么，怎么去理解现实主义艺术或写实艺术的创造性与想象力？它们不是对现实的真实再现吗？其实，有过创作体验的人都会知道，所谓的现实主义或者写实艺术，绝不是对现实的简单复制，即使是在"模仿说"流行的古希腊时代。艺术家的独特体验一定要根据艺术作品的表达需要进行必要的取舍。艺术家首先要围绕自己的创作意图去构思画面的表达方式，突出令他感触最深的对象，弱化影响主体表达的因素。只有这样，作品才能既呈现出完整性与统一性，又服务于意图的表达，同时兼顾秩序感。其实，在将自然中的三维实物对象转化为二维画面形象的过程中，艺术家就已经进行了基本的创造，否则何以实现转换呢？这种转换依赖艺术家的想象，既遵循规则，也有天马行空的大胆拓展，其间度的拿捏恰是艺术的魅力所在。

　　艺术作品的创造力与想象力是最能激活感知的因素，是人的情感依赖与精神的寄托。少了这份馈赠，艺术的价值会缺失很多。而因为它们的存在，人类对艺术的感知几乎处处皆见，时刻呈现。

第二节　艺术感知的特征与方法

　　艺术感知是一种感知艺术的行为，作为感知对象的艺术具有其特殊性，因而要想获取最佳感知效果，必然会涉及对艺术感知行为特征与方法的把握。艺术感知属于觉性感知，其主要特征是具有感性、形象性与专注性，具

体来说就是要固化感觉，远离知觉；重视形式，慎用概念；细察微妙，避免表象。

一、艺术感知的感性特征与方法

艺术感知作为一种觉性感知，其最显著的特征是要在感知后半程的转化中截断知觉的参与，让感觉一直驻留，从而呈现出明显的感性过程。我们常常将感性视为一种不成熟的表现，认为它是初浅、简单与表面化的。在理性统摄人类的今天，感性几乎被看成是与其相对的一种负面存在。事实上，人类在诞生之初是没有理性意识的，对大自然的认知全依赖个体感性的感知。先民们虽然不像今天生活有保障、物质资源供给丰富，对世界的认识也十分有限，但仍生存了下来。作为生物体的人，就其本能而言，感觉仍然是存在的一种依托。人是有感情的生物体，其围绕情感的所有行为都会表现出感性特征。而知识与概念是人类在进化过程中为认知世界而设定的一套系统。这套系统慢慢成熟并取代了人类普遍具有的、略显幼稚的感性，这使得人类的感觉逐渐退化。没有了感觉，情感就没有了着落，人们无法确认"自我"的存在，精神无以寄托，内心也变得空虚。这种现状必然导致人生观与价值观的模糊，人类存在的意义也会被质疑。因此，重新找回感觉的意义在于帮助人类找回自我，重新获得情感与精神的寄托。

艺术感知的感性特征比普通的觉性感知更加明显，它本身就具有抵制知觉参与的能力。艺术作品的情感预设充溢着整个感知对象，失缺了感性的纽带，作品的意义就无法被感知。人们曾认为知觉的参与有助于发掘与解读作品的意义，事实上，这有可能造成对作品意义的误读。除非艺术作品的创作本身不带有真情实感，否则感性支撑的情感才是统摄画面的灵魂。

认识艺术感知的感性特征，为我们在艺术感知中把握分寸、设定正确的方法提供了思路。艺术感知的感性特征也可以理解为情感特征，它既是艺术作品的情感呈现，也是我们在艺术感知中获得情感共鸣的价值指向。

把握住"情感"这个关键词，也就为艺术感知找到了方向。把握情感，首先是对艺术作品中艺术家预设情感的发现。艺术作品是艺术家对生活的一种个性化表达，艺术作品之所以独特，是因为艺术家在感受生活的过程中投入了自己的真情实感。如果抽离了情感，主观能动性无法被激活，艺术家就不可能有新的表达。由此可知，每件成功的艺术作品都是饱含艺术家情感的。在艺术感知中要善于发现这种情感，感知者要投入自己的真情，这样才可能感受到作品中的情感因素。艺术感知者想要获取体验艺术家情感的经验，既需要凭借对人类情感中"通感"的理解，也需要具有深挖艺术作品中独特情感的能力。完成了对艺术作品情感的发现，接下来要考虑的就是如何感知这一情感。虽然发现了作品中的情感，但这种情感只能意会，难以言表。情感是借由作品的形式呈现出来的，感知者不仅要善于将发现的情感与艺术作品的形象及形式关联起来，还要能透过作品去捕获它，并将它迁移至自己的情感之中，形成共鸣。也就是说，发现情感之后还要提取，并将它转化为自己的体验。艺术感知还需要感知者具备一定的艺术知识并对艺术创作技巧有所了解，否则发现的情感将一直以模糊的状态存在于意识之中，无法实现意识通达。在发现并感知到作品中的情感后，艺术感知最终得以实现。艺术感知是以情感为纽带，在感知的过程中发掘作品的意义。艺术作品的意义较为复杂，不同形式、不同观念的作品意义差异非常大。我们对意义的发掘始终要围绕情感去展开，任凭作品意义多么复杂、隐藏得多么深，都不能离开情感的视角，这正是艺术感知的独特之处。

二、艺术感知的形象性特征与方法

艺术感知的形象性特征也是觉性感知共有的，事实上它与前面讨论的感性特征密切关联。形象性特征基于感知对象本身固有的外貌，且在感知过程中因感知主体的活动而被凸显出来。所有感知对象都有其对应的形象和承载

形式。如果在感知中忽略了对象的形式，或者只把形式看作符号，形象性特征就被过滤掉了，感知者会下意识由符号进入概念，最终进入知觉的认知。即使感知到了形式的存在，但忽略了这形式是感性的形式，是具有形象性特征的形式，那么感知也无法进入觉性感知。

在一些带有教学性质的感知活动中，施教者会有意识地提醒或帮助学生事先对感知对象的相关信息进行了解，这完全不符合单纯依赖觉性感知的路径，因而形象性特征往往会在感知中流失。以绘画为例，为了更好地感知某件作品，教师会要求学生阅读创作者的相关资料，还会建议学生去了解同一位艺术家不同时期的作品，甚至会引导学生去挖掘同一时期其他艺术家的作品资料和创作信息。这类似中小学语文课的教学，对一篇课文的阅读，也是一次感知，多数老师选择的路径是先让学生尽可能多地了解背景信息。这种充分的准备确实给感知提供了便捷，但有时这些"帮助"也会造成负面的影响。感知者过于依赖这些材料，他的感觉经验所起的作用就不大了。而在对艺术作品的感知中，感觉经验的激活非常重要。信息的充溢会导致感知过程中的概念及概念带来的知识阻碍感性的认知，形式本身的形象性特征被忽略，艺术的微妙被概念取代，如此，艺术的感性带来的美感也就被知识理性所化解。

根据心理学的解释，人的感知总是表现为先有感觉，再有知觉，最后转变为思维。这是生活中最普遍的感知行为，是人认知事物的基本途径。艺术感知同样也被认为是感觉、知觉与思维先后产生的过程。而维系这一过程的媒介却始终不离形象，并且存在于感知的全过程中。当然，所有感知都会涉及形象，但它仅存在于感觉阶段，由感知对象的外形（实际形式）提供；一旦进入知觉，这个实际形式就转化为概念（物象的名称）了，该感知的形象性就此终止；知觉之后的思维则完全抽象化，与知识链接。而艺术感知依赖的是觉性感知，最终指向的是形象思维，是对艺术作品形式的窥视、感受和觉知过程，它所形成的是可以为下一次艺术感知提供帮助的感觉经验。艺

感知激活的是艺术感知觉，它是窥视艺术作品形式时产生的一种特殊感受，直接指向了审美。某种意义上说，艺术感知觉就是对艺术美的觉知，是实现审美感知的过程。这些问题，我们将在下一章深入讨论。

三、艺术感知的专注性特征与方法

最后，我们来讨论艺术感知的专注性特征与感知方法。专注是指对感知对象的细察与凝视，它是一种从表象进入内里的窥视，也是抽离知觉的觉性感知必须抵达的一种状态。在感知的前半程，进入感知的是对象的外形，专注尚没有发生；但若进入了后半程，如果缺少专注，知觉的参与将很难避免。举例来说，我们在感知眼前的一枝花时，首先是这枝花的形式信号通过视觉进入神经网络，如果我们不进一步去看它，就只能获得花的概念，即一个物体的存在。但如果继续追问，这是什么花？就需要再看一次，给出回答。如果要对这枝花进行形象性描述，那就还得继续去看，而且要仔细地看，专注地看。这三个阶段反映了从"看"到"看见"的过程中存在完全不同的感知特征，这正体现了认知的差异性，以及我们强调的专注对觉性感知的重要作用。

艺术感知是一种依赖细节的认知，如果忽略了其专注性特征，它就无法激活觉性感知的通道，感知的结果也就无益于感觉经验的积累。艺术作品的价值往往在其微妙之处，若感知做不到专注，就只能停留在表象，很难体味到作品的真正魅力。艺术作品的形式所承载的信息是艺术感知的对象，而艺术作品形式中的每个细节都是艺术家创作意图的表达，少了任何一处作品的形式都不完整，哪怕它再微不足道。因此，在艺术感知中，如果仅仅抓住主要的，忽略那些次要的存在，将会直接影响感知结果的正确性。所以，艺术感知的专注性是一种保证感知全面的特征，有助于对作品整体性与统一性进行准确感知。另一方面，艺术感知的专注性还有助于发现艺术作品形式的微妙，或是作品形式中某个对象不同寻常的特征，或是形式元素之间特殊的关

系，甚至是一种特定的形式语言"程式"，这些均依赖专注才可能得以窥视。举例来说，我们欣赏中国传统艺术，如果忽略了对这些微妙之处的把握，就会无法感受到作品的价值，因为中国传统艺术的共同特征就是通过"程式"去展现艺术家在细节与微妙处的用心。绘画笔墨的浓淡干湿、皴擦点染等都是画家微妙的视觉呈现；京剧表演中的一次甩袖、一瞬表情以及唱腔的婉转变化等均体现了演员对细节的把控；书法的提按顿挫、节奏流变等全在于书法家对笔性的精准掌控……如果艺术感知忽略了这些最具艺术价值的存在，那感知的意义就无从谈起了。

第三节　艺术感知与经验

艺术感知的存在的价值并不局限于艺术领域。作为一种独特的认知，艺术感知呈现出的感性、形象性与专注性特征是对自我的一种确认，其延展意义表现为情感全程参与而带来个性化的判断，以及更重要的，感知者感受力获得提升。这种感受力正是视、听等感官所链接的判断力，于任何人、任何行为都具有很大的价值。艺术感知还是一种深度体验，它诱导感知者去体味对象具有意义的"存在"。这个发现的过程将使感知者获得直抵内心深处的深切感受。

艺术感知不仅过程充满意义，其所带来的感觉经验的积累也是一般感知难以相比的。艺术感知极具敏感性且始终围绕感性、形象性与专注性展开认知活动，在激活觉性感知通道的同时，感觉经验也被有效储存。这些感觉经验不仅是下一次感知的前经验，于普通感知者，它们导向艺术化的生活，而对于艺术从业者则显示出无可替代的专业价值。如果艺术教育不能围绕学生感觉经验的提升展开教学，任何所谓的先进的教育观念与教学方法都很难发挥作用。

一、艺术感知与自我确认

　　艺术感知是"自我"的感知。这样表述似乎会产生歧义，所有感知都是人的行为，作为感知主体的人，每一个都是"自我"，何以艺术感知要特别强调"自我"？确实，所有感知都是由一个作为主体的"人"在进行感知，并由他最终给出认知的结果。我们想讨论的是：感知主体是否在感知过程中实现了自我，感知的人是否是真正的主体。仔细想一想，很多感知行为，主体虽然是"我"，但感知的过程中起决定作用的信号并非由"我"发出，感知的结果也不全是"我"的判断。"我"的存在，似乎只是被安放在主体上的一个角色，真正的"导演"另有他者，难道不是吗？

　　当感知对象的信号刺激到我们的感官，并作为信息进入神经网络之后，"我"就开始被知识引导，感觉的主体角色会下意识由知觉来充当，而知觉的所有判断又来源于概念与知识，"我"只是个意识的媒介而已。更直白一点，就是个"传声筒"。那么，这种局面可以打破吗？事实是，我们已经生活在一个"知识"的时空中，除非有意为之，否则认知习惯很难改变。

　　而艺术感知则完全不同，虽然也会有知觉因素参与，但在整个感知过程中，"自我"的主体地位仍牢不可破，那些零星参与的知识只是服务于感觉活动，不能取代感觉的主动性，否则艺术所特有的形象感难以被激活。

　　艺术感知中的"自我"确认，既来自感知对象的形象性特征，也与艺术家赋予形象的情感密切相关。如果感知者不能调动自我的情感参与感知过程，他就无法与艺术作品形象所链接的情感产生共鸣，作品的意义就会在这种缺失情感的感知中流失或被误读。而被激活的情感则会使感知贴近"自我"的个性，呈现出唯一性与独特价值。同一件艺术作品，每一位感知者都会有个性化的认知，这恰说明了"自我"存在的意义。而被知识左右的感知，大家给出的都是标准答案，这正是对"自我"的一种消解。显现主体重要性的艺术感知不仅是自我的一次觉醒，它还激发了"自我"的价值与责任意识。"自我"是同类中的个体的标识，是精神的一种依傍，更是

关于人生意义的体会。

艺术感知中对"自我"的肯定，也反映了人不能被"设计"这一客观事实。前面曾提及，人工智能给现代生活带来的便利使得人们开始思考是否会有人类被机器取代的一天，这恰是知识的丰富与科技的发展引发的一种担忧。其实，通过艺术感知中"自我"的确认，很容易破解这种担忧。人永远不会被设计之物取代。因为人是感性的生物体，有个人的情感，这种情感所派生的感性行为具有不可测定性。它没有程序，不可运算，当然也无法被设计。人工智能所有的前瞻性尝试，都是基于概念与知识的想象，而艺术感知中"自我"的存在，恰能破除这种想象。如果因为忽略艺术感知，而使感知行为完全被知识左右，机器取代人的一天可能真的就会到来，那时我们将如何面对？由此可知，通过艺术感知激活"自我"是多么的重要。

二、艺术感知与感受力

感受力是人在接触对象过程中产生的一种情感反应。感受力可以通过很多渠道获得，因为只要存在认知，感受总会产生。不管这种感受是"约定"的，还是存在着大小之别的，每次感知总会获得一定的感受。哪怕这种感受被固化了，全由知识来支撑，你也会感觉到它的存在。因为人是有情感的生物体，所以即使这种感受来自"预设"，你也总能体会到。而艺术感知带来的感受完全不同于艺术感受之外的获益，它是属于你个人的独特体验。

艺术感知因为感知对象的独特而呈现出唯一性，这时，我们在感知中的发现就显得特别重要。因为唯一，所以很难类推或格式化地去体验它，感受必须全程参与，且要专注，要投入真情实感，否则就会错过艺术的微妙，而恰是这些微妙构筑了艺术的价值与魅力。因此，对艺术的感知直接指向一种被称之为"洞察"的境界。这很像福尔摩斯探案，在案件现场，感知是发现

线索的唯一依靠，这时，艺术感知所培育的感受力将发挥出效用。我们在感知艺术作品时，会发现艺术家设定了很多"秘密"，何以揭秘，就必须要调动你对作品的感受力。反过来，通过不断地艺术感知，你对作品的感受力也会有所提升。

我们来看一个例子。爱德华·马奈 1882 年创作了一幅油画作品《女神游乐厅的吧台》（图 2-2），这幅作品很多人见过。我们通过艺术感知，很容易理解印象派的风格特点和马奈的艺术处理手法，并体会到画面带给我们的视觉审美。但若换成是欣赏马奈的其他作品，这种感受不会有太大改变，甚至换成其他印象派画家的作品，变化也不大。事实上，你在对这幅作品的感知过程中，并没有最大限度地激活感知力。作品形式呈现出的每一个微小的

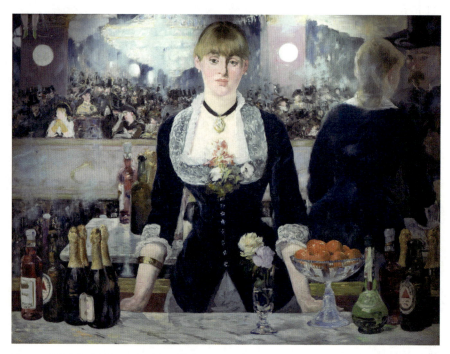

图 2-2 〔法国〕爱德华·马奈，《女神游乐厅的吧台》，布面油画，95.9cm×130.2cm，1882 年，英国伦敦大学科陶德艺术学院藏

细节都是有价值的信息，都有可能是画家意图的主旨或构成意图的重要支撑。即使是一些相对显得可有可无的存在，至少也是服务于整体性与统一性的一种衬托，同样必不可少。如何透过画面调动敏锐的观察力去获得更充分的感受呢？女神指谁？是站在吧台前的女招待，还是另有其人？站在她左边的两个人是谁？他们的确切方位如何？他们的举止意味着什么？画面的左上方，出现了脚穿绿色鞋子的两条腿，那是谁？是吊杆演员吗？她会不会是女神？游乐厅这一地点提供了哪些信息？吧台和女招待以何物同背景分开？对这些细节的观察，既要依靠视觉的敏锐，同时也需要听觉、嗅觉与触觉的共同参与。只有具备了这样的感受力，才能真正完成对作品的感知；反过来，对作品的不断感知，也激活了我们的感受力。

这种超乎寻常的感受力，又被称为"洞察力"，它看起来神奇，其实完全可以通过日常的训练获得。艺术感知就是培养这种洞察力的最好方式。在感知艺术作品时，要形成一种意识——为激活感受力而去感知。当然，前提条件是要全身心投入、专注感知对象形式中的每个细节，尽可能调动所有的感官，并链接自己已积累的知识，坚持运用整体且统一的视角去感知对象。这样的感知既有感知行为本身的意义，也是一种有效的训练，其价值指向就是感受力。

三、艺术感知与经验

艺术感知对"自我"的激活以及对"感受力"的培养，事实上也是在积累一种经验。但现实中，仅仅依赖这些经验是远远不够的。它们虽然充实了感知中的感觉经验，平衡了认知的双向通道，使我们变得更有感觉了，但于艺术认知本身的意义还没有充分彰显。这里强调的经验，指向的是艺术所关联的经验，即艺术感觉。艺术之于人类的意义，我们在前面已经进行了充分论证。而想要拥有艺术，实现艺术化生存，则离不开艺术感觉的养成。艺术感觉是一种经验，它来源于艺术感知过程中的积累，离开了艺术感知，艺术感

觉将无法获得。

艺术感觉表现为感知过程中感知者对艺术的敏感，包括对艺术作品形式的直觉以及通过进一步体验获得的感悟。其中，对艺术作品形式的感知结果是考察艺术感觉的核心要素。此外，一定的艺术知识以及对语言、技巧的掌握也是艺术感觉形成的必要条件。

作为一种经验，艺术感觉是行为中的人以艺术化的思维来认知他所生存的世界。我们生活的周遭，处处关联着艺术，艺术感觉支撑的艺术化思维激活着生活中的各个细节。首先，是时空环境。时间序列中，听觉获得的是声音。我们期待更悦耳的声音，更优美的旋律，更动听的节奏，希望它们每分每秒萦绕身边。空间设定上，从公共艺术的介入到居家环境的美化，及至个人形貌的打理，都是在为空间进行艺术化的装扮。其次，是人的行为举止。我们更能接受有教养的人、心地善良的人、直白纯粹的人，这是一种对美好的寻觅，是在艺术带来的美的启迪下形成的一种感觉。再次，是个体内心世界的营造。它指的是人的一种状态——可活跃而欢快、可安静而深沉、可随意而平和……艺术带来的对秩序的向往，是心灵获得充实与幸福的重要前提。

当然，艺术感觉的主要作用还是协助我们对艺术作品的艺术性与审美价值进行发掘、提取与储备，从而建立艺术经验与审美经验。在艺术感知中，除了感觉经验，还会获得对艺术进行感知的经验。这种艺术经验不单指艺术知识与艺术技巧，而是对艺术的整体性感知经验。对艺术作品的感知依赖它，对生活中的艺术现象的辨析依存于它，艺术化思维的形成也离不开它。一个具有艺术经验的普通人，他所拥有的就是艺术化的生活。在艺术感知中，由于艺术作品具有特殊的审美品质，感知中积累的经验又指向了审美经验，这是在艺术欣赏中获得美感的重要保证。艺术感知的最高境界就是对艺术之微妙的窥视与体察，而这全依赖你的艺术经验与审美经验。有了这两类经验，你在面对艺术作品或艺术关联的现象时，就会捕捉到慢写中的精微与放笔中

的简练，也即感知对象的精、气、神，它们是艺术家独特感受的再现。若没有艺术感知中获得的这种经验，艺术感觉就不可能存在，我们面对艺术作品时就会错过其中最精彩的表达。

第三章 艺术感知觉

第三章 | 艺术感知觉

[**本章概要**]

艺术感知觉是艺术感知的结果,它以艺术为媒介在感知中激活人的感觉经验。因此,艺术感知觉也是觉性感知觉的理想境界。

艺术感知觉是在艺术感知中获取的经验,感知者通过对艺术的体验,形成独特的艺术化思维与对美的敏感。这种经验至关重要,它不仅会改变感知者对自我的认知,而且有助于提升创造力与想象力。

在经常性的艺术感知活动中,艺术感知觉将帮助感知者建立起更好的艺术感觉,以便自由地驰骋在艺术世界中,实现真正意义上的艺术化生存。

艺术感知觉是通过艺术感知获得的一种认知结果。艺术感知是一种行为,如果这种行为是有效的,就一定会产生结果,即艺术感知觉。我们在前面讨论感知觉时,提出了知性感知觉与觉性感知觉两种类型。知性感知觉是由感知进入知觉,依赖知识经验实现的一种认知结果;而觉性感知觉是凭借感觉经验获得的认知,它的最佳指向是艺术感知觉。艺术感知觉不仅是觉性感知的认知结果,还包含了某种特殊的感觉体验,它的本质是指向艺术的,呈现出艺术感知的目的。

艺术感知觉既是艺术感知的结果,更是一种经验。笼统地说,它是一种感觉经验,但这种感觉经验不是从寻常的觉性感知中获得的一般经验,而是艺术感知对应的特定经验。其特殊性在于:第一,它激活了感知者对艺术的体验,作为一种独特的经验存在于与艺术关联的各个环节;第二,艺术感知觉帮助感知者形成了一种独特的思维方式,我们把它叫作艺术化思维,这种

思维借助直觉，链接着精神与情感，最终抵达艺术经验；第三，艺术感知觉还是一种审美经验，它帮助感知者对审美对象进行判断，在感知中获得新的审美体验，积累新的审美经验，开启人生的审美之旅。从"艺术感知"到"艺术感知觉"的过程中实现了三种经验的获取，这三种经验共同塑造着你的艺术感觉。

第一节　对艺术的体验

艺术感知觉包含的第一种经验来自对艺术的体验。体验是指让感知始终处于活跃的状态，最大限度的激活感觉，无须实现意识通达。体验的结果是获得感受，感受也属于一种感觉，但这种感觉具有特殊性和微妙性，是一种意识介于通达与未通达之间的状态。

艺术感知是指通过对艺术作品的感知，激活觉性感知的通道，使感知者获得情感体验，平衡被知性感知统摄的认知现状。艺术感知的价值更多体现为一种经验的获得。这种经验既是感觉经验，又超越了普通的感觉经验而成为另一种独特的经验——围绕体验的一种能力，这也是艺术感知觉独有的特征。

体验对认知来说非常重要。一般而言，无论何种通道的感知，都要经由体验与感受最终获得对对象的认知。一般感知中的体验属于一种感觉行为，对认知的结果没有决定作用。但由于感知对象的特殊性，艺术感知中的体验完全不同，具体表现在两个方面：第一，艺术感知是围绕艺术作品展开的，艺术作品是艺术家对生活的表达，而这种表达正是艺术家生活体验的转化，艺术感知的目的指向透过艺术作品去发掘艺术家的体验；第二，艺术感知的过程也是感知者对艺术作品的体验过程。体验是一种特殊经验的积累，这种经验被广泛运用于各种艺术感知活动中。

体验对于艺术还另有一番意义。艺术作为一门学科，有一个被普遍认同的独立系统，艺术感知就是接受该系统的过程。大体而言，这个过程中涉及对艺术知识的了解、对语言等技能的掌握以及创作的能力。通常，我们会较多看重知识与技能的习得，支撑创作的能力往往也被简单地认为是由知识与技能提供。事实上，我们忽略了其中最重要的一点，即若想由知识与技能导向有效的创作，必须有体验存在。艺术的感知，体验是核心纽带，链接着艺术接受的各个环节。

艺术知识的学习，主要通过知性感知的途径，这毫无争议。但在面对与艺术知识关联的艺术作品、艺术家以及创作过程等对象时，缺少了获取知识的体验，单纯依靠知识本身，是很难在创作、欣赏等艺术实践环节中发生有效作用的。与艺术关联的知识，虽然具有普通知识的共性——由概念组成、具有理性思维特征、逻辑性表述等，但它是针对感性的艺术生成的知识系统。若要运用这些知识去服务艺术实践，必须在知识的接受过程中置入体验的因素。举例来说，我们对印象派艺术的知识构建是基于概念的描述与逻辑的展开，非常客观与理性，但在知识构建过程中对"印象派"这一鲜活的艺术史现象却没有真切的体验。没有进入艺术本体，知识就很难在你的艺术感知中起到支撑作用。当然，艺术欣赏与创作的实践其实也离不开艺术知识的参与，特别是对艺术术语的了解，是艺术感知中必不可少的知识基础，我们会在后面进一步讨论。

艺术技艺的习得中有体验的参与就比较好理解了。技艺训练是一种实践，本就属于体验行为，但这里所说的体验是艺术的体验，强调的是与艺术深度链接的体验。很多匠人技艺十分高超，但作品中就是缺少一些能使其被认同为艺术的因素。那种与情感深度关联的独特感受，同样来源于对艺术的深刻体验。在艺术教育中，我们一直特别重视对学生技艺的培养，但却忽视了体验的意识，这是最大的失策。在技艺训练中，若不知道哪些因素需要体验的置入，一味在技巧上打转，就会失去对体验的觉悟。举例来说，我们都知道

素描训练中"整体"的重要性，但若想弄清其原因为何，仅仅局限在技术层面的训练，是远远不够的。只有在完成了对艺术作品整体性特征的体验后，才有可能领会。艺术作品存在的整体性，是其被感知的前提，也是其艺术性得以呈现的重要保证。如果没有这种认识，素描训练仅仅为了"形"的准确，完全围绕"画得像"而选择策略，与体验毫无关系，艺术感知如何激活？

体验的重要性在艺术创作中表现得更为明显，可以说它贯穿艺术创作的全过程，每个环节都必不可少。当然，对生活的体验也非常重要，它是创作的起点。没有体验就没有感受，就不可能出现创作意图。感受何来，唯有体验。我们经常说要"深入生活，扎根人民"，正是在强调体验的重要。然而，我们的专业艺术教育有"体验"相关的课程吗？是不是出去写生就是体验？即便写生的核心目标确实是为了体验，但又有多少人能理解呢？若能理解，我们的写生课业就不会都是对自然的"临摹"与"抄袭"了。体验，是指感受者真正"沉入"对象中，用自己饱满的真情，激活艺术感知的精彩发现，捕捉有利于创作展开的灵感。"沉"的深度与"情"的真切，直接决定了你最终是否能获得感受，这才是检验体验是否生效的唯一标准。没有融入体验感受的作品是做作的、假象的、生造的，不可能感染人。

然而，我们有时确实深入生活了，好像也获得了感受，于是就去表达了，但作品就是不能感动人。为什么？问题还是出在体验的环节。你的所谓感受，可能并不是真实的感受，只是一种思维惯性。你具有熟练的语言技能，也有驾驭创作的基本能力，在接触对象的过程中，这些偏重于技术性的因素会模糊你深入生活的程度，也会干扰你情感的真诚，使你无法获得真正的体验感受，而只是完成了一种习惯性的程序，这样当然无法创造出感染观众的艺术形象。中国古人善于"游观"，山要"面面观"，要"搜尽奇峰打草稿"，要"十日一山五日一水"，为什么？都是为了获得更好的"体验"，为了有更真诚的创造。

体验不仅在创作之初非常重要，创作的过程与最终的呈现也都离不开体

验。这些体验不再是对生活的感受，而是指借助于艺术家的经验，去体验他们恰当的形象塑造和真诚的表达。这些关于创作的学习过程也是一种艺术感知，其出发点在借鉴，通过凸显体验的纽带作用呈现出来。某种意义上说，艺术成功与否除了受技术性因素影响外，体验是唯一的试金石。

通过以上分析可以清楚看出，艺术感知觉的核心要素是对体验的理解与运用。体验既是艺术感知觉最重要的特征，也是其实施感知行为的方法与策略。其实，艺术感知觉的这种体验特征并不限于艺术这一个领域。体验对所有有深度的感知都是非常必要的，它可以引导感知者真正把握住对象，具有非比寻常的价值。普通的感知或许可以忽略体验的作用，但艺术从业者却不能没有这种意识。

第二节　艺术化思维

艺术感知觉还表现为另一种经验的获取，即基于艺术本体获得的经验，我们称之为艺术经验，它最集中的表现就是艺术化思维。

艺术化思维是艺术带来的一种独特思维。它的主要特征就是阻断知觉，追求直觉，属于一种典型的感性思维。这种感性思维复合了艺术化的预设，带来了全然不同的感知觉。

艺术化思维从字面上看，就是思维方式充满艺术性。也就是说，它以艺术的方式去看世界，用艺术的智慧去行动，凭借艺术的手段去生存。这一切都是艺术感知觉裹挟着"艺术"带来的经验，它补益着人的认知技能。艺术化思维具体表现在以下三方面：艺术化思维是一种直觉思维，艺术化思维是充满想象力的思维，艺术化思维是具有创造力的思维。

一、艺术化思维与直觉

直觉是指人在感知中不受预设因素的干扰，直接切入对象，迅速获得一种认知。这种认知的特点是直接而感性。形象性与情感性是维系感知发生的核心要素，感知围绕的载体是对象的形式。而艺术的独特属性正是其形象性与情感性，它以某种形式将这些直白呈现。通过艺术感知觉获得艺术经验是直觉的一种养成方式。

在感知艺术的过程中，感知者一定要带着情感去面对艺术作品。艺术作品的形式只是沟通你与创作者的媒介，其中发生的交流呈现为情感的活动。日常经验告诉我们，情感的交流是最真诚、最通畅的一种沟通方式，任何遮掩都很难让这种交流持续。而在艺术感知中，这种交流由艺术作品形式中的形象链接，这种特殊的媒介使交流少了多余的障碍，通畅而直接，直觉也得以生效。艺术感知觉在直觉的感知中产生，同时，艺术感知的持续发生也促进了直觉本能的形成，这赋予了艺术感知觉一种特有的经验。

艺术感知觉中的直觉经验是一种难得的素养，艺术化思维与其对应，二者共同让行为与生活因艺术的驻留而丰富多彩，从而实现艺术化生存。基于艺术感知觉的经验而形成的艺术化思维，其最直接的效应就是：让人学会了用眼睛看世界，用耳朵听声音，去感受认知的一切，使对象的独特之处尽在感知之中。通过艺术化思维获得的感知材料与对象，完全不同于一般的认知经验，这种借助于直觉经验的感知激活的是感觉，呈现的是世界的无限精彩，丰富的是我们的情感与精神。艺术感知最注重对象的形式特征，艺术作品的独特价值也正是由这些形式的微妙性特征予以呈现。一位成熟的艺术家，即使风格已经形成，他也不会重复去创作，每一件作品都是独特感受的呈现，是其思想观念新的表达。我们在感知过程中不断被特征触动，情感产生共鸣，自然而然也就养成了对形式的敏感直觉，这种经验正是艺术化思维最好的体现。

艺术感知还帮助我们从艺术作品呈现的关系中找到秩序，这是从另一

种直觉训练中获取的经验。优秀的艺术作品最擅长处理形式中的关系，作者的创作意图完全依赖作品形式的"关系"实现，作品中的每个细节都不是孤立的存在，都表现为整体中的局部，缺一不可。对艺术作品形式中的这种关系的感知，一方面让我们领会到了处理整体中的关系的重要性，让我们认识到任何破坏整体统一性的"唯我独尊"都是败笔，都必须借助关系重新找到恰当的位置；另一方面，作品形式的整体性与统一性又与艺术作品的意趣吻合，这种意趣既呈现出艺术家的创作意图，也有其形式的独特魅力——秩序带来的一种节奏与品位。我们常常说"关系"是一种"美"，这种具有审美品质的"关系"更是具有了超越艺术性的新价值。前者的意义在于有助于我们处理社会生活中各种复杂的关系，这种经验必不可少，它的直觉性特征让生活由复杂变得简单、直白。当然，这种简单的前提是人的真诚，艺术化思维存在的时空也应该对应艺术化景象，否则这种直觉对关系的认知就很难为现实所认同。后者的价值指向了审美经验的获取，这种经验无疑是弥足珍贵的。我们的生活中处处需要处理这种审美关系，大到城市规划、街区环境改造，小到家庭居室和个人空间设计，生活中所有的细节都需要直觉审美经验去驾驭。

二、艺术化思维与想象力

想象力是精神的一种驰骋，充满浪漫与无限可能。若没有想象的参与，生活将会单调而没有生气地机械重复，情感被凝固，久而久之会让人走向低沉与萎靡。想象力的产生要依赖对象间发生关联，且必须适度，否则难免被视作个人的白日梦。想象是艺术最重要的特征之一，它是艺术家情感的放飞，最终落脚在艺术作品形式的形象塑造中，适度而充满感染力。艺术感知觉是感受到时艺术作品中富有想象力的对象的重要基础，如果超出了感知的接收范围，想象也会被拒绝。当然，艺术感知觉对想象的感受与接纳也是需要通过训练达成的，一旦具备了这种经验，感知者就会主动接受作品中的想象，

并借助于想象获得更多感觉上的愉悦。

　　艺术家创作艺术作品，灵感源自生活中的体验与感受，但为了传达情感，还需要充分调动自身经验中的一切可感事物，并通过想象将它们进行组合，形成作品的艺术形象。凭借想象力，艺术家不断丰富、充实着他们的艺术感触，这对艺术创造的最终完成具有决定性作用。简单讲，艺术家通过想象来实现艺术作品与生活之间的转换。没有想象，就无法实现这种转换，也预设不了在体验中可能获得的特殊情感。艺术家正是借助想象激活艺术化思维，使情感成为主宰形象构想的唯一动力。由此可知，艺术中的想象力是支持艺术家在现实基础上创造新的艺术形象的一种特殊能力。艺术感知觉通过感知艺术作品获取艺术家的想象力，并将它作为一种特殊的经验，感知服务于感知者情感与精神上的需求。

　　通过艺术感知觉获得的想象力可以帮助我们更好地理解与明辨艺术的特征和价值。优秀的艺术作品总是充满想象力的，并且这种想象力是连接审美与创造的桥梁。审美没有想象不行，创造也离不开想象。我们可以借助想象力去发掘艺术作品意义之外的审美与创造价值，让艺术全方位介入我们的生活，成为每个人必不可少的伴侣，给我们带来精神的慰藉。

　　想象力还可以帮助我们区分"艺术"与"娱乐"，辨别它们带来的不同影响。在今天的文化生态中，这种区别显得特别重要。大众传媒制造出的铺天盖地的娱乐形式，表面上看似乎也是一种艺术，或有意借助艺术带给观众以欢乐。但若用"想象力"这块试金石对其进行感知，很多娱乐形式中的艺术性立刻就会被质疑。有些娱乐中并不存在真正的艺术想象力，不存在具有表现力和审美感染力的艺术形象，缺失了艺术的真正价值。娱乐节目似乎也有想象的成分，甚至有些看起来非常夸张，但这种想象大多是不着边际的人为编造，它没有可以链接的对象，目的只在制造感官刺激或发泄情绪，从而导致审美概念化与标准化，品味低俗、格调不高。娱乐常常一味迎合大众，追求市场效应，使得作品不断趋向格式化、公式化。这不仅导致作品的艺

性走向贫乏，艺术应该带给我们的那种不确定的深切感受和不断呈现新发现的惊喜，更是无从谈起。艺术作品的想象力是艺术家的创造，同时，感知者可以借助作品制造自己的想象，将自己带入一种新境界，这一过程是自然而然发生的，并非人为制造的。

想象力是一种精神的逍遥，它可以超越抽象的概念、判断、推理，打破正常的逻辑时空。想象力是激活感知对象的一种思维方式，它既可以将抽象的对象形象化，获取其感性的、生动的、丰富多彩的内容，也可以赋予没有生命的对象以鲜活的生机和拟人化的情感，实现物我交融的对话。生活因此而变得越发精彩，我们心中也多了一份欢愉与热情。

想象力也是处理生活与工作的帮手，艺术感知觉带来的想象力让我们更加善于解决问题与困难。在面对问题与困难时，过往的经历、储备的知识与技能、各种有益的经验等，都会参与思考帮助你展开联想，或许某种意外的"勾连"会让你豁然开朗，解决问题的思路与策略就在想象力的助力下被找到了。

三、艺术化思维与创造力

在大力提倡创新的今天，创造力已经成为考察个人素质的核心标准之一。创造力是人类特有的一种本能，人要生存，仅靠现成的生活资源远远不够，必然需要寻找机会去获得更多的给养，于是就有了创造。创造力是一种综合性能力，由人的经验、品位、心理状态等多种因素融合且优化而成，表现为获得新的发现、创造新的事物、构思新的行为、产生新的思想。创造力是一种能力，更是一种品质。创造力是个人发展的基本素养，也是社会进步的重要动力，更是人类智慧不断完善的源泉。

艺术创作就是一种创造，也最具创造性品质。艺术作品呈现的创造力，是艺术家综合运用自己独特的感受、想象及艺术语言的一种能力。首先，艺术家体验生活所获得的感受中就包含着创造性因素。生活是所有人都可以去

体验的对象，但要想获得真切的感受，也并非易事。体验者需要从对象的表面深入其内里，通过现象把握本质，综合考虑主客观因素，创造性地捕捉最能感动人的因素，并将其转化为一种独特的感受。有了感受如何去构思，仍然离不开创造力的支撑。艺术家通过联想与想象，将对象给予的感受与对社会生活方方面面的深度体察中获得的感受相结合，并寻找到最佳的艺术形象予以呈现，创造性贯穿构思的全过程。作品最后的表达更是艺术创造的集中体现。艺术家虽然有自己擅长的艺术语言，但如何使艺术语言贴合自己的感受与构思，艺术形式最终如何实现整体性、统一性和唯一性，这些都离不开创造性思维的运用。优秀的艺术作品总是承载着艺术家的真实情感、独特体验以及对生活的态度，它们是艺术的创新，更是一种精神品质的创造。

艺术感知通过对艺术作品创造力的体会与认知获得了一种可以服务于生活与工作的经验。有了艺术感知觉生成的经验，我们就能更好地把握艺术作品中的创造性特质，学会从生活中发现触发灵感的渠道，展开联想与想象，从而获得更多超常态的体验。

艺术化思维带来的创造力提升还会助力日常生活与工作。得益于艺术创造的思维方式，我们多了一份好奇心与探索的热情。日常的生活与工作中会遇到各种各样的问题和事物，其中存在着各种各样的关联。创造性思维有助于我们建立积极的思考方式并学会变换角度看问题，这样，最佳答案便呼之欲出了。我们懂得应该如何通过体验获得真实的感受，并进一步把这种感受转化为对问题的综合分析和对恰当解决策略的寻找，这其中同样涉及一系列创造性思考。透过艺术的创造我们获得了无数启迪，学会了在平凡中激发了灵感，围绕自己熟悉的领域去创造新的成就——提出一个新概念、新理论，寻觅一种新方法、新思路，甚至更新技术和设备……艺术创造给我们带来了一片新的景象，生活与工作也将因这种创造焕发出新的生机。

第三节　艺术感知觉与审美

　　艺术感知觉是通过艺术感知获取的一种经验，前面已经讨论了艺术作品为我们提供的体验和以艺术化思维表征的艺术经验，以及它们的存在给人类带来的积极意义。那么，艺术感知觉提供的审美经验如何被发现与提取？首先，我们要了解艺术中存在的美感，只有认清了艺术美的形态与呈现方式，艺术感知才能捕获它，并将它转化为一种积极有效的经验；其次，还要破解艺术感知觉是如何建立审美经验的，即它是如何感知艺术美的；最后，再讨论艺术感知觉获得的审美经验如何服务于我们日常的生活与工作。

一、艺术中的美感

　　在讨论艺术中是否存在美感之前，先要了解何为"美"与"美感"，只有界定清楚这一概念，我们才能够在艺术中寻找"美感"因素。

　　自18世纪中叶鲍姆加登提出美学的概念之后，"美"一直是历代美学家、艺术家热衷讨论的话题。哲学家们也对此十分感兴趣，美学、逻辑和伦理被视为哲学学科的三大命题。哲学家与美学家对"美"的解释至今没有统一的答案，但其具有感性特征是大家的共识，对其思考的角度较多偏于形而上，致使其内涵目前看来也较模糊与笼统。艺术领域对"美"的认知通常基于形式判断，偏于形而下的思考，但艺术观念的差异也常常让"美"变得多样而混乱。美是什么？似乎始终未能得出清晰的结论。

　　要考察艺术中的美感，必须给"美"设定清晰的内涵与外延，否则无法展开讨论。我们是否可以避开一些争执，让"美"的概念变得清晰可见呢？在重新思考"美"的概念的过程中，应尽可能参照并连接已有的认知，尽量让结论更加可靠。比较有效的策略是将"美"的概念划分为"形而下"与"形而上"两个层面来考察。这就好比"视"这个概念，它的形而下意义就是"视力"，即眼睛接收视觉信号的一种生理机能；而形而上的意义则

是"视觉",即看见。视网膜成像只是眼睛摄取信息的物理功能,其背后还有神经网络这个强大的运算系统,信息经计算得出答案才是看见。看见是人的心智活动,具有思维的特征,完全不同于形而下的"视"的意义,但也属于"视"的范畴。

"美"的概念从形而下的角度看,是指艺术作品呈现的形态应达成一种秩序上的和谐,且避免雷同与呆板。美学原理中通常用"多样统一"或"变化协调"来形容美的形态特征。视觉艺术的形式及其组合、听觉艺术的节奏与旋律等都具有明显的美的形而下特征。而"美"的形而上概念则需要运用发散思维才能理解。"美"一定要带给人愉悦,某种形式的视听感觉因为和谐有秩序而呈现出一种境界,我们会说这件作品是美的。有的时候,形式中的和谐与秩序并不凸显,但我们赋予了形式某种感觉,它同样可以具有美感,这种美感对应的就是"美"的形而上概念。

随着创作观念的改变,艺术的呈现形式也在发生变化,这时如何去创造美,如何去发现作品中的美呢?事实上,新的形式复合了新的观念,或者说新的观念生成了新的形式,"美"的呈现方式改变了,但形式依然存在。它不是纯粹为了呈现和谐与秩序,而是被赋予了新的感觉——艺术家的思想与观念。也就是说,艺术作品是否"美",需要综合形而下的形式与形而上的观念来做判断。

这种关于"美"的形而上思想曾经是被排除在"美"的概念之外的。我们在提及"内容与形式"时,美通常用来形容形式,一般不涉及内容。但从来内容与形式都是相伴的概念,内容理应成为美感的一部分。

有了"形而上"与"形而下"的共振,美的概念便清晰可辨,一切问题也就迎刃而解。回到艺术领域,我们来看"美"的呈现是如何在艺术表达中实现的。早期艺术美偏重观念,如神话、巫术、宗教中的艺术,它们以观念主导审美,艺术形式只是介质;中西方成熟期的传统艺术则以形式为美的特征,当然其中也复合着"意味"(观念),但绝不会过于突出;现代艺术符合

我们新设定的"美"的概念，或注重形式本身的美感，或偏重对观念的表达，均显示出强劲的生命力；当代艺术则回归了对观念的表达，美感可以在对观念的体悟中获得，形式必须恰当地承载这一观念，抽离了形式的行为就不再属于我们所认知的艺术范畴了。另外，一些新的艺术形式常常以综合的形态呈现，电影艺术就是代表。艺术家的创作已经不再是个人行为，导演和演员都是创作者，艺术呈现包含着较多"行为"的成分，"制作"的范畴被拓展了。如影像艺术、行为艺术、大地艺术、装置艺术等均有此特征。新的艺术形式以新观念和新的感官呈现方式改变着人们的思维定式，让艺术从美术馆、舞台走进了任何可能的时空，艺术与非艺术的界限变得更加模糊难辨。

简单理解艺术对"美"的表现，无外乎借助"形式"去呈现：或偏重于形式本身的秩序来生成"美的形式"，直接呈现美感；或在形式中复合某种观念（艺术家体验生活后获得的真切感受），并以适合该形式的感性方式呈现它。

对"美"有了清晰的认知之后，再来讨论艺术呈现的美感就比较容易了。所谓美感，就是对象具有"美"的特征且被认知而获得的一种感觉或感受。美感一定是综合性的，它会因对象特征的不同和感知通道的不同而产生差异。这些在前面已进行了细致的讨论，其中强调了前经验的重要性。我们在看到大海的一刹那，会有一种广大、无限的感受，它是基于你的生活经验产生的，这是美感吗？不能说是。而画家面对大海时，凭借自己的艺术经验发现"美"的因素（由大海的形与色呈现），进而去创造美——经过取舍呈现出形式，一种秩序与节奏形成的韵律。自然中不是缺少美（美的因素），而是缺少发现美的眼睛——具有审美经验、懂得取舍的眼睛，这是我们对罗丹名言的诠释。可以认为，美作为一种秩序与节奏，它虽然存在于自然与人类社会之中，但往往是通过艺术家在艺术创作中使用的形式元素及其组合呈现出来的，让欣赏者通过感官产生共鸣。

当然，自然对象中也存在物质的秩序、美的因素，但人们通常是受到

艺术家对秩序的表现的影响，之后才有了对各种美感的发现和判断：对称之美、协调之美、多样统一之美、和谐之美，整洁、干净为美，凌乱、肮脏为丑等。艺术家对美的创造，是通过创作具有审美的形象而实现的。艺术家面对自然进行创作时，自然对象进入他的视野后必须进行转换。艺术家的目的是构筑具有审美的形象，自然对象作为素材，其是美是丑与表现出的艺术形象的美丑并没有必然关联。作品的美与丑，全仗艺术家的"处理"。所以，画家选择模特，一般不会专找所谓漂亮的，而是更青睐有特征、有味道的形象。以素描为例，素描头像的美感是作品形式带来的，与模特的长相并没有什么关联。一张优秀的素描头像，是因结构的完整准确、构图的恰当而呈现出美感。我们看尼古拉·费欣的素描，模特不仅没有美感，甚至有点丑陋，但画面却很吸引人，这正是美感在起作用。

由此可知，美是分类别的，艺术创作是专门创造美、建立美的标准的工作。生活与自然中的美感需要基于艺术中所呈现出的美的"样板"去发现与感知。至于更为抽象的精神之美、思想之美、道德之美、行为之美等，均是基于艺术之美的秩序与和谐特征而延伸出的理念。那么，不借助于艺术就一定无法对"美"进行感知与判断吗？或许也可以。但离开了艺术作品，美的对象便会交错在复杂的社会事物之中，没有审美经验很难对其进行感知。艺术家最善于从纷繁复杂的自然对象中提取出"美"的因素，并将它们按照艺术的规律呈现出来。

美感其实就是对艺术的感觉，是由艺术养成的一种能力。艺术作品是艺术家围绕"美"进行创造，从而呈现出的人文作品，"美"作为纽带，为受众带来人文艺术的熏陶。"美感"的完整表达应该是"艺术美感"，它是从艺术形式中获得的一种特殊感受。所有由美感延伸出的认知，脱离艺术之后，都是美感定义的泛化，会让美感无法落地。所谓心灵美、道德美、和谐美、行为美等，都是对美的抽象定义的提取，是美感在人类生活中的表现。

需要强调的是，艺术中的美感既体现在艺术作品形式本身，是一种客观

存在；同时也指人对它的感知，是一种心理活动。我们必须有足够的美感修为，储备充足的美感经验，才能感知到这种美，而艺术感知觉是建立这一经验的唯一通道。

二、对艺术美的感知

根据对"美"的认知，艺术家创造的艺术作品中包含着两类信息：一类是人文性的内容，即知识与思想；另一类是艺术性内容，它由艺术语言与艺术美组成。艺术性内容无论如何变化，美感因素不会完全消失，即使作品不直接表达艺术美，艺术语言中也会留存美感的成分。因为艺术语言在形成与演变的过程中一直遵循着人类的审美共通感，它是实现艺术语言交流的基本前提。这两类信息都存在于艺术的形式之中，但不一定总是平衡的，会因各种因素的变化而发生"倾斜"。因此，要把握艺术作品中的美感，还需要综合考量作品形式的呈现方式。或者说，对艺术美的感知会因为作品倾向性的不同而产生差异。

纵览中外艺术作品，艺术趣味的差异极大。中国传统艺术偏重人文价值的呈现，深受传统哲学思想的影响；西方传统艺术则以理性思维驾驭作品，追求语言节奏的和谐与协调（如黄金分割），往往给予必要的限定以实现某种预设（如古典主义）；现代审美下的艺术样态，更倾向直白的形式，作品在直觉感悟中引发情感共鸣是其核心，形式美法则被最大程度的激活；当代艺术对传统既包容吸收又刻意反叛，观念的作用被放大，艺术的感觉纽带让位于哲学沉思，艺术审美的既有内涵被模糊。当然，这些差异并没有改变艺术的共性——既是形式的，也是精神的，两者的混化无迹乃其本质特征。艺术的这一特征要求我们不能用一个标准或者一种方法去感知和接受艺术中"美"。

以中国传统艺术的感知为例，其人文性偏向要求感知者对特定的文化情境有了解、能体悟，否则就会在寻找形式美法则的过程中迷失方向，错失美

感。中国传统艺术的人文性特征表现为追求天人合一的境界，通过对自然的观察体悟"道"的存在。这一点可以从其艺术形象塑造的写意性特征上看出，即所谓介于"似与不似之间"。把握中国传统艺术中的美感，要细心体悟创作者如何通过高度概括的方式达到"以形写神"的旨趣，实现物我相融的表达。中国传统艺术也有其形式规则，同样存在秩序与节奏，但它不遵循现代的形式美的普遍法则，而是基于东方的审美趣味，融入了较多"心境"的成分。西方传统艺术、现代艺术、当代艺术等在观念与形式美的表征上各有不同的侧重。透彻分析艺术作品所在的文化情境，善于通过感知经典作品体悟其中的细微差别，是感知"艺术美"的有效策略。

在对"艺术美"感知中，要特别注意感知通道的选择，这在前面已认真讨论过。艺术感知属于觉性感知，一定要在感知中最大限度地调动"感觉"的参与，尽量避免"知觉"及其关联的"知识"与"概念"的出现。偏重人文性或生活经验链接太过明显的艺术，都比较难处理"知识"干预感知的问题，所以在感知此类艺术作品时要特别谨慎。相对而言，听觉艺术比视觉艺术要更容易处理此类问题。听的瞬间愉悦是旋律"结构"给予的直觉，乐音起伏形成的形态随着时间推移在空间中蔓延。音乐的抽象性决定了你只能通过感性感知与想象去体验作品引起的情感共鸣，不会有太多知识的干预。视觉艺术就不同了，视觉经验常常与生活经验混淆。举来例说，我们在面对油画《橡树林边》（图 3-1）时，生活经验提供的知识会一直影响你的感知，让你很难抽离现实回到纯粹的画面形态。你对自然风景认知的经验，很多时候是通过体验获得的一种生活的知识，并不是审美，更与视觉本身无关。视觉在这里只是一种工具，它让物品通过"看"成为有意义的符号。"知识"的过多干预将会使艺术感知觉无法激活。

由以上分析可知，在对"艺术美"的感知中，还是要寻找更为妥当的策略去应对各种变化。一般而言，艺术感知主要还是依赖你对作品的直观感受，感觉的全程参与是基本条件。但因为艺术对象的特殊性，艺术知识、艺术表现

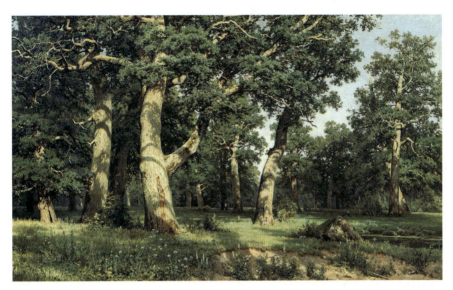

图 3-1 〔苏联〕伊凡·伊凡诺维奇·希施金,《橡树林边》,布面油画,86cm×139cm,1882 年,莫斯科特列恰科夫美术博物馆藏

技能也会参与其中。因此,感知者首先必须具备必要的艺术知识,否则单纯依赖感觉经验很难实现对作品中的"艺术美"的感知。比如,对绘画作品的感知,若一点不了解构图、造型与色彩等知识,如何进行?"艺术美"需要经由这些带有术语性质的知识才能转化为你所能接受与理解的信息,离开了它们,你或许会有感觉的意识,但它无法实现通达,你的思维中也就不会显现清晰的认知。此外,你还要了解一些基本技能方面的知识,有对媒材的体验就更好了,它们同样是激活感知的重要因素。在感知中国画作品时,如果你对笔墨仅有概念上的认识或视觉上的感性体验,没有实践操作的经历,那么对其微妙性的把握就会受到一定的影响。那种提按转折中的把控、运笔快慢的体验,都是感知中必不可少的经验。除此以外,还必须有恰当的"情境"让作品中的以上两方面知识来激活感知觉,从而实现由"日常感知觉"向"艺术感知觉"的转变。

　　这里提及的"情境"特别重要。为什么审美教育提倡去博物馆和剧场看原作和演出?为什么画册和视频不能替代现场的视听感知过程?就是因为

"情境"在感知过程中会起到诱导的作用。事实上,最佳的情境应该是"原境",这在感知过程中或许很难做到,但应力求更加接近。在博物馆看画,从理想的艺术感知角度看,其实它已不是"原境",只不过画作本身是"原物",空间场域发生了改变,我们的感知能不变吗?在敦煌石窟看壁画,与在故宫博物院看展示中的壁画,感知效果能一样吗?当然不一样,我们在博物馆中感知的绘画是二维的,很容易符号化。离开了壁画所处的独特位置与场域,感知觉便偏离了艺术的情境,审美感知也会变形。再比如,挂在厅堂中的立轴,它在特定的空间与环境中给你带来的感受才是原汁原味的。相比较而言,音乐等侧重听觉与表演的艺术更容易形成一种情境,艺术感知觉也更容易激活。听觉艺术感染欣赏者的难点在于它的抽象性,因而想象力的激发似乎更为重要。它同样基于你对音乐知识与技能的了解,以及感情与旋律产生共鸣后的反复感知,最终由艺术感知觉的积累建立起艺术感知的审美经验。

三、审美经验的意义

通过以上讨论,我们深感审美经验在艺术感知中的重要性。不管对"美"如何理解,也无论艺术作品呈现的美感多么复杂,只要你具备了审美经验,就一定可以捕获到艺术作品中的"艺术美",获得美感体验。那么,审美经验究竟是怎样一种经验?这种经验又该如何建立?

审美经验从字面理解就是与审美关联的一种体验留存,它是通过对"美"的认知获得的感受。艺术作品是"美"最集中的对象,通过对艺术作品的感知捕获"艺术美"是感知的重要目标。然而,艺术感知并非单一提取美感,而且这也是无法实现的,仅仅为"美"而存在的艺术作品似乎是不存在的。我们在感知艺术作品的过程中,要善于把感知的目标进行分解,或者说,要有意识地发掘感知获得的综合性结果中的美感体验。一件艺术作品被感知时,其形式所承载的一切信息都会进入感知结果中:艺术家的创作意

图、感知中的理解与阐释、感性的对象、理性的成分……就像一盘"大杂烩"被一股脑接受了。那么,其中的审美经验如何提取?这里,我们要提出一组关于艺术作品形式的新概念——内形式与外形式。简单理解,感官可以接触到的形式被称为外形式,如视觉艺术作品呈现出的形状特征、体积大小、转折秩序及空间位置等,可以清楚感知到其物质存在;内形式则潜藏在外形式背后,需要借助感觉经验去领会与感悟,是种"心见"的存在。内形式看起来很神秘,它不是对象的表面形式,更不是一种物质存在,但回到之前对感知概念与方法的讨论,就很好理解了。我们之所以可以感知,是因为有经验的存在,或是知识经验,或是感觉经验,身体感官接收的刺激信号被神经网络传输给大脑之后,这些经验便开始参与运算,并最终转换为认知的结果。这些参与运算的经验绝不是现场感知所得,因而它指向的结果就不同于感官对外形式的接触了。这些经验中包含着你之前感知积累的各种经验因素:感官获得的、人文的、人生经历的以及一切可链接的信息。由此可知,外形式表象的背后存在着的某种可以被认知的成分,这就是作品内形式持有的信息。

艺术作品由内、外两种形式承载,艺术感知便表现为对这两类信息的接受与认知。审美经验既可能存在于外形式对"美"的法则的遵循中,也可能表现为透过外形式发现内蕴其中的美——对内形式的感知。很多艺术作品从外在形式难以发现的美,便悄悄地隐藏在内形式之中。比如,印象派的多数艺术家在艺术形象塑造中并未遵循古典传统的形式美法则,那么,如何去感知其中的美?其实,他们是通过把物象转化为形与色、艺术技巧等因素,来呈现美、传达美。这种美内凝在形式整体中,必须借助感觉经验才能体会,并不依赖观看。抽象艺术更是以远离传统形式美的方式呈现,作品的美感全在抽象形式元素及其组构之中。如果延展我们对"美"的概念的理解,审美经验的获取、艺术品的内外形式,以及艺术家预设的观念,这些都是经验的有效来源。审美经验,复合了感知中的感觉经验,又以"艺术美"为纽带,

是一种十分独特的存在。

我们可以通过艺术感知觉建立的审美经验去感知艺术作品，或将其作为一种特殊的经验带入现实生活。有了审美经验，在感知艺术作品时似乎也多了一份自信，就好像拥有了能发现美的眼睛、能够听到优美旋律的耳朵……以及被艺术熏陶过的心灵。它们可以使你具有更好的艺术敏感度。审美经验是对"美"的一种感觉本能，它会自动出现在你的每次感知中，无须激发便会自然生效。具有审美经验的人，无论在直觉还是便观感上，都能较为准确地揭示出艺术作品的价值，尤其是其对美感的承载。通过对美感的体验，感知者不仅获得了艺术的抚慰与精神的共鸣，还会进一步丰富审美经验，让自己越发变得像"行家里手"。

如此说来，似乎有了审美经验，对艺术作品的审美感知便得心应手了。事实上又没有这么简单，这其中还存在着两方面不确定因素。其一，艺术作品的美感呈现因为艺术语言表达方式的差异，需要对应的审美经验予以支持，并非你具有了某种审美经验就可以畅行无阻了。比如，你有非常丰富的中国画感知经验，你就会更擅长对中国画作品进行审美感知，倘若用这种经验去感知油画，或许也有点帮助，但不会完全奏效，因为中国画语言与油画语言在美感呈现上还是存在较大差异的。如果用中国画的审美经验去感知雕塑、建筑，甚至感知音乐与舞蹈呢？就更不奏效了。其二，文化传统与地域上的差异也会导致美感类型复杂多变，这对审美经验的丰富性又提出了更高的要求。关于此，我们在讨论"美的多样性"时就曾提及。不同地区、不同时期的艺术作品美感差异极大，所以在艺术批评中经常会出现传统与现代、东方与西方的争执，其根源就是各种文化系统的存在导致了审美的差异。审美经验只在其对应的领域最有效，越界则受限。总之，审美经验并非一张艺术世界的通行证，它仅仅是指向某一类别，甚至某一阶段艺术的感知经验，丰富的审美经验是要通过对应的艺术感知体验去逐渐积累的。

审美经验除了有助于艺术审美，它还给我们的生活带来了一种美学化的

趋势。我们有了发现美的感官与心灵，除了能感知艺术之美，更能发现生活之美，让生活处处趋向美。人的行为由逻辑规引，逻辑呈现为秩序与和谐，这造成人心理上对日常生活秩序的期待，而审美经验进一步激活了这种期待。一旦有了审美经验，我们对美的秩序的共鸣和引导就会变得主动，对美的评判就会更加自信，这有助于我们寻找生活中具有美感的因素，并使其审美化、艺术化。我们生活的环境、自身的心灵世界、人际社会的交往……都在追逐某种美学趣味，都在审美理念的笼罩下，我们需要真正开启生活的美学化进程。

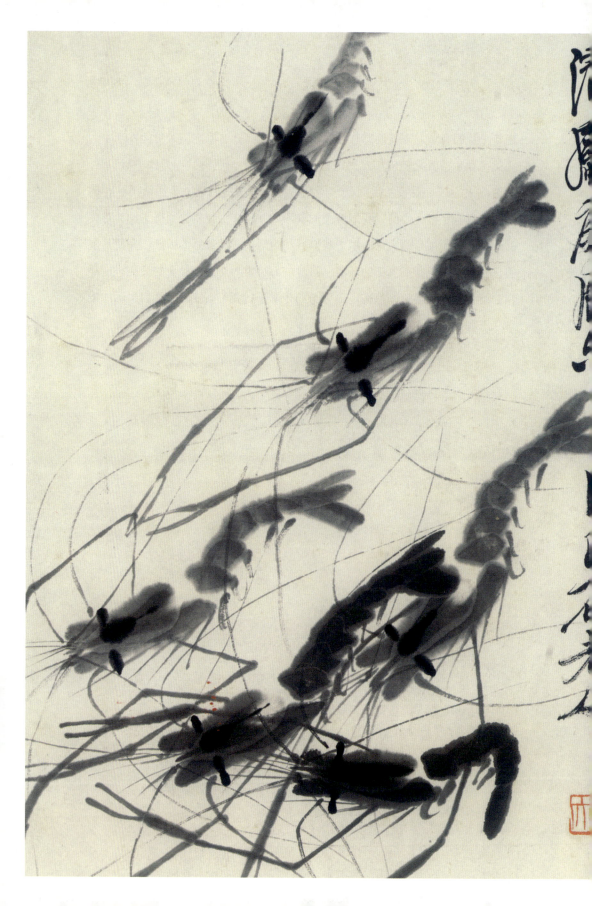

中编 视觉艺术感知

　　眼睛只有"观看"功能，真正的"看见"是指大脑对观看信息的处理，它依赖你对形式的敏感，即一种视觉经验。艺术作品提供了最为丰富且最具美感的形式，感知视觉艺术不仅可以建立有效的视觉经验，还能帮助你从寻常的观看走向洞察与审美。

第四章 视觉感知原理

[**本章概要**]

 视觉感知是一种通过眼睛这一感官去接触世界、了解世界的认知行为，其基本机制是眼睛的感官系统与大脑的神经系统合作完成感知活动。

 在视觉感知中，视网膜负责接收刺激信号，并将光能转换为电化学信号，经由视神经传输给大脑。眼睛的特殊生理结构决定了其接收信号时受感受阈限的影响，只能获取一个特定区间内的光波，呈现出对应的颜色。眼睛"观看"到的落在视网膜上的图像也并非我们想象的那么完整，而是以单元方式存在的形状、色彩、轮廓、空间与运动等形式要素。

 大脑接收到眼睛传输的信号后，首先由视皮层进行初步加工，即围绕视网膜提供的单元图像进行逐级提升，建构基本形式；之后进入高级加工与意义的生成阶段。这一过程虽然非常复杂，但大脑采用的是高效的平行加工原则，各部分可以协同作战，迅捷地完成每次感知的任务。

 视觉感知还呈现出与"视觉"相关的特殊性。视觉形式是感知的主要对象，感知中除了应遵循"完型心理"预设的规则，"概念"这把双刃剑也须处理妥当，要力求做到扬长避短。另外，还要保证感知的全过程均有"感觉"驻留。这样，艺术对人类感觉经验储备的独特贡献才能得以实现。

从本章起，将讨论视觉艺术感知的相关问题。视觉艺术感知通常被理解为视觉对艺术的感知，即关注视觉感知的特定对象——艺术。这种理解涉及的范围很广，因为视觉是人类认知的主要器官，即使不以视觉感官为主的感知，也常常会有视觉的参与。不要说电影、舞台剧这样的综合艺术了，就算是更多依赖听觉的音乐，也离不开视觉的参与。这里，我们并不想讨论涉及视觉感知的所有艺术，而是想着重对视觉艺术的感知进行分析。所以，"视觉艺术感知"可以理解为"视觉艺术的感知"。这也呼应了前面几章的内容，我们既讨论过对形式感知的问题，也有专门分析艺术感知的内容。视觉艺术感知正是在这些论述的基础上，回到"视觉艺术"这一特定对象，审视其感知的相关理论与方法。由此，本章先围绕"视觉感知原理"等相关话题展开讨论，之后两章再就视觉艺术感知的具体方法与策略进行分析。

在第一章中我们讨论过人的感知原理，视觉感知的实现主要依靠眼睛与大脑合作完成。那么，感知发生的具体生理与心理机制是怎样的？视觉感知完成之后如何实现"看见"？回答这些问题，首先要厘清视觉感知中眼睛与大脑的基本工作原理。它们虽然属于生物学家与脑科学家探索的对象，但科普一下将有助于我们了解从"看"到"看见"的全过程中存在的生理与心理机制，这也是接下来进一步分析视觉对形式的感知的必要前提。

根据认知心理学与脑科学的最新研究成果，视觉感知大体分为三个阶段：首先，是眼睛的观看，电磁波信号以物理能量的形式被转换为电化学信号，并传输至大脑视皮层，参与从初级向高级发展的加工，涉及对形状、色彩、轮廓、空间、运动等单元的分析；其次，是大脑对观看信息的进一步处理，即进入高级加工阶段，由分区神经元发挥作用，原始信号被建构为基本形式；再次，基本形式开始与前经验结合，认知初步实现，即让高级加工的基本形式获得意义。为了使信息更为准确，大脑还会不断地将有待完善的信息通过神经元组织反馈给眼睛。眼睛通过观看努力突出符合人类认知与观者

个人兴趣的事物特征,进一步丰富感知对象形式的意义。[1]下面我们来具体考察这三个阶段的工作原理。

第一节　眼睛的观看

　　认知心理学普遍认为,人类的视觉并非单指眼睛的观看功能,更重要的是,大脑让"观看"变成了"看见",工作核心在大脑,而非眼睛。这一结论看似没有什么争议,我们在前面已反复强调了人的感知就是感官与大脑合作的行为,感官接收刺激信号,输送给大脑,再由大脑转换为感知的信息。但仔细想想,认知心理学理论还是忽视了感官在感知中的重要性。从生物学角度来看,大脑的灵敏是进化的产物,没有感官的无数次实践,大脑如何进化?视觉感知帮大脑不断地在积累前经验,而且大脑神经元的运算机制也依赖感知实践带来的进化。离开了感官的感知,大脑智慧何来?面对大自然,眼睛所观看到的事物的丰富性与复杂性可以用语言描述清楚吗?观看艺术作品的体验都可以用语言表达出来吗?许多微妙的东西是怎么也说不清的,真的是可意会难以言表。这说明,经过演化的"视觉"要远远灵敏于"语言"。其实道理很简单,人类拥有语言才多长时间,而视觉的历史至少有5亿年。作为人最重要的生理器官之一,眼睛的观看功能非常重要。

　　作为人的生理机能,视觉感知对刺激信号的捕捉主要凭借眼睛的功能。盲人因为失去了视力而不能用眼睛去感知对象;眼睛近视了就看不清楚远处的风景,老花了又会让近处的物像变得模糊不清。眼睛究竟是如

[1] 眼睛观看的心理机制可参阅罗伯特·索尔索:《认知与视觉艺术》,周丰译,河南大学出版社2019年版,第67页。

何实现观看的？它有着什么样的物理和生理机能呢？

眼睛就像一台照相机，外部的事物在视网膜上成像，所以我们看见了对象。这样说似乎把眼睛的观看机能太过简单化与模糊化了。其实，生物解剖学已经基本廓清了眼睛的所有结构与工作原理。大体讲，眼睛的观看功能离不开"光"与"影"的参与。被观看的对象受到光的照射，将光反射后投在视网膜上形成影。这些影的形成并非真正的"成像"，它们只是一种能量——眼睛接收的光能通过视网膜神经细胞转换为神经生物能，再输送给大脑，产生"看见"的反应。所以，眼睛的观看活动，一般包括三个步骤：先是物理性的光对眼睛发出刺激信号，然后是眼睛对其进行接收与转换，最后是将新的视觉信号传输给大脑。

一、物理性的光

没有光，就产生不了能对眼睛造成刺激的信号，眼睛接收不到信号，视觉就无法发挥作用。物理学认为，光具有波粒二象性，也就是说，光既是一种电磁波，也是一串粒子，它以物质的形态存在于人类可以感知的时空中。光作为一种物质存在是具有波长与速度的，只是这些超出了人的感受阈限，难以被感知。我们几乎无法感觉到光的速度，打开电灯时，无论你站多远，它都是瞬间光明。但科学测算告诉我们，太阳光抵达地球至少需要 8 分钟，而我们看到的夜空中星星闪烁的微光可能来自一百万年以前。[1]

我们可以视物是因为光照射在物体的表面形成的反射波作为刺激信号被眼睛接收到了。受物体表面质地、空气中的水分及微粒情况等多种因素影响，这些光在抵达眼睛的过程中还会发生漫射的现象，雨后的彩虹、晴朗的蓝天等都是这样形成的。

光的波长与振动幅度等物理特性与眼睛的关系并不复杂。波长能被眼睛

[1] Gregory, R. L., *Eye and Brain: The Psychology of Seeing*, McGraw-Hill, 1978.

接收的光被称为可见光，波长数值不同的光会在眼睛中呈现出不同的色彩，波长较长的光呈现为红色和橙色，短一点的是紫色和蓝色，中间还有黄色、绿色等。振动幅度反映的是眼睛对色彩亮度的感觉，这时，处于波长数值中间的颜色，如黄色、绿色，色彩亮度会比较高。

二、眼睛的生理结构

眼睛的生理结构是经过上亿年的进化而形成的（图4-1）。科学研究发现，最早的眼睛就像是一个具有观感细胞的简易探测装置，引导生物体对刺激物进行感知。后来才慢慢进化为细胞的聚集，并选择性地落入生物体外表的凹陷处。之后，又逐渐形成了对光敏感的角膜与视网膜，并连接至大脑的中枢神经。[1]

眼睛作为一个整体结构，联结着很多附属器官，只是观看功能主要由被镶嵌在眼眶内的眼球承担，尤其是眼球的半前端。眼睛裸露在外的只是眼球最前端的很少一部分，主要是被上下眼睑包裹的晶状体。位于晶状体前面的角膜呈椭圆形，是接收光波的区域，类似照相机的镜头，而其中央的瞳孔才是光波进入的真正通道。

光进入瞳孔后，会有一系列器官组织辅助其抵达视网膜。比如，晶状体与角膜中的液体会通过调节屈光来实现聚焦，虹膜、睫状体、脉络膜等可以协助光与视网膜产生联系。

视网膜是使得眼睛具有视觉功能的核心组织，它主要由视杆细胞与视锥细胞构成，辅助性细胞还包括神经节细胞、双极细胞、无长突细胞与水平细胞等。由瞳孔进入聚焦在视网膜上的光波能，在视杆细胞与视锥细胞的分别作用以及辅助细胞的助力下，转换为电化学信号传输到大脑的视皮层，从而完成眼睛全部的观看活动。

[1] Holland, D. and Quinn, N. (Eds.), *Cultural Models in Language and Thought*, Cambridge University Press, 1987.

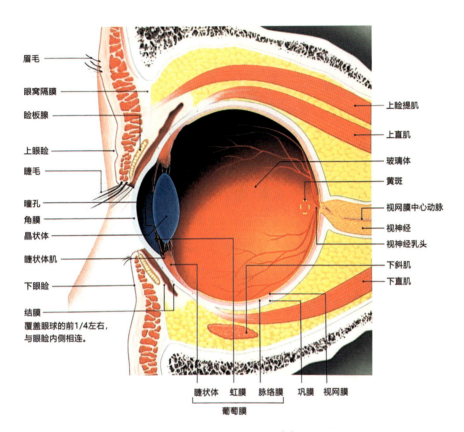

图 4-1　眼睛生理结构图[1]

三、眼睛的观看原理

眼睛视物就是眼睛对光波能量的接收。在受到观看对象反射光波的刺激后，眼睛会做出反应。通常认为，眼睛的观看原理就如同拍照，光进入镜头后在底片上成像，于是对象便被看到了。其实，眼睛的反应与成像没有直接关系，它只是对能量进行接收与转换，而转换的核心机能是生物细胞在发挥作用，而非物理的"机械装置"。更确切地说，眼睛仅仅为物像的感知提供了一个通道，只不过这个通道是由生物进化"设计"的，它有物理性质的形

[1] 引自坂井建雄、桥本尚词：《3D 人体解剖图》，唐晓艳译，辽宁科学技术出版社 2013 年版，第 123 页。

态特征，但更重要的是其中发生的生物电化学反应。所以，观看是由眼睛的结构运动与生化反应共同完成的。

　　眼睛的生理结构让它具有了其他器官没有的观看功能，但这一功能的实现条件又极为苛刻。人类拥有比其他所有动物都发达的大脑，似乎不需要眼睛太灵敏了，这或许是生物进化的一种规律。光波通过瞳孔射入，首先进入的是一个叫作"中央凹"的区域，生物学上又称"黄斑"，它是眼睛观看最有效的区域，但直径只有2毫米左右。所以，为了看清楚对象，眼球必须在对象身上"跑"着看，要通过不停移动中央凹区进行扫视，才能获得更全面的信息。只是这个过程非常之快，通常很难被感受到。比如，我们观看一幅画，并不是"一次性"看清楚的，而是通过中央凹区逐一扫视画面上的形象。主观经验告诉我们这是一次性实现的观看，而实际上它却是一个类似连续快照的过程。（图4-2）[1]

　　眼球的中央凹区分布着大量视锥细胞，它们的功能是在光线充足的

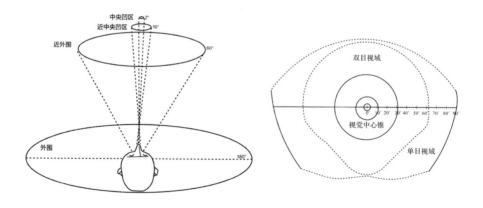

图4-2　视域示意图（自绘）　　　图4-3　单目、双目视域示意图（自绘）

[1] 本章的手绘插图参考了索尔索绘制与引用的图例。详见罗伯特·索尔索：《认知与视觉艺术》，周丰译，河南大学出版社2019年版。

情况下捕捉对象的颜色特征。中央凹区的外围才是视杆细胞，它们可以在灰暗的光线下工作，但感知对象仅限于黑白灰颜色。眼睛的结构造成了视域的局限，即人只能看到自己所面对的区域，而且这个区域中的对象并不是同等清晰的。如果中央凹区不通过移动覆盖视域各处，眼睛也就只能获得一个非常模糊的图像信息。另外，这里提到的视域是指双眼视物的范围，事实上，左右眼有各自的视域，而两眼视域交叠部分最为清晰。（图4-3）

眼睛的观看机能还表现在对可见光的接收上，这在前面已提到过。可见光的波长范围约为380nm—780nm，超出该波长范围的眼睛是看不见的。不同波长的可见光会呈现出不同的颜色，波长从长到短依次为：红、橙、黄、绿、蓝、紫。我们观看的对象本身是没有颜色的，颜色并不是物体本身固有的属性。物体是通过与光的相互作用而在我们眼中呈现出了各种颜色。（图4-4）

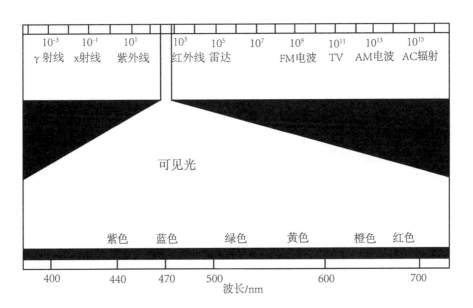

图4-4 电磁波波长分布及可见光区域（自绘）

第二节 大脑对信息的处理

人类和动物都拥有眼睛，但人类的整体观察能力要好过所有动物，即使是那些眼睛有特异功能的动物，也无法与人类相比。这是因为人类拥有一个无比智慧的大脑，它就像是一台超级计算器。人类之所以可以"看见"，并非全是眼睛的功劳，眼睛只是捕捉信息，而对信息的处理则全依赖大脑，是大脑神经元的复杂计算使得我们由"看"走向了"看见"。眼睛与大脑就像是实现视觉的一组设备，眼睛负责接收信息，大脑对眼睛捕捉到的信息做出反应并最终给出答案，即看到的对象是什么，以及它的方位与运动状态。

由前面的分析可知，眼睛的观看功能非常有限，它仅可以摄取视力范围内的对象信息，并且这些信息是片段的、杂乱的、无序的。对这些观看得来的信息的处理要依赖大脑强大的功能。福尔摩斯超常的洞察力并非来自眼睛的神奇视力，而是凭借他那不同寻常的智慧大脑中形成的视觉。正如美国心理学家罗伯特·索尔索所言："大脑是情绪的核心、给予生命以情感；大脑是思想的中心，给予联想以理性思维；大脑是视知觉的家园，赋予我们观照、感受和认识艺术的能力。"[1]

那么，大脑到底是一个怎样的复杂物质组织结构？它又是如何处理"观看"信息的？

大脑存在于一个圆球形的脑颅之内，分为左右两个半脑，表面覆盖着脑皮质，上面分布着上千亿个神经元，连接着人的中枢神经系统。大脑神经元是以功能分区的，与视觉有关的是视皮层、运动区、感觉区、辅助运动区、面部运动皮质区等。神经生物学通过多项实验对视皮层分区进行了细化研究，使其对应于不同的视觉刺激信号。此外，还有由额叶皮层大部分以及顶、枕、

[1] 罗伯特·索尔索:《认知与视觉艺术》，周丰译，河南大学出版社2019年版，第26页。

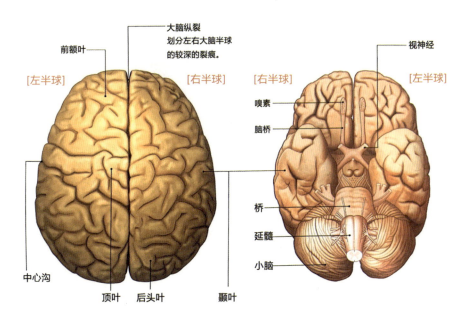

图 4-5　大脑生理结构图[1]

颞叶皮层等其他部分组成的大脑皮层联合区，它们可以接收多通道的感觉信息，汇通各个功能区的神经活动，视觉当然也属于其中的一部分。（图 4-5）

大脑神经元虽然分区明确并各司其职，但整个大脑却是一个互通互联的网络。每个神经元都以类似树枝的神经纤维末梢接收或传递来自其他神经元的信息。也就是说，即使再简单的认知行为，都需要大脑团队作战，其中会有数亿神经元参与运算。

大脑的主要功能是对信息进行加工，从视觉角度看，就是接收到观看信息后再对其进行处理。那么，大脑是如何加工处理信息的呢？是否就如我们想象的：把眼睛提供的观看信息依次进行加工，然后输出，完成全部工作过程。这种推测已被脑神经学科的专家否定了。科学研究发现，大脑的工作是

[1] 引自坂井建雄、桥本尚词：《3D 人体解剖图》，唐晓艳译，辽宁科学技术出版社 2013 年版，第 116 页。

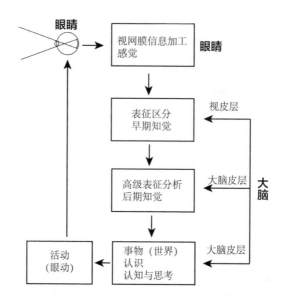

图 4-6　视觉信息加工流程图（自绘）

协同进行的，在认知心理学上称之为"平行分布式加工"（parallel distributed processing，简称 PDP）。[1] 这一发现非常重要，它清晰表明两个事实：

第一，眼睛提供的观看信息并非完整的形象，这在上文讨论眼睛的结构与观看机制时就曾提及，视网膜只提供给大脑各类零散的视觉单元，如形状、空间、色彩、运动等。另外，视网膜成像与大脑对图像的接收与解析也不是同步的，大脑接收眼睛输送的信息之后，首先在视皮层中进行加工，各个部位只能对某种特定的刺激做出反应，每一个细胞都有其对应的职能。经过简单的加工之后，信息才能传给大脑神经元的其他分区继续展开高级工作，各分区神经元会相互联络信息，有时还会反馈给眼睛要求进行重新观看（如果眼睛的第一次观看没有抓住对象特征，大脑无法加工出准确信息，就需要眼睛再观看一次），最后形成最终的认知结果。这就如同合奏演出，少了任何一件乐器，旋律都不和谐，演出也就不会成功。（图 4-6）

[1] 罗伯特·索尔索：《认知与视觉艺术》，周丰译，河南大学出版社 2019 年版，第 31 页。

第二，平行分布式加工是一种高效的运算，有利于大脑更快捷地做出反应。试想，在任何一个简单的认知行为都有上亿个神经元参与运算时，线性计算与立体网络型计算的效率差异当然是非常大的。此外，大脑的平行加工运算方式对人的行为也有很大影响。人的行为需要与大脑给出的反应相一致。比如，汽车的时速最高不能超过120公里，这是依据一般人的反应速度设定的，如果大脑是通过线性运算给出的反应，那汽车的限速将慢得难以想象，甚至可能比人的步行速度还要慢。

大脑加工除了平行分布式加工，还有两个与大脑"加工"有关的规则。其一是对侧性，又称为交叉效应。简单讲就是观看信息进入左右双眼之后，有部分信息是反向分流的。视觉信号从左右眼的瞳孔进入并被视杆细胞与视锥细胞吸收，再经由视神经集结在视交叉，后传输给大脑，进行信号分配。左右眼各自传递的信息部分进入对应的左右半脑，另一部分会反向进入对侧的半脑，这就是"对侧性"现象。它对日常的视觉观看与认知结果会产生相应的影响。其二是左右半脑功能各有侧重。脑神经科学实验发现，人的大脑左右半球虽然属于一个整体，并且神经元也是互通互联的，但由于神经元分区职责的不同，左右半脑在功能上显示出各自的侧重。通常认为，左半脑更偏向于逻辑、分析、计算、语言等功能；而右半脑对形象更敏感，更具有整体观念，它类似一个合成器，善于整合各种信息，并对信息进行整体性的加工与组织。[1] 所以，人们普遍认为艺术活动多依靠右脑。

最后，还要再强调一下大脑的认知交互模型。上文已提到，眼睛观看的信号进入大脑之后，先要进行初步加工，之后才是进一步的高级处理并最后给出结果。这三个阶段不仅平行进行，而且采用了交互的工作程序。第一阶段为眼睛的观看，主角是视网膜与视神经，工作内容是感应光波并实施信号

[1] Harris, L. J., "Sex Differences in Spatial Ability: Possible Environmental, Genetic, and Neurological Factors", in M. Kinsbourne (Ed.), *Asymmetrical Functions of the Brain*, Cambridge University Press,1978,p.463.

转译，主要是对轮廓的探测。第二阶段为大脑的初步处理，主角是视皮层，工作内容一方面是对线条、轮廓、形状等的原始加工，一方面是对形式与基本单元特征的分析，两方面不断交互作用。第三阶段的工作主要由大脑皮层参与，即与储备的前经验结合，进行感知的深度加工，给出认知的结果。还有一些涉及运动及发出需要眼睛再次观看的指令的工作，则由运动皮层及大脑的其他区域来完成。三个阶段之间也表现出交互的活动状态。

由大脑处理信息的特殊机制可以看出，眼睛的"看"是前哨，负责捕获信息，而大脑的运算让"看"成为"看见"。人的视觉感知是眼睛的感官系统与大脑的神经网络协同完成的一项工作。眼睛与大脑的结构与机能都是千百万年进化的结果，具有阶段性的稳定性，而真正会导致认知发生变化的是大脑中的经验储备。会有"一千个读者有一千个哈姆雷特"的现象出现，正是因为每个人的前经验各不相同，认知的差异在所难免。

第三节　视觉对形式的感知

通过上文的讨论可知，在看见的过程中，大脑首先将通过眼睛观看到的神经信号分类划定为简单的图式：轮廓、线条、图底关系、方向、色彩等；然后将这些基本的图式或者说单元放置于它们的背景之中再参考其方向、空间关系等进行进一步的加工与识别，从而形成完整的对象感知。我们观看任何对象，都需要经过眼睛对光的摄取、分类为单元、结合背景的加工与解析，才会形成对事物形态和意义的识别。实际上，加工环节是具有思维特征的。人的大脑不仅具备储存无限量视觉信息的功能，同时也能够对"单元""过程"诸因素悉数收揽并"拷贝"，丰富的储备可以让加工更快速、准确，但也会固化认知结果。这时，"概念"便会趁机出场。

从某个角度看，人的视觉感知似乎就是对概念指认的过程。比如，看见

了一座建筑，那是教学楼；看见一棵树，那是柳树；看见一只动物，那是一只牧羊犬……大脑加工的结论均指向了概念，这是视觉前经验转化为语言后的认知。我们必须清楚，概念在视觉认知中不能缺席，它可以被视为图像觉知的前提。我们一旦见到图像，首先进入感知的是图像对应的概念。当然，也有些形式并没有我们熟悉的生活中的概念与之对应，如何去认知？这时，就要将你的前经验归纳出一种模式，参照着去进行"运算"，最终也能释读出形式的意义。

视觉对象的"形"与"色"是自然物象存在的状态，它们以"形式"的概念为我们所接受。据观察，人类可感知的形式主要呈现为三类：第一类是二维的形式，即眼睛的观看对象在视网膜上的成像，呈现为轮廓、线条、方向以及图底关系等；第二类是三维形式，即客观对象不受光照影响的真实存在，它借助透视呈现，体现的是对象的空间形态；第三类是色彩形式，自然界中色彩无处不在，颜色既有色相的差异，又有明度、纯度、冷暖等的不同。这三类形式是视觉感知的重要对象，人们不断储备与之相关的各种知识与经验，作为视觉认知的常识使用。下面对几个比较复杂的问题单独加以讨论。其一是关于轮廓感知的经验问题。轮廓并非单独存在，而是事物的组成部分。我们在"视物"过程中应如何提取轮廓并运用线条对其加以辨识？其二是视觉对形式感知过程中的完形心理。这是大脑进化过程中形成的一种心理倾向，很多视觉认知现象都表现出这一特征。其三是视觉认知中的"概念"参与问题。概念是一把双刃剑，没有概念便无法给出观看的结果，因为结果的信息必须以概念的方式呈现；但视觉认知也是一次感觉微妙的体验过程，其中存在大量感性的因素，仅依据概念给出的结果就忽略了认知过程中人的丰富感受，势必导致储备的前经验偏于知识。

一、轮廓——形式认知的经验

在形式感知中，视觉敏感的对象是眼睛所见之物的"形"与"色"，而

图 4-7 《塞伦盖蒂平原上的斑马》(轮廓线辨识练习图)(自绘)

大脑对视网膜上呈现的像的释读,首先便涉及对"形"的"轮廓"与"线条"的分辨。只有辨清了每个物体的轮廓,"形"才真正有效,物体之间的关系才会清晰。就像在大雾天,对能见度的判断是以你对轮廓的"看见"程度为标志。轮廓是人类生存环境中最有力的暗示信号,眼睛和大脑的进化正是为了更好地理解与处理各种不同的信号。眼睛与大脑是极好的轮廓线探测器,它们以一种随意的惯例方式处理此类信息,久而久之,我们便理所当然地认为,轮廓与线条就是真实世界的简单构成。(图 4-7)

这种认知已经被固化为人类的一种观看习惯。中西方早期艺术都是以用线条勾画对象轮廓的形式进行表现,如世界各地的岩画、西班牙与法国的早期洞穴壁画、中国新石器时期的彩陶纹饰等。少儿绘画也多以线条表现对象,这说明人类具有自发对事物轮廓与线条进行感知的本能。

对轮廓与线条的视觉认知不仅是视物的起点,同时也是对事物进行分类的主要依据。有了与轮廓相关的视觉经验,人类便能从纷繁复杂的视野中区分出不同类别的事物,明辨事物之间的差异。甚至,人们还能依据轮廓从复杂的背景中提取出观看的目标。

轮廓相关的视觉经验还表现为一种整体观念。在视物过程中,大脑中进行的运算有时会起到反馈的作用,提示眼睛去进一步观看。这种观看既包括对重点的扫视,也包括对事物整体的把控。另一方面,大脑神经元还具有"自上而下"的推理能力,即它会依据轮廓的目标指向,帮助我们对对象做

出判断。

轮廓意识给视觉认知带来的影响还可以进一步延伸至对图像的解读。既然大脑对轮廓具有特别的敏感性，我们在视物过程中就可以有意引导大脑去分解单个物体的组成。也就是说，可以基于更小的轮廓，把原来用概念指称的对象的结构进一步细化，以避免概念干扰导致认知指向知识的弊端，从而激活感觉并确保其全程参与。

在二维形式认知中，还涉及对图底关系的判断，其对应的认知规则我们也可以通过轮廓认知的相关原理来理解。"图－底"形象的反转从某种意义上说就是一种对目标对象基于轮廓的意识设定。如扬·凡·艾克《阿尔诺芬尼夫妇像》的剪影（图4-8），图底关系明确，不存在形象反转，轮廓目标指向明确；而鲁宾杯（图4-9）就有了人脸与酒杯的形象反转，但不管哪种目标指向，都要在轮廓的帮助下去认知。

对轮廓的视觉认知能力是大脑进化的结果，神经元本身已具备这种本领。但在艺术表现中，轮廓又被艺术家视为寻求突破的对象，他们意欲还原

图 4-8　扬·凡·艾克，《阿尔诺芬尼夫妇像》的剪影（自绘）

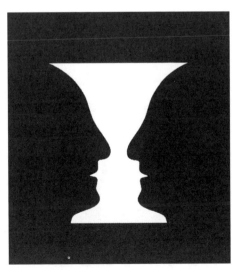

图 4-9　鲁宾杯的图底关系（自绘）

轮廓的本体角色，让它与事物一体而不可分，从而避免视觉认知中对轮廓的刻意提取。

二、完形——视觉的心理趋向

"完形"是格式塔心理学（gestalt psychology）中的一种理念。简单讲，就是人类在认知事物时，大脑的神经元具有一种趋向完整性的意识，这一特质是大脑在进化过程中逐渐形成的。心理学家韦特海默认为，观看者的神经系统往往会把接收到的刺激信号组织成一个整体或格式塔，而非逐个去识认对象。为了高效，大脑会把各种刺激信号组织成整体的信息，之后再进行加工处理。人在认知过程中会下意识地根据一定的规律组合图形，这就是所谓的格式塔心理学中的完形规律。一些本来不相干的物体放在一起，会由于认知的完形倾向产生意想不到的视觉感知效果。视觉的完形性或叫整体性也使得图形的识别成为可能。

视觉认知中的完形心理趋向主要表现为邻近律、相似律、连续律、闭合律、求简律五大规律。邻近律（图4-10），即视物时会把形状与色彩相近的对象看成是一组事物，使之成为一个整体，一个有意义的图形。相似律是对规律的一种寻找（图4-11），在这里，图案最具有说服力。人类善于探寻解决问题的高效途径，会将复杂视觉对象转化为简单图式，以便更容易地去感知。连续律是一种视觉趋向（图4-12），与运动物体的物理性质有关。一

图4-10 邻近性分组（自绘）　　　　图4-11 相似性分组（自绘）

般会认为，运动物体在没有被阻挡的情况下应该会连续运动下去，突然中断会很突兀，这是一种下意识心理。闭合律（图4-13），即我们会下意识地将诸多图形视为一个闭合的整体，甚至会无中生有地给不完整的图形以一个完整的轮廓，从而使得它具有意义，寻求意义的完整性或许是为了复活某种有效的记忆。求简律（图4-14），即人的心理倾向于在环境中寻找稳定的、常规的图形，以获得一种安全与稳妥的感觉。认知过程中，在效率需求的驱使，我们也更倾向于获取更本质的解释和更自然的结论。

图4-12　连续性（自绘）

图4-13　闭合（自绘）

此外，还有一种与完形心理有关的心理认知规律也特别重要，即恒常性。恒常性是指人对经验中确证对象的认知，不会因为条件的变化而改变。比如，

图4-14　求简律（自绘）

在我们的认知中，树叶是绿色的，这一判断不会因为距离、光照或环境颜色的影响而改变。又如成角透视，它利用人的错觉实现了在二维空间中表现三维图像。林荫道两旁的树在远处的灭点几乎已没有了高度，但你不会觉得它真的消失了。视觉的恒常性对于认知客观物质世界非常重要，它也是绘画与雕塑创作中必须考虑的重要因素。

三、概念——形式认知的基点

我们非常清楚概念在视觉形式感知中具有的"双面性"特征，这在前面

几章就讨论过。在"觉性"认知的通道下要尽量避免知觉的参与，就是为了避免认知结果指向概念，因为概念链接知识，不利于人的感性思维的建立。但在视觉感知中，又允许概念的适度参与，只要不影响感觉发挥作用，概念甚至可以帮助认知实现。而在"知性"认知通道下，认知将从感觉直接进入知觉，概念是认知的核心纽带，离开概念，通道便会被堵塞。由此可知，概念在认知中存在着较大的可变性。

心理学实验中有则非常有趣的例子。让两组学生同时观看一幅作品，受过艺术训练与没有受过训练的学生的眼动情况差异非常明显。没有受过训练的学生更倾向于关注画面的具象部分和语义部分，而受过训练的学生则倾向于在结构成分中寻找主题模式。[1]这正反映了是概念在引导着我们的大脑对进入视野的对象做出意义的判断。

布洛克在《艺术哲学》中说："我们看到的世界总是被'打包'成许多概念性的小段落。因此，我们看到的世界是由各种实实在在的概念成分组成的。分析这些概念就等于是分析这个世界的一种方式，至少是分析我们所见到的世界的方式。"[2]世界是由无数个概念组成的，对世界的认知某种意义上就是对概念内涵的理解与外延的把控。概念在心理学上是指人脑对客观事物本质的反映，这种反映是以"词"来标示和记载的，即表达概念的语言形式是词或词组。人对世界的认知是大脑的思维活动，概念是思维活动的结果与产物，也是推动思维活动进行的"单元"。概念还会随着人类社会历史的发展和认识的演进而变化。每个人的认知判断均表现为一种过程，即从感性认识到理性认识的过程。在这一过程中，感知对象的本质特点被抽象出来，概括后加以表达，这就是一种较为抽象的概念式思维。日常生活中，概念的运用与抽象思维关联更为紧密。

[1] 罗伯特·索尔索:《认知与视觉艺术》，周丰译，河南大学出版社2019年版，第134页。
[2] Gene Blocker, *Philosophy of Art*, Charles Scribner Sons, 1979, p.3.

人类认知经验的积累某种意义上说就是通过感知让对象与概念吻合。在形式感知中，视觉也是借助概念去解读信息。没有概念，所见之物就无法指认，大脑对复杂世界的认知就会混乱不堪。使用概念时要注意，场合与语境的选择非常重要，所用概念需要适合特定的环境，甚至是人类生活经验中的某个特殊领域或范围。就像口头语与书面语，因为语言环境不同，同一个概念使用上就会产生了差异。口头语中的"吃饭"概念，在书面语中则会表达为用餐、用膳、进餐等。同样，艺术知识中的概念也有它特殊的使用场合与分寸。有生活与知识经验的人应该都能体会到概念在语言学上的丰富性、微妙性与易变性特征。

　　在对形式的视觉感知中，概念还起着提示背景、语境的功能。事物是由概念的命名的，我们观看此物时，对其概念的知觉以及它在我们大脑形象储备库中的对应存在，可以帮助我们对形象的进一步觉知。比如，你看见一条狗，会立刻判断出它的类属，因为"狗"的概念引发的形象感知经验早已储存在大脑中，此时的视觉感知只是下意识地去比对观看。概念对语境、背景的提示作用在艺术品的视觉感知中也不容忽视。任何作品都具有一个题目，它暗示着作品所表达的对象与主题，事实上，正是这个主题所营造的背景氛围提示、帮助视觉感知向目标迈进。写实艺术从正面利用概念提示激活观众的视觉感知；抽象作品则尽可能回避这种概念的干扰，常用"无题"等没有意义关联的题目激发观者自我认知的觉醒。

　　此外，在形式感知中，为了使视觉判断更精准，更好地捕捉对象的微妙之处，在运用概念时还要注意其准确度。我们通常会围绕某个对象创造出一系列内涵不同而又意义相关的概念，以便在不同场合中区别使用。能进行精细和准确的判断是对概念使用的另一项要求，而与概念关联的背景性与框架性知识可以使概念运用更准确、恰当，并最终达到一种自如的状态。

　　形式感知对概念的依赖是日常生活中自然而然形成的，它展现了语言作为认知与交际媒介的鲜活形态。概念的内涵具有准确性，这一方面让概念显

得铁板一块，是什么就是什么，讲究使用的严谨性；另一方面，也促使其在不同情境中生发出差异微妙的其他概念，这或许就是语言的魅力所在。顺着这一思路，在艺术形式的感知中，是否可以基于特定的情境在概念的对应性与微妙性上做更多延展呢？

生活中的对象进入艺术，如果艺术家对其进行艺术转化的策略被固化，艺术形象就很可能符号化。面对这样的艺术形象，视觉感知一定会被概念驱使。知觉在符号的释读中担当着主角，概念成为唯一的帮手，感知几乎没有情感的参与。

我们以达·芬奇的《蒙娜·丽莎》为例，看一看概念是如何"搅局"的。首先，这幅作品中的主体形象来源于生活——一位端坐且略带微笑的中年女子，这种认知是日常生活经验中的概念做出的判断，画面中的形象通过概念被觉知了；其次，这幅熟悉的作品还给予我们这样的视觉经验：中年女子，似笑非笑，既有人性也有点儿神性，反映了文艺复兴的人文思想，这一切都是凭借概念释读出来的。那么，艺术形式的视觉认知在哪里呢？这可不是一张照片，而是一幅文艺复兴时期的经典油画作品。我们在前面的章节中讨论过，艺术形式要以艺术感知方式去体察，需要专业知识支撑的技能，否则，你的感知就只能依赖日常视觉经验中的概念。在艺术感知中，若想要下意识地感知到作品的构图与结构、色彩冷暖处理、整体所呈现的趣味等，就需要通过不断的艺术感知训练建立起足够的视觉感知经验。这幅作品链接的审美，是基于它所复兴的希腊传统美的标准——形式美，并复合了文艺复兴要构建的新的标准——近于古典主义的审美标准。

在对形式的视觉感知中，感性与理性可谓各司其职。感性表现为对形式的直接视觉诉求，涉及形态与感觉经验的结合。形态是指构成对象的所有视觉因素及其构组，即形状、颜色、透视、肌理、质感、工艺等共同呈现的视觉节奏；感觉经验是曾经感知的留存，是过往感知过的形态造成的一种心理印记。而感知中的理性体现在由概念组成的知识的参与，有了与作品相关的

知识积累，认知便呈现出逻辑特征，作品的概念、意义等——被构建，感性审美之外的认识、教育功能被激活。

关于艺术形式感知中的感性与理性，最难处理的问题是感觉经验与知识之间的关系，即对概念的集合的区分。还以油画《蒙娜·丽莎》为例，因为前期有了与作品相关的知识积累，其干预在所难免，这时，我们对作品的视觉感知已经很难激活感性的成分，甚至可以说睁眼与闭眼的感知并没有差别。作品的视觉丰富性让位给了概念的记忆，中年女子微妙的面部表情，她双手交叉置于胸前的淡定与从容、于山水背景间的驻足，以及整个画面营造的气氛与情境等，全被知识和概念取代——一位贵夫人的肖像、文艺复兴的人文觉醒、山水背景对人物心理的塑造……类似的艺术欣赏往往因为理性的过度参与而使感觉经验的感性积累无法完成，欣赏失去了其最重要的意义，感知者的视觉审美素养无法获得真正提升。

第五章 视觉艺术的形式

第五章 | 视觉艺术的形式

[本章概要]

视觉艺术感知是对形式的感知，既然锁定视觉艺术作为主要感知对象，那么讨论其形式就显得非常必要。

视觉艺术作为艺术的一个类别有哪些身份特征？其对应的形式在具有艺术形式的普遍特征之外，还有哪些借助观看媒介而呈现的个性品质？

视觉艺术的形式首先要遵循艺术的规定性，即制作的工艺性、造型的完整性与形态的协调性；其次，视觉艺术的形式还有其对应的文化约定性，时代、地域等各种复杂文化因素的参与均造成了视觉艺术形式的差异；再次，视觉艺术的形式以特定的图像结构存在，它是激活视觉艺术感知中感觉因素的重要介质，是保证视觉艺术形式的艺术性的重要前提。

视觉艺术形式是艺术家创造出的一种存在。艺术家对形式的创造体现了他看待世界的方式，以及他的文化观念与艺术语言。艺术家既要遵循形式美法则，还要兼顾艺术性与人性的呈现，甚至要通过"外形式"去激活"内形式"所蕴含的意趣。成功的视觉艺术形式创造是艺术家为人类提供的一件优质的视觉体验产品，也是其凭借个人风格和独特魅力留存给人类的一份精神财富，弥足珍贵。

关于视觉艺术形式，首先要廓清"视觉艺术"作为艺术的一个类别，它与其他艺术相比存在哪些不同之处；其次，要梳理视觉艺术形式有哪些特征，这对具体分析感知的过程与方法非常重要；最后，是对视觉艺术形式创造的揭秘，剖析艺术家的创作过程，这既是感知的起点，也是认知的升华。

第一节　视觉艺术与形式

一、什么是视觉艺术

视觉艺术，从字面上看就是与视觉有关的艺术，即可以通过眼睛观看的艺术。视觉感知也是对物质形式的感知，故视觉艺术就是那些运用物质材料创造出的具有形式特征的观看对象。视觉艺术既是人类的创造，也是信息交流的媒介，特别是在交流途径受限的人类社会早期。视觉艺术形式中的形象是传播的中介物，它传达了艺术家的所见与所思，是人类历史文化的沉淀，也是人类生活和精神的一种印记。视觉艺术与人类社会的发展演变同步。

传统意义上的视觉艺术一般指美术作品，主要包括绘画、雕塑、建筑与工艺美术。后来，工艺美术演变为设计，视觉艺术多被认为是涉及美术与设计两个学科范围的称谓。20世纪之后，艺术形态被进一步拓展，出现了一些新的视觉艺术形式，如装置艺术、行为艺术、影像艺术等，甚至摄影与电影也被纳入了讨论范围，这样，当代视觉艺术就有了更丰富也更复杂的载体。其实，从视觉角度看，舞蹈艺术乃至一切表演艺术中都存在"视觉"的成分，它们也可以看成是与视觉艺术相关的话题。

以前，美术都被称为造型艺术，视觉艺术的称谓源于20世纪末21世纪初出现的一个新兴概念——视觉文化[1]，它的关注点在于视觉文化产品的传

[1]"视觉文化"一词，1924年由匈牙利电影理论家巴拉兹·贝拉在其《可见的人类——论电影文化》一书中提出。详见中译本：巴拉兹·贝拉：《电影美学》，何力译，中国电影出版社2003年版。

播与解读方式。以电影、电视、新媒体与图像广告为媒介，视觉图像充斥我们日常生活的每个角落，它客观存在，必须去面对，并需要予以回应。视觉艺术因其图像文本的存在方式，也被纳入到了视觉文化的视野之中。这提醒我们反思，在图像泛滥的当下，视觉艺术作为视觉文化中的"艺术"，应如何在"边界"模糊的焦虑中保持清醒。

回到视觉艺术"造型"的规定性，我们要讨论的视觉艺术是围绕其形态呈现的视觉形式而展开的。因此，在当代视觉艺术大的学科门类中，我们更关注那些具有形式特征的视觉艺术样态，如传统的绘画、雕塑、建筑，以及新兴的设计、综合艺术等。至于装置、行为、影像等与视觉有关的当代艺术，因具有较多综合性特征，语言表达方式偏于观念，本书将不做专题讨论，但必要时也会涉及。

二、视觉艺术形式的概念

艺术形式是艺术作品物质存在的方式。视觉艺术的形式是指视觉艺术作品的物质形式，即由视觉媒材以艺术语言呈现作品的方式。由此可知，视觉艺术形式对应的就是一种"视觉语言"。参照"语言"的概念，它不仅包括字、词、句等构成元素，还涉及关于这些元素的语法及规则，这些共同构成了一种相对完整的结构性特征。视觉语言中的字、词、句是可视的形象性元素，如点、线、面、色、体块等，其空间组织法则，如构图、透视等，则可视为视觉艺术形式语言的"语法"。

受上述艺术观念的影响，对视觉艺术形式的理解产生了很多不同的理论，可以说是众说纷纭，没有统一认识。一般而言，视觉艺术作品的形式被看成是一种可视的"结构"，它既具有形态直观可感的特征，又包含了作为结构的内在意蕴。由此，视觉艺术的形式通常又分为"外形式"和"内形式"。外形式是指视觉艺术作品通过观看可以识认的形式，如画面上表现的各种艺术形象及其组合，这是一种物质的表面形态；而内形式则指隐藏在外在形式

背后的意蕴，它可以是形式本身所负载的趣味，也可以指形式背后的人文寓意或象征含义。这种形式的内外区分，既是对视觉艺术形式感知的一种理论阐释，也反映出人们对视觉艺术形式感知具有程度与认知上的差异。在视觉艺术内外形式认知的侧重点上，也存在诸多不同。有的看重外形式，便偏重对形式本身艺术价值的感知与发掘；有的则对内形式的意蕴有颇多揭示，这是将艺术看作了人文学科的重要组成部分，意在通过艺术洞察其背后的社会与文化。

视觉艺术的形式是艺术家创造的"人工"产物，而且是具体可感的物质存在。这一限定可以区别开两类非视觉艺术的对象：一类是具有艺术美感的自然物像，虽然这类对象具有美感且为物质形态，但它不是人工产物；一类是非艺术的人工物品，它由人加工制造，并以物质形态呈现，但却不具有美感。这里的"艺术家创造"强调了视觉艺术形式创造者的身份必须是艺术家，他们的专业素养保证了其"产品"具有艺术的品质。自然物像有时也会呈现出艺术的美感特征，如某些自然景观或花草动物等，但它们不是人工的，所以被排除在了艺术形式之外。此外，还有大量非艺术的人工制造品，人的劳动在不断生成产品，但它们只是一般的劳动成果，不具有艺术美感，故虽为"人工"产物，但也不属于艺术形式。

视觉艺术形式还有一个很重要的身份标识，就是它的可观赏性。观赏性也可以看作是视觉艺术形式的一个特征，我们将它放在概念中讨论，是因为观赏性是视觉艺术呈现的目的，也是其基本的价值诉求。视觉艺术形式离开了观赏性就没有了感知的价值，确切地说，就与艺术感知无关了。正因为视觉艺术形式的观赏性至关重要，它常常被"偏执"地呈现为两种存在方式。一种是艺术家的自赏，即创作的出发点就是为了自我表达，或是对生活中某种感受的表达，或是内心情绪的一次宣泄，不管你是否接受，能不能接受，艺术家偏执地我行我素，颇有点"聊写胸中逸气"的感觉。这种现象在中国传统艺术家身上普遍存在。另一种是刻意为了给他人观赏，艺术家或许也会

努力把自己体验到的真实感受表达出来，但他考虑了太多别人能否接受，不惜改变形式去迎合他人，从而影响了艺术性表达。在当下，最好的例证便是那些为了展示而煞费苦心的"设计"，此类做法恰是为了迎合观赏者，即所谓的"展览效应"。画越画越大，视觉冲击力越来越强，以吸引眼球为出发点，艺术性反而变得没有那么重要了。这两类观赏性表现本没有大碍，但若走了极端，就都与视觉艺术形式存在的价值与初衷相背离了。

三、视觉艺术形式的多样性

根据艺术作品与所表现现实对象的相似度，视觉艺术作品的形式可以分为三大类：写实艺术形式、抽象艺术形式与写意（表现性）艺术形式。写实艺术形式，作品形式与现实对象相似度较高，一不小心就会参照现实物象去观看，导向对其概念的认知。这类作品长于叙事，可以较为直观地表现出生活的现场或事件，比如拉斐尔的《雅典学院》、列宾的《伏尔加河上的纤夫》、罗丹的《思想者》、董希文的《开国大典》、罗中立的《父亲》等。艺术原理中称这种艺术形式是对自然的摹仿，艺术就像一面镜子，是对自然的真实反映。抽象艺术形式远离现实，在作品中很难找到现实世界对应的物象，它多运用点、线、面、色等元素构成的抽象符号进行创作。其中既有偏于理性的艺术，如康定斯基、蒙德里安的作品；也有偏于感性与即兴的艺术，如当代艺术家波洛克、赵无极等人的作品。写意（表现性）艺术形式，从"相似度"看，它介于写实与抽象之间。写意艺术形式多见于中国传统绘画作品，尤其是宋元明清的文人画。这些作品倡导"写意"理念，追求似与不似之间：太似是媚俗，不似又欺人。事实上，这种似与不似的写意中蕴含的真实观念是，艺术家把对自然与生活的体验与感受转化为内心的情感。所谓"外师造化，中得心源"，说的就是艺术作品的形式不再追求外形的客观真实，而是"以形写神"，表达艺术家内心的意趣。这一意趣，或来源于对象的"神"，或来源于自我的"情"。宋代画家范宽的《溪山行旅图》是对自然之"神"的一种

传达，徐渭的《墨葡萄》则是个人情绪的一种宣泄。写意艺术形式又称表现性艺术形式，但这种表现倾向不限于情感方面。浪漫主义画家德拉克罗瓦的《自由引导人民》中有隆重的情感上的表现特征，但其艺术表现形式更偏向于写实。真正呈现表现特征的艺术形式是19世纪后期法国后印象派画家们的作品，尤其凡·高的画作，具有典型的形式表现特征。该艺术形式后来影响了德国，形成了一种风潮，代表性作品如蒙克的《呐喊》等。表现主义作品更多通过形式的语言宣泄情绪，呈现出夸张、扭曲与变形的形式特征，形式为情绪表达服务。但如果这种夸张、变形脱离现实对象越来越远，该艺术表现形式就走向了抽象。像前面举的浪漫主义艺术的例子，也可以说它是有表现倾向的，只不过它追求的只是题材与某种情绪上的表现，而形式上则选择了写实。

第二节　视觉艺术形式的特征

　　艺术形式是指艺术作品呈现的形式，它是构成艺术特征的一种外在形态。日常生活中，我们如何分辨艺术作品？法国艺术家杜尚于1917年创作的一件作品令观众十分迷惑。他将生活中的一件物品——男性小便池，拿到了美术馆展出，并命名为《泉》。这种带有调侃意味的艺术创作行为会干扰观念保守的观众对艺术形式的辨别能力。

　　面对如此前卫的举动，批评家们是这样解释的：这是艺术家的行为，只有艺术家才能创造艺术作品；美术馆是特殊的场域，它让展厅中的物品具有了艺术的属性；这是一次艺术创作观念的颠覆；这是在新文化的驱使下对传统艺术的一次解构。批评家们还将此类创作命名为装置艺术或现成品艺术。由此可知，艺术感知形式与一般形式的差异在于，艺术作品的形式由艺术家创造，呈现出不同于日常事物的意趣。那么，视觉艺术形式如何为我们所觉

知？它有哪些普遍性特征？艺术形式由艺术家创造，不同时期、不同地域的艺术家存在着极大的文化差异，他们必然会带来不同的观念。视觉艺术形式是否也存在文化与观念上的制约？在视觉艺术的形式感知中，对应的图像结构是否有迹可循？

一、视觉艺术形式特征的普遍性

视觉艺术形式多指视觉艺术作品的呈现形式。以美术与设计类作品为例，无论是美术创作还是艺术设计，创作者们首先要考虑的就是作品的形式呈现，其中当然会涉及目标（主题、功能）和趣味等因素，但更要遵循艺术形式的普遍规律。因此，对艺术作品形式特征的普遍性的探寻，是视觉认知展开的基本前提。

视觉艺术作品的形式首先要遵循艺术的规定性。回顾中外艺术史，审视不同地区、不同阶段的艺术作品，如古埃及的壁画、古希腊的雕塑与绘画、中国的彩陶与战国帛画、非洲木雕、欧洲中世纪宗教艺术，以及印象派、后印象派和现当代艺术，这些艺术形式的规定性是什么？首先要知道，早期艺术作品并非出于艺术创作的考虑才制作出来的，其艺术性是艺术史家与当今的人设定的，因为他们从中找到了一些呈现艺术特征的因素。恰是这些"被发现"的因素使得作品形式中艺术与非艺术的界限显得极为模糊。即便如此，我们仍然可以找从中到一些相对明确的特征，去支撑对这些作品的艺术性判断。通常认为，制作的工艺性、造型的完整性与形态的协调性，或是艺术形式被确认的普遍性特征。

艺术作品是艺术家创造的。那么，"制作"正是行为主体，艺术家在完成艺术作品形式前的所有操作都可纳入制作的范畴。制作是艺术家（艺人）劳动中表现出来的驾驭形式的技能，包括对材料的熟悉、对技艺的掌握等。制作是有目的指向的造型行为，同时也是该目的性中的一种潜在意识，它与创作者认知世界的范围与程度，以及他的思维逻辑相一致。西班牙曾发掘出

一件旧石器时代后期的妇女小石像，被称为"维纳斯雕像"。艺术家遵照女性的形象特征创作出了概括的造型，女性性征突出，整体圆润饱满。该作品的制作过程可以概括为：艺术家对石块的初步选择，工具的配备与使用，艺术家对塑造心目中充满魅力的女性形象的目的预设，具体劳作过程等。当然，受认知能力的限制，该作品呈现出的形象极其简单、概括，比例也不准确，但女性的形象特征是完整的，整体形态感觉很协调。

制作可以指所有的劳动行为，那么，它与艺术形式有哪些特别的关联而区别于非艺术的劳动？其实，这个界限很难把握，尤其是对人类早期的艺术作品而言。比如原始建筑，先民们选择了几块石板，垒架出一个空间，可以遮雨蔽日，这种劳动是艺术形式的制作吗？真是很难说清楚。笼统地讲，只要制作呈现出造型的完整性与形态的协调性，我们就可以初步判断这种制作行为是在服务于艺术形式的需要，就是艺术创造。但造型的完整性与形态的协调性是非常模糊的概念，凭借它们还是很难确定"制作"艺术与非艺术的界限。不过，根据早期艺术作品的形式特征，或许可以用"工艺性"来直观地形容制作中呈现出的艺术因素。工艺性是指在艺术品制作过程中，艺人们因循材料的物质特性，满足造型的需要，且呈现出形态的协调感。我们以刀斧在木质材料上留下的痕迹为例，来看看日常劳作与艺术创作的差异。日常生活中伐木砍柴是为了获取燃料、维系生计，劳作者使用刀斧进行砍、劈、破、断、削等动作，目的是让这些木质材料便于送入火膛中燃烧，刀斧的痕迹没有任何"设计"，随性而为，顺其自然；而木雕艺人，也是使用刀斧的砍、劈、破、断、削等功能，但何时何处选择哪种手法则受造型完整性与形态协调性的制约，痕迹讲究了起来，形式给我们的视觉观感就有了指向艺术性的制作的工艺性特征。

制作的工艺性在二维绘画中的表现与其在三维雕塑中类似，艺术家在遵循绘画工具材料的性能之外，还要服务于造型完整性与形态协调性的需要。画面中的点、线、面、色与空间塑造也有讲究，其制作的工艺性特征

既区别于随手乱涂的无规则，同时也与图标、制图的过于理性与量化不同。对绘画中的制作工艺性的理解，要尽可能回到绘画本身，毕竟具有图绘性的画作有其自身的制作特点，其工艺性的呈现更多依赖造型完整性与形态协调性的制约。

造型，是一种造物行为，不管二维还是三维，都是人造新生之物，何以区别其中的艺术与非艺术因素？这里选择用"型"的概念，就暗示着造物行为是为"型"而来，而不仅仅是制作一种形式。型，从土、刑声。《说文》："型，铸器之法也。"后来指铸造器物用的"模子"或称"样式"。艺术家对形式的塑造要有模有样才能称为"造型"，所以它的标志性特征是既准确又完整。

艺术形式的塑造首先追求"形"的"准确性"，这也是艺术家的职业基本功之一。这里的准确性有两方面的含义：一是指"形"的相似度，二是指"形"的合目的性。写实艺术追求"形"的相似度是主要目标指向，无须再做过多讨论。早期艺术虽然受制于人类有限的认知能力，要达到今天的相似度有些困难，但它的目的指向是明确的。后来，人们有了更丰富的视觉经验，造型的相似性才日趋精准。不要说古希腊、古罗马艺术了，就是早期洞穴壁画的造型所达到的相似性，已经让人十分惊讶。中国古代艺术虽然不追求形的绝对相似，但商周时期的青铜器造型造中内含的相似性已惊艳了世界。

艺术形式的造型准确性并不限于形象的相似度，造型观念直接关联着对准确性的另一种理解，这就是"形"的合目的性。中国古代艺术追求造型的"写意"，其准确性不在"形"而在"神"，要"介于似与不似之间"，这就体现了合目的性的造型原则。在西方印象派之后的艺术作品中，这种合目的性的造型准确性成了一种趋势，"形"的塑造以别样的准确性呈现出了艺术形式的普遍性特征。

完整是艺术形式最基本的特性之一。"完整性"本身就指向了形式的艺术化，因为在创造形式的行为之前，艺术家就已经在有目的地进行"形"（完整的提示）的塑造。半坡彩陶《人面鱼纹盆》中的图绘形象，其造型特征非

常类似低龄儿童的简笔画,这是受创作者认知能力的限制,但造型的意识是完整、清晰的。前面提到的原始建筑的例子,如果几块石板搭成"形"了,就有了完整性的视觉观感,那么它的形式就具备了艺术形式的普遍性特征,它就不再是普通的劳作,而是艺术创造了。早期艺人的制作,或许没有预设明确的艺术创作目的,但却具有了初步的完整意识,今天去重新审视它们的形式特征,仍可从中体会出艺术品的共性特征。二维绘画的形式特征,更能说明造型完整性的要求,其线条与轮廓、空间塑造、色彩涂绘等,都有着明确的完整性趋向。格式塔心理学理论是造型完整性最好的理论支撑,艺术家们对形式的创作正是遵循了人类普遍具有的完形心理。

形态的协调性是指艺术形式给予我们的视觉观感不仅是完整的,而且形式单元之间还会呈现出协调性特征。形式表现,总是从局部走向整体的。艺术形式除了受造型完整性的约束,其内部形式元素之间的秩序感也是普遍性特征之一。艺术创作中的构图即是形式秩序安排的整体原则;表现过程中的"对比"策略(比如在绘画的过程,不仅需要手的操作,眼睛也要始终在画面上"跑",不断地从局部到整体,再从整体到局部,将"比对"手段用活),是组织形式元素之间关系的秩序保证;而对立统一的辩证思想的灵活运用则是统筹最终形态协调性的"法宝"。

形态的协调性既要求保证艺术形式视觉观感的秩序、稳定和统一,同时又不能过于雷同、机械与刻板。这种度的把控正反映出艺术感知形式不同于一般感知形式的普遍性规则,它最终指向艺术之美。

二、视觉艺术形式的文化约定

视觉艺术形式除了具有前面讨论的普遍性特征,受各种复杂因素的影响,还表现出时代性、区域性的特征差异,这些差异性正是其对应的文化与观念所致。古埃及绘画的正面律是其文化观念中的一种约定,即头部造型是侧面的,眼睛却是正面的,肩及身体是正面的,而腰部以下又是侧面的。这

种具有个性化特征的造型正是古埃及宗教文化影响下的产物。宗教文化左右造型观念的情况在欧洲中世纪教堂建筑及其装饰中表现尤为充分，哥特式建筑的尖顶造型直指"天国"，而玻璃装饰画被阳光照射所呈现的斑斓色彩使人恍若置身天国之中。即使是写实艺术，其形式特征仍然受其对应文化观念的左右，只是更加微妙而已。文艺复兴时期的艺术作品，其形式并非现实的直接翻版，受其涉及宗教内容的影响，作品中的形象虽然来源于现实，但却常常被赋予神性，比如广为人知的《蒙娜·丽莎》。法国新古典主义艺术的写实也呈现出其独特的造型法则，讲究形式的理性至上，追求普遍的人性和人物形象的类型化。中国的现实主义美术借鉴了西方古典主义的写实传统，但其形式特征与社会主义文化相贴合，在围绕现实题材与人物的创作中，融入了较多的理性主义情绪，"红、光、亮"成为多数作品的视觉观感。

　　文化观念对艺术形式创造的影响，从整体上看，可以分为四类。第一类是中国传统艺术，它受传统哲学思想的影响，其艺术形式中的文化观念具有明显的地域性特征。中国传统艺术不追求形式的高度相似性，多依赖艺术的视觉经验，具有程式化特征。尤其元明清的文人艺术，这种特征非常明显。第二类是西方传统艺术，受科学思维的影响，其艺术形式中的文化观念表现出区域的特征。西方传统艺术创作者多以理性思维驾驭作品，追求形象的逼真感，讲究语言节奏的和谐与协调（如黄金分割），会通过给予必要的限定以实现某种预设（古典主义）。第三类是现代艺术，它体现的是文化现代性造成的人们对形式本身趣味的追寻。其艺术样态多呈现为直白的形式，由对作品的直觉感悟引起情感的共鸣是其核心，形式美法则被最大程度激活。第四类是当代艺术，当代文化的多元性使得其对传统既包容、吸收，又刻意反叛。观念的重要性被放大，艺术的感觉纽带让位于哲学沉思，艺术形式所呈现的既有内涵被模糊。不论何种艺术作品形式，无不受文化观念的制约而呈现出纷繁复杂的特征。

三、视觉艺术形式与图像结构

视觉艺术形式的第三个特征体现在它的图像结构上。艺术形式被视觉感知，最终总有一个目的指向，或表达某种意义，或制造愉悦的心情，或引发沉思……那么，形式如何具有这些目的指向呢？需要涉及哪些形式要素？毫无疑问，图像中的任何一种存在都是构成目的指向必不可少的成分，艺术创作原理中"增一分嫌多，少一丝不足"的说法不是没有道理的。何以"笼络"这些要素以服务于视觉感知？是图像结构承担了这一角色。

图像结构是艺术作品形式中各元素的内在组织方式。与构图相比，它更具有机性，但缺乏直观感；与形态相比，它呈现出一定的规则，却少了外观的整体性。任何一件艺术品的形式所呈现的图像结构都需要凭借理性思维的破解才能获得。从观看的角度分析，图像结构更接近对作品形式感性认识后的觉知，有助于意义的发掘，与形式营造的情境密切相关。我们可以借助语言学中的"深层结构"来理解视觉艺术作品形式的图像结构，而作品的形态则有点类似语言的"表层结构"。

图像结构的理性思维特征，似乎有点背离艺术创作的原创性与个性化要求，如果一件艺术作品形式中图像结构很容易就被破解，那这件作品的艺术性似乎就不被看好。这个问题比较复杂，它涉及艺术创作中感性与理性的综合运用及其分寸把握。艺术家在进行艺术创作之前，需要体验生活，获取创作的灵感。体验生活是一种感性行为，但获得灵感之后，他要寻找恰当的形式将这种感受表达出来，要进行构思、形象设计、材料与工具选择、艺术语言的使用等，这就需要充分利用理性思维去最终完成创作任务。但在真正的创作状态中，单凭理性也不行，又要同时激活感性，去链接情感，尽量减轻形式的设计感，力求更有效地触动观众的情感。也就是说，图像结构是一种必然的存在——在构思中、媒材对艺术语言呈现的规则中以及人类共通性美感的约束中，但同时，它又必须隐藏在直观的作品形态背后，成为形式实现的平台，而不去干扰情感在艺术中的催化作用。这其中，分寸的把握同样十

分重要。

视觉艺术形式的普遍性、文化观念约定与图像结构等特征是艺术作品与普通事物形式上的区别所在。明辨这些特征有利于我们进一步去感知视觉艺术作品,从而准确捕捉其艺术性与深刻意义。

第三节 视觉艺术形式的创造

每件视觉艺术作品都有其对应的形式,故视觉艺术作品的形式极为丰富。感知视觉艺术形式之前,首先应当了解艺术家为什么要给我们提供这一形式,艺术家创造该艺术作品的目的何在?其次,还应该知道视觉艺术形式是如何塑造的?其创作过程与塑造原理是怎样的?一幅印象派作品,它斑斓的色彩与感性的形式,到底是如何表现出来的?艺术家为什么要这样去呈现?宋代绘画为何会呈现出我们今日所见的表达形式?这种形式是如何生成的?

一、艺术家为什么要创造艺术

文艺复兴时期的雕塑大师米开朗基罗有一句名言:"雕像本来就在石头里,我只是把不要的部分去掉。"据说这是他在雕刻《大卫》时接受别人询问而回答的话。不管这句话是否真的出自米开朗基罗之口,它至少表明了艺术家共同的创作意图——呈现心里的想法。

米开朗基罗从事艺术创作,从现实角度看,是为了维持生计。他接受教会订单,遵循教义进行创作,创作的目的是为了宣教。但回到艺术创作本身,我们也不能忽略了艺术家的创作冲动与欲望,即创作者的自我表达。

人类对世界的认知要依赖感知觉,就是要借助感官去感知对象,再从感性认识进入理性认识,最终完成认知过程。日常生活中,我们依赖各自的感

知觉去接触对象、认知对象。而人的感知觉是在成长过程中通过各种体验积累的经验。经验来自于对大千世界中各种现象的认知。

我们在前面的章节详细讨论过，世界作为感知的对象，以两种形式存在，为我们所感知：一种是抽象的概念。人类认知的对象都有对应的概念，也即身份符号，而语言系统则为我们提供知识的保障。另一种是直观的形态，人类的认知是需要借助事物的形象完成的。前者是科学的认知目标，对其感知要以知识经验为的桥梁，形成关于世界的新知识。只不过，一旦获得了概念的认知，感觉就不再发生作用。后者的感知则更依赖艺术认知的途径，需要运用感觉经验去完成对对象形态的认知。与科学认知不同的是，艺术认知过程中感觉是不退场的，它始终存在，感知者从每一个对象上获得的感知都是唯一的，即时的。

世界的复杂性与丰富性，以及人类对世界的全面诉求，决定了人类的认知活动既需要通过科学的途径去构建知识系统，也离不开以艺术的思维去感知形象鲜活的对象，而后者是人类精神生活必不可少的部分。没有艺术家创作的艺术作品，就无从获得艺术认知的视觉经验，感知觉就会一直处于"日常"的经验状态，艺术认知世界的通道被阻隔，科学理性最终就有可能会吞噬人的精神空间。由此可知，艺术家创造艺术作品并非仅仅为了生存，同时也是在创造一种激活人类艺术感知觉的感知对象。人们在对艺术作品形式的不断感知中获得了不同于日常感知觉的经验，艺术认知世界的通道也由此得以疏通。

这种带有方法论性质的艺术认知中的感觉经验，需要借助艺术作品的形式予以激活，艺术作品本身所呈现的内容必然裹挟在观众的感知中。艺术作品呈现的内容是艺术家对世界的独特感知，它至少包含两种预设：首先，它是人文的。艺术作品折射出艺术家关于社会与生活的体验与感受，也就是说，人文环境因素对艺术创作的影响不可忽略。其次，它也是艺术的。艺术家是经过专业训练，具备艺术素养的群体。艺术素养包括艺术相关的专业知识和技能以及对艺术形式美的敏感，这些也可以统称为艺术因素，它们也是宽泛

意义上的内容的组成部分。所以，艺术作品同时具有人文价值与艺术价值。人文价值人们比较容易感知到，尤其是通过训练获得艺术认知的方式之后。艺术作品承载的人文信息，是艺术家独特感受的一种表达。艺术家具有异于常人的敏感与细腻，他们通过对社会与生活的观察与体验，完成了普通人难以实现的认知，直接影响人的精神生活。所谓艺术的教育与辅助认识功能，或指的就是其人文价值。艺术作品的艺术价值，一方面体现为人类提供艺术认知的经验；另一方面，艺术本身也具有独特的魅力——艺术形式的美感复合着感知的微妙与内在的独特情感，艺术作品好像具有诗性一般，丰富着人类的精神空间。这或许是艺术家创造艺术的最重要原因。

二、视觉艺术形式的创造过程

艺术创造过程就是艺术家运用掌握的艺术技巧，把自己对社会与生活的体验和感受，以作品的方式呈现出来，而"艺术作品形式"是唯一的载体。清代画家郑板桥用"眼中之竹、胸中之竹与手中之竹"做了形象的比喻。

先说体验与感受，这是艺术创造过程的第一个环节，也是最重要的一环。如果艺术家有了体验，但没有感受，或者感受很平淡、不强烈，都不算完成了第一环节。画家周思聪为了表现矿工题材，去矿区进行生活体验。她第一次去矿区，在那里转了很长时间，并没有获得什么特别的感受。后来有人告诉她，要想真正了解矿工的工作状态，就必须下井区体验。过了一段时间，她真的去了井下，面对矿工劳作的场面，她被深深地触动了。他们的举止、状态乃至外观形象都在她的心中幻化为生动感人的艺术形象。这次体验也让她的感受被彻底激活，也正是这种感受让她创作出了不朽之作《矿工图》。

对生活的体验往往被误认为就是为了搜集创作素材，所以体验过程敷衍了事，有时只是拍点儿照片或画几张速写就算完成了。这样能产生感受吗？自己都没有感动，作品何以感人？无非就是对素材的拼凑而已，表现技巧再高超也呈现不出精彩的艺术形式。体验生活，首先要储备体验对象的相关知

图 5-1　齐白石,《墨虾图》, 67.5cm×33.5cm, 1940 年

识,这是深入生活了解对象的基础;其次,要具备体验生活的经验,善于从习以为常的对象中发现能够触发感受的因素;再次,也是最重要的,必须拥有艺术感知的经验,用艺术的眼光去感知对象,体验才会触碰到你的内心,甚至灵魂,思想的火花才会被点燃,创作的冲动也会随之而来。罗丹有句名言:"生活中不是缺少美,而是缺少发现美的眼睛。"经验丰富的艺术家都拥有发现美的眼睛,他们善于观察,长于体验,即使寻常题材的作品,也会制造出令我们惊讶的共鸣,而这恰是艺术家对体验后感受的呈现。在清代画家八大山人的《秋荷》中,荷塘败落的荷叶被艺术性地提炼成画面中的形象。画家用半抽象的水墨营造出一种意趣,荷的自然形态被转化为一种感受,传达着浓烈的情绪,这也是八大山人对生活体验的真实写照。齐白石《墨虾图》(图 5-1)中的虾也是生活中最常见的形象,在他之前很少有人去表现。齐白石通过对这一生活中最平常的对象的体验,捕捉到了创作灵感,于是,生动有趣的墨虾形象跃然纸上,透着浓浓的生活气息。这既是齐白石对生活细致观察获得的成果,更来源于他丰富的艺术感知经验。写意艺术这种需要高度概

括形象与提炼语言能力的艺术形式，正来自于体验后的艺术转化。

再说艺术构思。有了体验后的艺术感受，接下来的第二个环节就是把这种感受转化为艺术形象，即艺术构思。感受获取的是创作的灵感，是一种冲动。周思聪进入井下后，看到矿工的工作状态与周围环境，一下就被感动了。这种感动来源于她对对象的感知觉，其中包括她心里对矿工形象的预设、现场画面的强烈对比、环境所营造的气氛、煤炭的使用价值、劳作的艰辛……这些感知觉是触发灵感最直接的因素。但如何去表现它们呢？这就涉及构思问题，即如何将感受转化为想法：主题、呈现主题的内容、内容承载的形象、形象来源的组织、笔墨表现方式、审美定位……构思又被称为"打腹稿"，也即郑板桥说的"胸中之竹"。怎么把眼睛看到的竹子转化为画面中的竹子，得先在心里想好，打个草稿，表现的时候才能做到有的放矢。中国古人还有"胸中丘壑"的比喻，就是说，若要表现出生动的山水形象，心中必须有很好的储备，不然画起来就没有章法。一名山水画家，需要把平时体验自然山水的感受积累起来，到了表现的时候，就有了充足的"腹稿"。清代画家石涛有一句名言："搜尽奇峰打草稿"，说的也是这个道理。

艺术构思依赖你的整体素养，包括文化素养与艺术素养，你的思想、眼界、品味、志趣等都在构思中包裹着，你的艺术修为与创作经验也体现在构思中。一般而言，构思有对应的小稿（又称草图），它呈现出你的心智活动轨迹。达·芬奇的手稿就是他创作过程中的草图——构思中留下的智慧与艺术的痕迹，弥足珍贵。中国画艺术的"整体思维"与"写意"特征，都要求把构思放在心中，绝不是没有打草稿、画草图的过程，而是将这一过程在大脑完成了。

最后是表现。有了构思之后，就要运用媒材把艺术形象呈现出来，最终形成对应的艺术形式。艺术表现依赖三方面因素：其一，构思的成熟度，如果草图设计得非常完备，或"胸中丘壑"很丰富，那么表现起来就会相对顺手与容易；其二，对艺术媒材的驾驭能力，这属于艺术技巧方面的能力；其

三，是整体艺术素养，包括对艺术形式的敏感性、对艺术美感的认知以及艺术风格的稳定性。艺术作品的人文性与艺术性全依赖最后的呈现与形式表达。

三、视觉艺术形式的塑造原则

通过以上对艺术形式创造过程的剖析，我们似乎已约略窥视出了艺术形式塑造的基本原则。首先，艺术作品是艺术家为呈现其创作意图而设计的形式，这一形式必须遵循形式美法则；其次，艺术作品的形式承载了艺术家创造意图中的人文性与艺术性内容，虽各有侧重，但均不可或缺；再次，艺术作品的形式还可以看成是由表象的"外形式"与隐蔽的"内形式"构成，且两者相交相融，偏执任何一端都会影响作品意蕴的呈现。

首先，我们来看艺术形式的设计与形式美法则。形式塑造首先要有想法，艺术理论中又称为创作意图，即创作目标或目的的预设。画一幅画或完成一尊雕塑，要表现什么？总不能糊里糊涂的去创作吧。有了目的预设，之后再选择用什么样的方式加以呈现。在目标设定与作品完成之间，你要做的事就是对形式的塑造。有了目标，首先要把目标转化为艺术形象，然后围绕艺术形象去构建作品形式。形式的构建，首先要考虑对形式各构成部分的安排，就是对艺术作品的构图设计，也被称为章法、置陈布势、布局等。

艺术形式设计，首先要考虑的是艺术因素，这个因素具体是什么呢？从传统艺术的角度来看，它是指作品形式所呈现的美感，这是过去一切艺术形式塑造的基本前提。当然，由于观念预设的差异，视觉艺术对形式的塑造也会有所侧重。比如，写实艺术的形态塑造首先强调"形"的准确性，在这一前提下，才会考虑作品的视觉美感与人文表达；而抽象艺术，除了其精神指向外，更重视作品形式对美的呈现；而介于这二者之间的艺术形式，多是前后兼顾，既会认真塑造形式呈现的人文意图等，又会兼顾视觉美感。装置艺术、行为艺术等艺术形式或不在我们讨论的范围之内，因为它们的形式更多服务于观念的表达，而非刻意做"美"的呈现。

那么，如何呈现艺术作品形式的美感呢？这就涉及艺术形式塑造的形式美法则了。为艺术形式的美设定一套法则并不容易，因为艺术创作讲究个性与创新，而法则一种约束与规定，这无疑是要艺术家"戴着镣铐跳舞"。而这又恰是艺术的微妙之处，它遵循了辩证法共性与个性矛盾统一的规律。艺术形式美法则在艺术理论中多有论述，纵有千变万化的艺术形式，只要有了形式美的约定，便可以在"多样统一"的理念下去设计作品的形式构成。艺术创作中非常重要的一个环节就是对作品的"构形"的设计，有了创作意图之后，如何呈现，首要任务就是思考作品的"构形"。我们在前面曾提到，创作意图可能会有各种偏向，但形式的美感是衡量作品艺术性的一项重要指标。

对形式美的理解，形式主义美学中讨论得最为充分。概括说，就是要求艺术作品的形式既具有格式塔心理学的特征，即呈现为一种自律的组织结构，它遵循人的视知觉习惯，可以实现康德所说的共通感，能够使人从形式的视觉感知中体会到一种非功利的愉悦；同时，还要从"形而下"的角度让作品形式呈现出一种秩序、和谐与平衡，有变化，不呆板。

其次，要坚持人文性与艺术性并重。艺术作品的形式多来源于对自然物象的表现，或写实，或抽象，或写意，但都是现实的转换，只不过观念不同而已，它们都是在提炼对象的人文与艺术特性。在设计作品形式的时候，要尽可能遵循人文性与艺术性并重的原则。

人文是指人类社会的各种文化现象。从字面上看，人文性就是对"人"关注而呈现出的一种特性。人文性集中体现为：重视人、尊重人、关心人和爱护人。在艺术作品中，人文性则指艺术家通过艺术作品表达出的他对自身及他人的认识，包括其世界观、价值观、人生观。从学科概念看，艺术也属于人文学科，即艺术也是关注"人"的学科。但这里讲的人文性与艺术性，是指艺术家在创作意图呈现中的选择。艺术作品的人文性表现为艺术性之外的人文关怀与表达，如与环境因素关联的政治、经济、文化、环保、宗教、道德、人性

等，都属于人文性表达的内容。

艺术性在哲学、美学乃至艺术理论领域，都是一个复杂的话题。艺术作品的艺术性到底指的是什么，可谓众说纷纭。但在艺术家看来，它就是艺术作品呈现的区别于其他人工制品的本质属性。没有艺术性的人工制品，即使出自艺术家之手，也不能算是艺术作品。然而，随着艺术的边界被一再模糊，今天对艺术作品形式进行艺术性判断的难度在不断加大。

人文性与艺术性并重，倒是给艺术性的界定提供了"援手"。相较于作品形式的人文性，艺术性可以回归到艺术定义涉及的各因素之中——艺术技巧、艺术感觉、美感等，它们是艺术性的基本特征。在艺术创作的意图设定中，可以包括艺术家对"人"的关怀及由此派生出的诸多想要表达的内容，但同时，艺术技巧、艺术感觉及审美也是不能忽视的重要因素。

最后，我们来谈谈激活"内形式"与"外形式"的联动。视觉艺术作品的形式是一种物质存在，它也被整体视作该物质的形态，我们可以通过感知去"触摸"它。从视觉艺术作品的空间位置、形状特征、体积大小、转折秩序等方面，可以看见作品中的所有形象及其组合方式，借助经验还能实现"概念"与"形象"（忽略"概念"的对象存在）的指认等，这些均是视觉艺术作品形式涉及的对象。毫无疑问，我们通过眼睛看到的，是表面的形式，即"外形式"。但不要忘记，我们之所以可以观看作品，是因为拥有感觉经验，它不仅在表象认知中起着诱导感觉的作用，更重要的是，它本身也是一种经验。那么，在艺术作品形式的表象之外一定还有某种延展的认知，这就是作品"内形式"所链接的信息。内形式不再支持视觉的观看，而是需要"心见"——大脑的复杂活动。20世纪西方形式美学把艺术作品的形式称为"格式塔形式"，是想表明艺术作品形式的自律性特征——形象，以区别于"概念"，并认为作品中呈现的格式塔形式是其唯一来源。[1]该理论

[1] 赵宪章主编：《西方形式美学：关于形式的美学研究》，上海人民出版社1996年版。

排除了作品艺术性之外的人文性内容。当然，我们也可以把格式塔形式看作结合了人文性与艺术性的形式，其所彰显的形式自律的艺术性之中同时也蕴含了人文性的内容，只不过它不处于显性状态，而是隐藏在了艺术性之后。所以，艺术作品的形式所呈现的"内形式"与"外形式"总是同时存在并无缝对接，是一种联动的整体形式。

对艺术作品内外形式的理解有助于我们区别现实物象与艺术形象之间的差异，"外形式"更多是指现实所提供的实际形式，而"内形式"则指向了作品的艺术性，是真正意义上的"艺术形式"。这在写实艺术中最好理解。写实艺术家的创作，恰是以"艺术形式"改变"实际形式"。画面看上去接近现实物像，这是你对画面"外形式"的感知，进一步凝视画面，它的艺术性便会被你发掘，你就"看见"了"内形式"。激发你对艺术作品的感动的，恰是艺术家在"内形式"中呈现的情感因素，它们带来了超越表面形式视觉感。这些情感因素内凝于形式整体中，真不是随便可以"看到"的。

四、视觉艺术的形式与风格

每件艺术作品的形式都有其独特性与唯一性，但受视觉习惯与思维一致性的影响，艺术作品的形式必然会呈现出一致性特征，我们把成熟艺术家作品中呈现出的这种一致性称为风格。了解艺术家的风格有助于我们对艺术作品形式的感知，它可以作为视觉经验在感知中发挥作用。

每位艺术家都有自己独特的人生经历与知识结构，那么，他在对社会生活的体验中必然带有自己的视角。艺术创作的意图虽受制于不同体验对象及其带来的独特的感受，但也离不开艺术家的思想观念与审美趣味，而这些观念和趣味与其个人的知识结构和人生经历密不可分。齐白石是石匠出身，又长期活动于民间，受人生经历与生活环境的影响，他的创作不仅具有粗犷的大气，也有精雕细琢的微妙。齐白石善于感受与提炼，其灵感往往来自民间生活中司空见惯的形象与趣闻。同时，齐白石又是典型的受过传统文化熏陶

的人，传统情结与民族文化思想是积淀在其身体中的基因。成长环境与个人经历共同造成了齐白石对表现题材的选择及其传统笔墨手法的运用方式，他个人的风格也因此得以确立。

那么，形式与风格有着什么样的关联，它们是如何影响着我们对艺术作品的形式感知的呢？风格是成熟艺术家作品中具有的持续而一致的特征，这些特征毫无疑问是通过作品的形式来呈现的，既包括"外形式"的视觉特征，更有"内形式"的情感个性，而风格最终仍然是由作品的整体形式呈现。仍以齐白石的创作为例。他作品的"外形式"特征为：题材多来源于民间生活，如虾、蟹、蝌蚪、四季花卉等，部分山水题材则偏向于他的想象和对境界的呈现；形象塑造介于"似与不似"之间，笔墨充满张力、既稳又准，形象与笔墨相得益彰。而齐白石作品的"内形式"呈现出两个层面的意涵：其一是齐白石创造的"程式"，他塑造形象所采用的写意化手法是通过对生活的细致观察、感受、提炼而形成的一套语言，来源于传统，但更多是新的突破与个人的创造。其二是作品的意趣，鲜活的生活折射出的是对生命的体验，看似寻常的物象进入画面后便营造出一种境界，这是由"构形"完成的独特呈现，是与艺术家情感最贴合的形式载体，是"艺术"本身，也是由风格塑造的艺术家形象。

反向思考形式对风格的呈现，又会为我们感知形式提供更多可利用的资源。对艺术家的风格有更多的了解，并对其作品形式有深刻的感知，将会帮助我们建立起一种视觉经验——风格中的人文内涵、内外形式的特征。这也就是我们所说的感觉经验，它来源于对经典作品风格的持续感知积累，是一种有助于对艺术形式感知的特殊经验。

第六章 视觉对艺术的感知

[**本章概要**]

 对艺术的感知是提升视觉经验的最佳途径，我们应运用好这一体验渠道。由此，把握好感知的方法、过程并获取必要的经验显得尤为重要。

 视觉对艺术进行感知的方法涉及三个方面，即感知通道的选择、知识与感觉经验的激活以及对内外形式指向的把控。三个方面各自有对应的渠道，但彼此不可分离，总是你中有我，我中有你。如果忽略了这一前提，在具体运用中就会产生无法回避的矛盾。

 视觉对艺术进行感知的过程永远是连续且迅捷的，我们之所以将其设定为前后三个阶段，即冲击、细审与判断，是想提示感知者在具体感知过程中如何在心中预设"程序"，这样做不仅有利于抓住重点，且可以避免感知中相对重要环节的疏漏，从而保证获得更好的感知效果。

 视觉对艺术进行感知的终极目标是视觉艺术感觉经验的建立，一切都指向艺术感觉的获得。此类感知需要依赖各方面的经验，包括艺术知识、感觉经验、对语言法则的了解、对形式语言的敏感等。但这些经验的建立又谈何容易，全靠反复实践与不懈坚持。如果真的拥有了视觉艺术感觉，那感知视觉艺术就会成为你的一项专长，同时也会给你带来无尽的艺术体验与享受。

视觉对艺术的感知属于人的认知行为，它受每个人的视觉经验影响，不同的人会得出不同的感知结果，这似乎没有什么值得太多讨论的。然而事实是，由于艺术的多样性与人的感觉经验建立的有效性，视觉对艺术的感知中派生出了很多值得去思考与总结的理论。这些理论虽然不是什么灵丹妙药，但它们可以从方法论的角度帮助我们更好地感知。多加实践，你对艺术的感知就会变得收获满满。

上文我们就曾提及，视觉对艺术的感知，主要对象是视觉艺术，其他艺术虽然也会涉及视觉的参与，但它不是"主角"。视觉艺术的自身特征及呈现方式决定了其感知方法的选择，但人的视觉经验与文化选择同样是影响视觉对艺术的感知的重要因素。此外，个人趣味与习惯也会或多或少参与感知的过程，并左右着感知的结论。

基于以上思考，我们将系统梳理视觉对艺术进行感知的方法和过程，希望能归纳出相对有效的指导性理论。视觉对艺术的感知是人的一种认知活动，其中既有过程中的情感对接，也包括结果对思想与审美的启迪，更涉及感知中的经验储备，且这种经验恰是进一步提升视觉感知能力的重要支撑，会使你在不断的感知实践中成为对视觉艺术更敏感的人。

第一节　视觉对艺术进行感知的方法

视觉对艺术的感知既然是一种行为，就必然有其对应的方法与策略。虽然个体的文化差异在所难免，会不同程度影响着感知的结果，但整体上还是有一个相对清晰的共识的。首先，影响感知效果的最主要因素是感知通道的选择。根据艺术感知的特征，必须保证视觉对艺术的感知进入觉性感知的通道，感觉全程参与，避免知觉对知识的链接。其次，视觉对艺术的感知依赖经验的支持，既包括倾向视觉的感觉经验，也包括与文化、专业理论关联的

知识经验，如何在感知中拿捏好两种经验的参与也是非常讲究的。再次，视觉对艺术的感知，是对视觉艺术形式的观看、体验与识认，感知中要认清形式的内外差异及其对应的内涵和指向，要善于利用外形式激活图像模式的纽带作用，从内形式窥视图像结构对作品意蕴的揭示。这些对策略的讨论或许可以对视觉艺术感知产生某种启迪。

一、感知通道的选择

视觉对艺术的感知，感知对象是视觉艺术，这一对象反映了艺术家以某种特殊的方式对世界的呈现。感知的起点是要认清作品表现的艺术形象体现了艺术家怎样的意图以及艺术家的表达方式。前文讨论艺术家的创作时就曾提过，艺术家的表达体现了他选择的看世界的方式，这种方式非常重要，它是艺术得以存在的重要前提。艺术家从体验中获得的感受就是通过这种看世界的方式的过滤才显示出其艺术性的价值。那么，艺术家是怎样看世界的呢？全由作品告诉我们。对艺术作品的感知，实际上就是对艺术家看世界的方式的寻找。作品以形式呈现，形式由视觉语言组成，艺术家看世界的方式就隐藏在语言的形态中。这种形态既可能与自然有链接，也可能是一种想象或精神的外化，但其共同特征是具有形象性与自语性，该特征全凭借艺术家的情感驱使而产生，并与感性链接。对视觉艺术的感知必须有感性的参与，这也是艺术作品区别于其他感知对象的地方。

回到作品的形式语言，对它的感知并非仅为寻找其对应"物"，无论这"物"是现实中的具体物象，还是心里想象的抽象之"物"，而应该把作品的形式语言看成是艺术家复杂精神信念的产物，是他观察、表现的出发点与规则，是他的思索、感受与创造，对应的是艺术家丰富的精神境界。形式语言是一个独立的系统，它自己会说话，只能以真情实感去体验，感知的过程充满感性。

最后，也是最重要的，任何艺术作品都是一种创造。即使写实艺术作品，

也不是对自然的照搬，而是艺术家运用了特定的处理方法。比如，透视的运用就是为了使二维画面呈现出作品创造的三维图像。因为透视的存在，画面建立了自我的秩序，形与色融合为一个整体，而且是具有逼真魅力的整体。一切自然物的形体因服从透视需要而改变了形状与位置，一切自然物的色彩也会随之改变浓淡，画面上的所有细节都被联系了起来。任何作品中的形象都是艺术家大脑思维活动下的新生产物。这种创造性提示我们，艺术作品形式的生成是艺术家感性艺术语言的表达。

由上面几个角度的分析可知，视觉对艺术的感知离不开感性这一纽带，它决定了在感知通道选择上非锁定觉性感知不可。觉性感知我们在第一章已详细讨论过，它要求感知过程中保证感觉全程参与，并避免知觉在后半程激活概念。过去，人们对感知的理解是由感觉到知觉再获得认识的过程，感觉仅存在于前半程，也就是感官接收刺激信号的阶段，进入后半程的大脑神经元运算后，感觉就被知觉所取代；并简单地认为，人的大脑只会分析与综合，只有概念与知识。事实上，脑神经科学已经大体解密了左右半脑的功能偏向，证明了大脑中是存在感性的，且多由右脑主控。另一方面，我们在分析艺术作品的特征时也反复强调，对艺术语言的感知一定要激活感性，避免以概念对事物进行简单比对，对艺术作品形式的感知需要我们发现其形式语言中的形象性与自说性特征。即使作品形式有可参照的现实形象，也要远离这种比对，更多从造型、色彩与构图中体会艺术家看世界的方式，感受艺术家情感呈现与创造性表达。

视觉对艺术的感知唯有选择了觉性感知通道，感知者才能进入真正的艺术感知，艺术作品的形式才得以被激活，艺术感觉方可获得建立。

二、感知经验的积累

我们做任何事都离不开经验的支持，这也是获取经验的实践的最大价值。同样，视觉对艺术的感知也需要足够的经验积累。大体而言，视觉对艺

术的感知涉及三类经验：其一是感觉经验，它不是一般感知的经验，而是通过觉性感知获得的一种经验。在艺术感知中，普通的感知经验不足以保证感知过程中感觉的全程参与，而对艺术感知来说，感觉又格外重要，因此需要感觉经验。其二是知识经验，艺术虽偏重于对感性的表达，但作为一门学科下的"产品"，其也有对应的术语和概念，感性的直觉中总是伴随着对意义的追寻和自我评价的表达，这些都依赖艺术相关知识的帮助。其三是艺术经验，视觉对艺术的感知，艺术是感知对象，对艺术关联信息的积累是更好地展开感知活动的保证。当然，艺术经验会与前面两种经验存在一定程度的重合，从某种角度来看，它也是审美经验。

感知行为都会涉及感觉经验，在第一章的讨论中，为了使它区别于运用概念的知识经验，我们特地将它与"感觉"做了更紧密的结合，即强调了感觉经验是以感觉为核心的。关于为什么视觉对艺术的感知要强调感觉经验的重要性，前面几章中多有讨论，此不赘述。这里要指出的是，艺术感知中的感觉经验更注重对图像模式建立依赖[1]，艺术形式因为有其独特的语言系统，所以建立起了对应的感知机制。图像模式在其中既具有符号与意义的指向性，必要时可以替代概念的角色，同时又有形态的独立性，仍然具体可感。这恰是艺术感知最需要的一个"中间"角色。当然，图像模式的建立会因为感知对象的类别与文化差异而呈现出复杂性与多样性。但其对于感知的价值是客观存在的，每位意欲获得更好感知效果的感知者都应该努力去建立它。而且，建立的图像模式越丰富，越有利于感知活动的展开。

视觉对艺术的感知中的知识经验，主要指与艺术关联的知识，包括艺术学科的基本知识和艺术史知识。艺术学科知识是进入艺术领域的"门槛"，没有一定的艺术学科知识，是无法感知艺术对象的。艺术史知识也非常重要，它是了解对象背景和所处情境的前提，也是感知走向深入的保证。如

[1] 关于图像模式，详见第八章第一节的内容。

果我们没有关于印象派的艺术史知识，对它的形式语言感知就会与前端的写实艺术和后端的现代艺术混淆，感知的过程中也容易产生误判和困惑。当然，在运用知识经验时，还要注意它的理性本质，这个度的把握非常重要。用好了，它就是一种感知的助力；反之，它就会取代你的感觉。

艺术经验是一种关于对艺术语言规则的把握的经验。艺术语言是构成形式的诸元素及其组合，每种艺术语言都有自己的一套"语法"，如果你的感知对象使用了这套语言规则，你就必须储备有相关的艺术经验，否则很难去感知该艺术作品的形式。艺术经验由形式语言又派生出对艺术技巧的体验经验，它同样有助于艺术形式的感知。艺术经验可以从整体上帮助你建立起艺术感觉，从而使视觉对艺术的感知获得更好的成效。

三种经验彼此独立又存在一定程度的关联，储备并真正利用好这些经验才能更好地开展感知活动。

三、形式的指向

视觉对艺术的感知是通过对艺术作品形式的观看进入的，艺术作品的形式是整个感知过程中唯一始终存在的对象。关于艺术作品形式的特征及其在感知中作用，前面已做过深入分析。艺术作品的形式在被感知的过程中，常常被分解为外形式与内形式两种存在。外形式是艺术作品形式的外在形态，是眼睛感官投射的对象，呈现出物质性特征，我们会依据形式中承载的形象元素，用经验去感知它。而内形式是构成"艺术"与"意蕴"的一种存在。所谓艺术，是指现实中的物质形式被艺术语言表达出来，我们所视之物不再是由生活经验链接的形象，而是由造型、色彩与构图呈现的形式，它有其对应的意蕴表达。

在对外形式的感知中，通常是"单元"，如轮廓、线条、色彩、空间等，在眼睛观看时先进入视网膜成像。经视神经导入大脑的信号也是这些单元，它们经过视皮层逐级加工，才以基本的形式出现。事实上，在对外形式的感

知中，要想获得更好的感知效果，外形式关联的前经验必须提供大量的图像模式参与大脑的运算，它是一种可以激活我们对外形式的感觉的因素。对内形式的感知是切入艺术本体的，它涉及两个角度的体验：一是对艺术语言的感知，即对形式语言规则的理解，它是眼睛通过观看而选择的一个视角，对应的就是图像结构；另一个角度的体验是对作品意蕴的把控，它是图像结构支撑下的一种体验，无论这种意蕴是一种趣味，还是思想或审美，都是经由图像结构对应的内形式表达出来的。形式对视觉艺术感知的影响应该从这两个与"图像"相关的角度来认识。无论是内形式还是外形式，它们都超越了形式本身，但又是形式的特殊存在。

有了恰当的通道选择，具备了展开感知的各种经验，找到了理解形式的正确视角，视觉对艺术的感知效果就一定会趋于理想化。当然，艺术感知的最好方法就是感知实践本身，感知本来就是一种个人的体验，只有通过不断实践才能找到真正适合你的感知方法。

第二节 视觉对艺术进行感知的过程

日常感知经验告诉我们，你是很难觉察到感知的过程的。艺术感知似乎比日常感知要复杂很多，但也没有什么明显的过程。中国古代鉴藏家对作品的感知，讲究"过眼"即知，初步感知就是瞬间行为。

但不管时间跨度如何，真正的艺术感知还是存在其一般流程的，至少也分为眼睛的观看与大脑的运算两个步骤。事实上，大脑在进行加工处理时，还要不断反馈信息给眼睛，引发眼动，实施再观看，寻找作品中被疏漏的重点部位或新的兴趣点，最终才会得出相对准确的感知结果。因此，视觉对艺术的感知还是会呈现出一种过程性。依据一般的感知经验，我们可以将这一

过程划分为冲击、细审、判断三个阶段。[1] 当然，每个阶段所占用的时间，会因多种因素的影响而存在差异。

一、冲击

用"冲击"这个词是为突出艺术作品给观者的第一眼直观感受，它也反映出艺术感知中特别强调的"直觉"重要性。在日常感知中，我们也很在意这种"第一眼"的感觉，它是以整体面貌进入你的视野的。根据认知心理学理论，光进入你的眼睛，形象虽然是以局部的状态抵达瞳孔，但大脑会迅捷做出反应并触发眼动去扫视对象，于是，一个初步的完整形象便被"第一眼"感知了。这一过程在经验的帮助下会显示出对画面主次不同的感知，但整体的存在是第一眼的基本特征。这非常类似我们与新交的朋友见面，你会从第一眼的感觉中获得一种对他的判断——外貌所折射的性格、品性，甚至内心。这种判断具有相当的准确率，这与你的识认经验有关，也与这"第一眼"带来的新奇与鲜活有关。其实，"第一眼"既是眼睛的观看，也是感觉的整体调动，你的所有身体感官可能都参与其中，比如不易被觉察的嗅觉。

"冲击"虽然只是刹那的感觉，但很重要，它会作为一种印记全程参与接下来的感知活动，并且会以一种相对顽固的角色影响你的最终判断。仔细想想，"第一眼"确实有它存在的价值，它是感知活动中受外在因素干扰最少的一种感觉，与你的感知经验关联最大。也就是说，具备良好前经验的人，"冲击"会更加有效地导入接下来的感知，并影响最终成效。如果你的前经验不支持本次感知的对象，它就会成为一种反面力量，干扰你最终的感知判断。比如，你储备的前经验都是关于写实艺术的，它就会形成一种潜在的"标准"干扰你对非写实艺术的感知。印象派艺术刚在欧洲出现时，不仅

[1] 此处参考了美国学者肯尼斯·克拉克在其《观看绘画》中将绘画的感受过程分为冲击、细审、回味、新生四个阶段。详见 Kenneth Clark, *Looking at Pictures*, Holt Rinehart and Winston, 1960, p.16。

官方沙龙展不接受,更遭受到大多数批评家的攻击,这便是前经验不支持对该对象的感知带来的结果。

二、细审

"细审"一词,"细"与"审"字面上看都偏理性,它确实是感知过程中相对具有时间"停留"意味的阶段。我们既要重视"第一眼"的整体感,也不能完全依赖第一眼的感觉,毕竟对艺术作品的感知既是在建立感觉经验,更是一种品评和建立艺术感觉的行为,而后者必须借助相对沉静的"细审"来获得。"第一眼"的鲜活取代不了细审中的品读与推敲,这种带有比较与分析的感知完全不同于日常生活中的简单认知,艺术作品的专业性特征也在细审中呈现。

前经验的有效性不仅体现在"第一眼"中,它在"细审"阶段也十分重要。作品形式中的细节是作品整体不可分割的有机组成部分,忽略任何一处都会影响最终判断的准确性。而对这些细节的感知,正是凭借你的前经验进行一次全面细审。首先是对外形式的观看。作品的呈现使用了哪种形式语言?表现了哪些艺术形象,它们是如何组织的?这些艺术形象是否对应着作者的某种创作意图?这种"细审"既涉及非常小的局部,也涵盖相对集中的区域,更有整体的观照。其次是对内形式的揣摩,还是从艺术语言的角度展开的进一步细审。此步骤要基于你的前经验,它是对图像结构的一次全面破解,作者的创作意图与作品意蕴都在这一过程中被找到。当然,对艺术作品的感知并非完全为了寻找作者要表达什么,更重要的是通过感受获得一种你自己的判断,但追寻作者的意图是感知中的一种很自然的行为,某种意义上也是启发你进一步阐释的基础。再次是内外形式结合的细审。从感知的角度看,艺术作品的形式只是一种物质存在,之所以分内、外两个层次切入,是为了顺应艺术作品这一感知对象的形式独特性,以便展开分析,最终还是要进行合并,进一步体会分别进入内、外形式感知的结论是否一致、有效,去整体感

知作品。

　　细审的过程确实很理性，但它是基于第一眼感知后的理性，是保留着"感觉"的理性细读。"第一眼"的冲击非常重要，它必须在细审中驻留。如果完全离开了最初的刺激，不仅细审会缺失感觉经验的支持，更糟糕的是，它将完全被知觉把控，概念与知识将笼罩整个细审过程。这样一来，艺术感知的感性出发点就被置换成了艺术的理论分析与阐释，视觉对艺术的感知就会重新回到由感觉到知觉的日常认知的老路上，艺术感知的独特意义就不复存在了。这是"细审"环节特别值得注意的一个问题。也就是说，在"细审"的过程中，艺术感觉不能离开，你的行为虽然是理性的，但感知对象艺术是以感性形象存在的，你的理性是带有情感的，只不过这种情感相对冷静、客观。

三、判断

　　视觉对艺术的感知的最后一个阶段是"判断"，是指基于作品给出感知的结论，此阶段感知者是主角，判断也是自我认知的一种呈现，构建的是你心中的画面与图像。

　　经过了"第一眼"与"细审"，实现了由整体到局部的感知过程，现在重新再回到整体。这时对整体的感知可以视作第二次观看，是由大脑的主动思考转回到眼睛的主动注视，它是一种超越观看的"凝视"，是带着感觉与理解，在艺术史的大背景下进行判断。艺术感知的目标定位既存在于之前两个阶段的感知过程中，更体现在最后一个阶段的回望，无论是专业角度的品评还是普通的欣赏，都可以在最后的判断阶段得出答案。

　　判断是由感知主体给出的，这时作品于感知者是一种阐释，既包含从作者创作意图中获得的理解，更是视觉复合多种经验的一次呈现。艺术作品的形式内含复杂的精神信念，既是创作者对生活体验中获得的感受的表达，也是对这种精神体验的一次回应。你感知到了作者的精神境界，然后以判断的

方式复合自己的精神境界予以呈现。或许对创作者而言，他的作品就是他看见的世界的一种"真实"，而你的判断是另一种"真实"，它基于你自己看世界的方式。你的方式与你的体验是一体的，它们相互依存，相互验证。

判断还来源于文化背景，若想给出更精准的判断，除了坚守你自己的文化立场，还要兼及作者的文化背景，否则就容易造成对作品的误读。最后的判断就像我们将一本书一页一页读完后，再回到目录去做一次宏观审视，这本书的精彩不仅在阅读过程中，还在最后的"回望"中。我们在判断中会获得一种精神的提升和审美的愉悦，这恰是对艺术作品进行感知给我们带来的最大收益。

最后再次强调，我们将视觉对艺术的感知过程设定为冲击、细审与判断三个阶段是因为分析的需要，其实整个感知过程是连续且迅捷的。而且，感知过程中这三个阶段也在不断穿插与交替。大体了解这一"程序"有利于我们的感知实践，可以帮助我们在感知过程中更好地把控感知效果。

第三节 视觉艺术感觉的建立

视觉对艺术的感知作为人的一种认知行为，其最终目的指向获得视觉艺术感觉，建立这种感觉的经验。除了前面两节讨论的方法与过程对视觉艺术感觉的建立至关重要，我们还应考虑以下几个因素：其一，艺术史知识与形式感知的体验，它们对应的是知识经验与感觉经验。这部分内容我们在前面已进行了讨论。那么，这些经验究竟如何建立？其二，视觉艺术作品的语言法则，这是视觉艺术感知最重要的一种经验，离开它感知不能说绝对无效，但至少是不得要领。那么，如何建立艺术作品语言法则方面的经验？其三，对视觉艺术形式语言的敏感性，它是在前两方面经验已经建立的基础上，具体指导感知行为的一种意识与能力，它的建立似乎更接近于"养成"，是否

还有更好的策略？以上问题，我们在本节将逐一讨论。

一、视觉艺术史知识与形式感知的体验

先说"视觉艺术史知识"的建立。前文已提过，视觉艺术的范围非常广，视觉艺术史知识通常以美术史为主体。当然，摄影的出现，以及设计从美术中分离出来，大大扩展了视觉艺术史知识的范畴。就美术史知识来说，很多学者都对中外美术史进行过梳理，史实不可更改，但不同学者会有不同的艺术史观，写作的思路也不尽相同。那么，我们应该如何积累服务于视觉艺术感知的视觉艺术史知识呢？

首先，通过对史实的阅读建立一个相对完整的体系。其中，社会文化背景下的观念与风格的流变是需要关注的核心内容。以西方视觉艺术史为例，古希腊罗马是一个阶段，然后是中世纪，接下来是文艺复兴、新古典主义、浪漫主义，再之后就是印象派、后印象派与现代派，最后是当代艺术。在时间跨度如此大的艺术史中，不仅有艺术家和作品构建的客观的史实，更重要的是，不同阶段的社会文化现象和观念，以及艺术风格的承传变异，存在着其内在逻辑，这是我们需要掌握的艺术史中更重要的内容。这些都偏于知识经验的积累。

其次，我们还要认清，这些艺术史知识不是充实我们的"谈资"，它最终要服务于视觉艺术的感知。因此，在学习、积累这些知识的过程中，一定要将对艺术作品内在关联的分析与理解作为领会知识的出发点。也就是说，要让这些艺术史知识融入你对作品的认知。中国绘画有自己极好的传统，历代知名的画家多是有文化修为的人。尤其是魏晋之后，他们留下了大量类似创作体会的"画论"，它们是我们积累中国绘画史知识千万不可忽视的重要对象。这些画论是链接绘画史与作品的纽带，其中呈现的绘画理、法是我们感知作品最有力的支撑。这里要强调的是，孤立地梳理艺术史知识，也无助于视觉艺术感知的展开。

再次，从更深入的角度理解艺术史知识的积累，它还是对不同时期人类视觉经验的一次回望与总结。任何艺术作品，除了表达艺术家个人的创作意图，必定还会反映他的日常生活经验与行为，这是常常被忽视的一点。由此，很多艺术史家主张关注经典之外的普通艺术作品，甚至是某个时代所有的视觉文化现象，把它们看作整体予以观照。这是最真实的视觉经验的还原，对特定时期作品的感知意义非同寻常。

我们再来讨论形式感知的体验。这里的形式感知体验对象，并非单指视觉艺术作品，还包括艺术之外的形式。要想获得较好的视觉艺术感知效果，形式感知的体验是基础，也就是俗话说的对形式比较敏感。如何获得对形式感知的敏感呢？这就又要回到前面几章讨论的内容——建立感觉经验。在知识主导一切的今天，人的感觉能力越来越弱，知识越来越体系化并不断更新，以概念维系的认知系统极为普遍。人的所有行为基本都要依赖知识和逻辑这两根"拐杖"，否则便寸步难行，感觉只存在于日常生活的粗浅认知中。在这样的现状下，我们对"形式"已经基本没有什么感觉了，看到任何带有形式的事物，都会下意识给出它的概念。即便是不熟悉的对象，你也会寻找类似的概念或延伸思考它的可能。如果以这样的认知习惯去感知艺术作品，那注定进入不了觉性感知的通道。

那么如何建立感觉经验呢？最基本的方法就是抽离概念，让感觉回到形式感知上来。具体而言，在任何对象感知中，都应以形式作为观看的起点，而不是依赖概念迅速给出答案。要学会用眼睛"注视"事物。举例来说，我们看到一个建筑物，总是会先去想这是什么建筑，它对应的功能是什么，商场？酒店？美术馆？这是因为我们知道，在功能的限定下，建筑物都会有其对应的外观特征。虽然多数建筑设计师在设计的时候赋予了建筑形态上的独特性，但我们的视觉经验会不自觉地远离建筑师设计形式的意图，而去一味追寻建筑的功能或名称。当然，一些被普遍关注的建筑，我们或许也会留意一下它的形式，比如澳大利亚的悉尼歌剧院，它独特的造型已经成为视觉欣

赏的经典案例，但这种留意也多为人云亦云，很少是观者自己对形式的真正感知。在没有形式意识的情况下感知艺术作品，即使特定情境会让你产生与日常生活感知不同的感受，但仍没有真正进入艺术感知。

当然也不能一概否定人类对形式感知的自觉意识。比如，我们在对人进行感知时，就比较重视其形式特征——他（她）的长相、身材，甚至还会顾及其装扮。很多女性很注意对自己的修饰，这就是一次很好的形式感知体验，时间长了，就会建立起某些方面的形式敏感。事实上，艺术感知的能力，女性普遍好过男性，这或许与类似的日常形式感知实践有所关联。只是，这样有意识地积累形式感知经验的训练实在是太少了。

二、视觉艺术的形式语言法则

形式语言的法则是构成艺术作品形式的准则，类似于语言学中的语法。视觉艺术感知是对艺术作品形式的认知，如果不了解构成形式的语言，感知活动就只能停留在表面，无法深入。下面将对视觉艺术的形式语言法则进行展开讨论。

首先，艺术语言为什么会形成法则？因为你要"言说"，就必须表达清晰。事情的来龙去脉，先说什么，再说什么，后面是否还有补充……它是一种思维流动的轨迹，服务于创作者的意图表达。任何的艺术语言，都是艺术家找到的一种观看世界的方式。艺术家以自己的方式领会了他看到的世界，其作品形式的呈现必然要采用一种贴合的组织策略，这就派生出了艺术的形式语言法则。也就是说，艺术家有什么样的观看世界的方式，就有其对应的语言规则。例如，文艺复兴时期的艺术家为了从中世纪概念化的造型语言中走出来，宣扬从社会生活中感知到的人文气息，从宗教的神坛上走下来，进入了鲜活的现实，观看的对象与方式发生了改变。他们就是要寻找一种被认为是"真实"的观看，于是，写实的造型、固有色的使用，以及空间的透视等形式语言在探索中诞生了，形成了他们需要的语言法则。想要对文艺复兴

时期的艺术作品进行感知，就必须了解对应的语言规则。

其次，视觉艺术的形式语言法则要去艺术创作的观念中寻找，它是法则形成的前提。印象派破除了古典主义艺术的色彩法则，置换成了新的规则，在对印象派艺术作品进行感知时，就要懂得运用新的语言规则。若我们用西方绘画的语言法则来看中国画，似乎到处是"毛病"，但其实，这是对语言规则的理解混乱而导致的。不同的艺术观念必然对应不同的语言法则，有自己的语言系统与语法，不能混淆。

最后，要以开放的眼光看待新的探索性艺术语言规则，并运用基于艺术史的理性视角去进行判断，既要尊重艺术的普遍性理、法，也要重视对艺术观念变革合理性的审视，这是该语言规则成立的重要前提。此外，还要有历史观念和国际视野，不能局限于个人的认知。

三、视觉艺术形式语言的敏感性

视觉对艺术的感知除了需要必要的知识、感觉经验以及对艺术形式语言规则的了解，最重要的还是感知者对形式语言的敏感，它是艺术语言的规则融入你血液中的一种感觉。这种以经验呈现的能力，或许不像前面讨论的问题那么具体，但它作为一种综合性的素养，是你进行艺术感知最有力的支撑。

对艺术语言的敏感也属于艺术感觉的一部分。我们说一个人的艺术感觉好，其实主要是说他对艺术语言有很好的敏感度，这是一个人对艺术进行感知的优势。但对艺术语言的敏感性又不完全等同于艺术感觉。相对而言，对艺术语言的敏感性更具体，它侧重于形容你对艺术作品形式呈现方式的把控与感觉。如果要具体讨论，大体还是要从造型、色彩、构图三个角度来展开。

造型是艺术形式呈现的核心语言要素，类似文章中的字、词对句子的意义。一句话就是一次表达，如何让人理解这句话呢？字、词要依据一定的规则进行组合，可以是小说叙述性的语句，可以是散文式的表述，也可以是诗

词的语言形式，但都要合乎各自的规矩。句子虽然也是篇章的组成部分，要服从整体篇章的需要进行呈现，但是每一句也有它对应的表达指向。造型也是一样，既要对单个形象进行塑造，也要对整幅作品做整体的塑造。对造型语言的敏感主要体现在对塑造准确性的感觉。各种不同的艺术观念对应着不同的造型理念，其呈现方式也表现出多样性与差异性，这是我们培养艺术语言敏感性的前提。但无论何种造型方式，首先要做到准确，即有效传递你想表达的意图，以最贴切的视觉形式呈现它。写实艺术有其造型的语言规则，对象"形"的准确是其首要原则，形若不准，其他都免谈。这非常类似小说的语言规则。小说的语言就是以"描述性"为主要特征，话都说不清楚，何来故事的生动性？表现性艺术也讲究语言表达的准确性，但这种准确不同于写实艺术的准确，它要与艺术家的情绪相一致，即以最佳的语言塑造来表达他预设的一种情感。凡·高在一幅作品中对一把原本平整而稳定的木椅做了造型上的错位处理，使它呈现出扭曲的感觉，这正是凡·高需要的一种"变形"，只有这样的扭曲才是他情感的真实流露，因此这种扭曲是最"准确"的。抽象艺术也有语言的"准确"法则，无论是康定斯基还是蒙德里安，都有其自成逻辑的造型规则。对形式语言的敏感从造型角度看，就体现在能够将这种塑造的规律理解清晰，并内化为一种经验，它会在你的下次感知中自然被激活。

　　对色彩语言的敏感，在某种程度上与造型语言非常类似，色彩表现也是在追求真实，各种观念下的理解也都是一种"准确"。即使是主观的色彩表达，也与你意图中的主观相一致，哪怕是一种想象的色彩，都以艺术家认为的"真实"呈现出来。当然，这里的有个前提，你的创作不能是一种个人的想当然，你所运用的"规则"要能被同行接受，被观众认同，要符合艺术的基本理、法。印象派发现"条件色"就是因为注意到了环境对固有色的影响，并把自己看到的"真实"用新的规则呈现了出来，一旦这种规则被认可与接受，它就成了一种经验，演变为我们敏感的语言法则。

从日常生活中获得的观察经验较多偏向对固有色的敏感，固有色是具有恒常性的一种客观存在，大多数人认为它是真正的"真实"，但其实，这取决于你以什么样的眼光看世界了。我们在前面反复讨论过，人对世界的认知，不仅是眼睛在观看，更是大脑在运算，大脑中参与运算的信息只有少量来自眼睛的观看，最后的加工处理主要依赖你的前经验和自然演化生成的神经元组织。固有色是眼睛观看的真实对象，条件色就不是眼睛观看的真实了吗？一片绿色的树叶，在白光下，它确实是绿色的，但若把它放在红色光下，它看上去就变成紫色了，如果你要表现的是这种状态的树叶，用绿色就不真实了。大自然千变万化，怎么可能就只有固有色？如果创作者为了表达一种"本真"，认为这就是我看世界的方式，那也可以表现固有色，这就又是另一种真实了。建立色彩语言同样需要先完成观念上面的认同，之后经过不断的观看实践，久而久之自然会产生敏感。

　　对构图的敏感涉及两方面的内容。首先是对作品"形式组织"基本视觉原理的领悟与内化，可以看作是对形式美法则的理解，这是多数视觉艺术作品都会遵守的，也是人类进化过程中逐渐形成的一种共通感。其次是对不同观念下的构图语言规则的了解。这与前面讨论的造型和色彩的相关理论一致。不同的艺术观念在构图上也是有相对应的呈现方式的，但这种观念影响下的构图变化相比造型与色彩要小很多。以绘画为例，画框就是对构图所做的限定，你的所有想法必须在约定的区域内表现，自然就有很多统一的构图形式规则。大家都要遵循"多样统一"的辩证法则，你可以变着花样去创作，但也要遵守某些一致的原则。另外，文化观念对构图的内在意味也有较大的影响。透视就是西方绘画为构图而创造的一种语言方式，我们现在都已接受这种空间处理策略，反而对追求平面化的构图没有了敏感。其实在早期艺术中，平面化的艺术表现方式是一种习惯，人类也曾对它十分敏感，现代艺术要想打破写实艺术的语言方式，在构图上的突破就包括重新走向平面化。比如，马蒂斯在晚年干脆用剪纸的方式进行艺术创作，是完全平面化的呈现。

围绕视觉艺术感觉的建立，我们选择性地讨论了三方面内容，它们彼此也是相互融合与关联的，并共同构成了一种艺术感知中必不可少的能力。其实，一种感觉的生成，总是需要经过综合而长期的实践行为，因此，确定一种"意识"更为重要。只有对那些有意愿去建立视觉艺术感觉的人来说，这里论及的所谓策略与经验才真正有效。

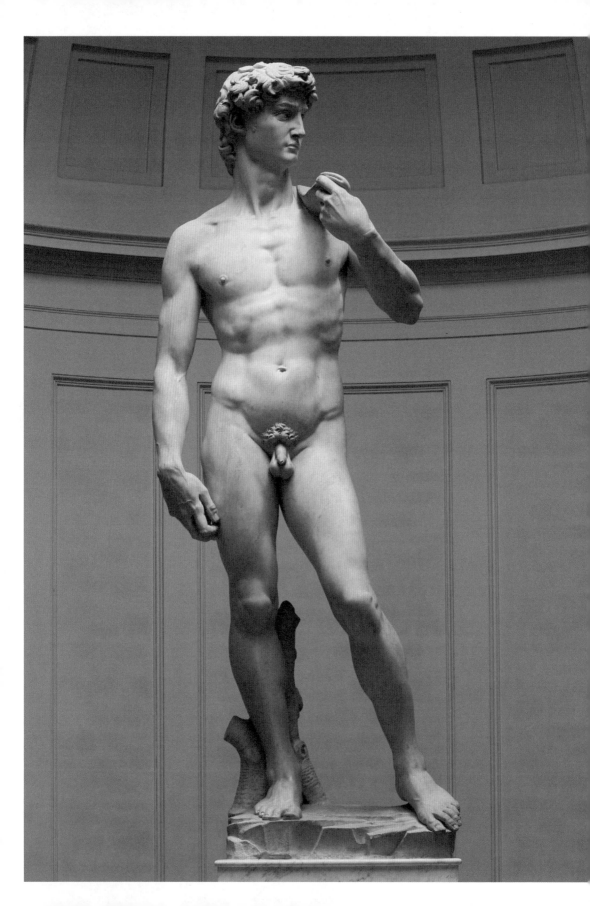

下编 视觉审美

美是形式与观念的复合体,艺术作品是其主要载体。视觉审美是视觉对艺术中"美感"的发现与体验,是艺术感知的过程,指向审美经验的建立。美育的核心目标是提升审美素养,审美经验是其最有效的支撑。视觉审美的价值指向了美育。

第七章 美感与审美

[**本章概要**]

 视觉审美是视觉围绕"美感"与"审美"展开的活动，本章主要讨论这两组核心概念。

 美感是事物的"美"给人的感觉，它既是事物中客观存在的特性，也是审美主体对事物之美的发现与感受。所以，对"美"的认知非常重要。美是人类在发展进化过程中发现并确认的对象，大千世界中普遍存在这一对象，人、社会、自然与宇宙都会呈现出美的特征。美是一种"关系"，是人类发现的以自身为参照所形成的一系列联系，这种关系指向了和谐，这是确认美的特征的出发点。因为"和谐"的目标指向，"美"总是带有美好之意，给人一种愉悦之感。

 美感是一种存在，它具有"美"的形态，同时又是人的一种感觉。由于其所反映"和谐关系"的复杂性，美感呈现出极为丰富的现象与形态，形成了四种类型的美感结构，对此进行细致剖析是展开审美感知的重要前提。

 审美是对"美"的感受、欣赏与判断，呈现为感知行为。审美感知虽然也属于认知活动，但因感知对象的审美属性，表现出其自身的特征与复杂性。审美感知需要围绕美感结构的对应形态展开审美活动，审美技能的混乱运用会造成"误读"。由此可知，审美经验的建立基于审美感知的正确选择，可以通过审美批评予以评估和判断。审美批评虽然利用了"概念"等理性思维，但却是围绕审美感知活动而设定的，它的有效性并不会受其理性特征影响。尤其是在审美教育活动中，审美批评充当了非常重要的角色。

从本章起，将进入视觉审美的讨论话题。视觉审美是凭借人的视觉观感，去寻找具有美感的对象，实现审美判断，从而获得美的感觉体验，积累美感经验。这一行为过程涉及很多与之相关联的对象与问题。本章将首先讨论美感、审美等相关概念，它们是切入视觉审美议题的基础与铺垫。

美感与审美是视觉审美难以回避的核心概念。审美依赖人的感官与心理活动，视觉感官是人类最重要的感觉器官之一，它具有与其他感官相同的感知功能与特征，即对美的感知。同时，视觉感官又具有自身的独特优势，即相较于其他感官，它对美更为敏感。审美关乎对美的认知，对"美"之概念与存在方式的理解是展开审美活动的前提。审美更是对美的一种感知，美可以被感知是因为存在美感，所以美感便成为审美的核心。由此，本章讨论的思路为：首先，"美"是何种对象？它是具体的存在还是理念的称谓？是客观对象的反映还是主观的心理体验？这些是讨论所有关联问题的起点，弄不清楚这些基本问题，本章要讨论的其他问题便无法展开。其次，审美是对美的审视，因而必须感知到美的存在。那么，美感作为美的存在被感知，是一种什么的感觉？它以怎样的方式存在？是感知对象具有的，还是我们的心理感觉？第三，审美是对美的感知，这一过程是如何实现的？如何考察、寻找、体验与感受"美感"，进而对它进行判断，并积累美感经验、展开审美批评，最终完成视觉审美的完整过程？

第一节　对美的认识

我们在第三章中讨论"艺术感知觉"时，曾专门就美的概念进行过细致解读，且较侧重从艺术的视角展开考察，并提出应以"形而下"与"形而上"复合的方式去认知美的概念。以"形而下"视角看艺术中的美，它在艺术形式的形态之中；而以"形而上"的角度去寻找美，它又以观念的

方式隐藏在作品形式的背后。由此，又派生出"外形式"与"内形式"的区别，实际也是对应美的两种存在方式，从而达成了认知上的统一性与相对合理性。当然，这种相对包容的理解也便于对艺术发展流变做整体观照，让美与艺术不相分离，这或是本书整体思路的立足点。另外，本节中提出对美的再认知，是想从人类发展进化的角度，进一步考察为什么会出现美这一概念，它的存在对于人类究竟有何意义，从而与前文的讨论形成互补。

一、美从何来

人类首先是出于生存的需要而展开各种行为，行为过程中便伴随着意识的活动，与动物差异不大。随着行为的复杂化与生存状态的稳定，人类的意识有了更丰富的内容，渐渐与动物拉开了距离。在情感、行为目的实现的效率、行为的意愿以及行为的计划性等方面，人类都明显超越了动物，表现出智慧的特征，大脑也在进化中变得越来越发达。而大脑的进化是基于身体感官的敏捷，或者更准确地说，是它们之间的互动提升了彼此的敏感性与效应。对"美"的感知也在这一过程中悄悄萌发并成形。

最新的神经科学与人类学相结合的研究成果表明，人的进化表征为从生理适应到心理主动的过程。人类为了生存与繁衍，生理需要是第一要义，主要体现为"食"与"色"的满足。首先，为了果腹，人类要接近大自然，在寻找食物的过程中，感官变得更为灵敏，大脑中储存的信息也越来越丰富。虽然接收这些信息更多是生理本能，但当它们便逐渐转化为一种心理意识，人便慢慢有了"自己"的存在感。这种存在感渐渐清晰起来，就形成了主客关系，"自我"的意识随之出现，心理意识也变得越来越强。这时，人类便从纯粹的生理状态走向了生理与心理并存的状态。大自然是人类的感知对象，人与物分离，这样一种"关系"就形成了。"自我"的确认是"美"萌芽的前提，人类对自身及对象有了审视和感知的能力后，面孔之美、身体之美、自然之

美、数理之美……才逐渐出现。[1] 人类对美的追求存在于实践中，伴随着由生存需要到渴望生命延续的转变，进而引发了从生理到心理的对"愉快"的感知与期许。激起这一感觉的对象与行为有相对一致的指向，哲学上把它们称为"美"。美既是事物呈现出来的一种形态，也是心理上的一种感觉，具有主观与客观相统一的特征。

二、美是一种和谐

人类对美的发现与感知，从意识的觉醒逐步走向自觉与期待。人们开始主动追寻这种愉悦，并将它视为一种伴随在生活左右的美好行为。美以一种带有几分神秘的特殊身份延续至今。在这期间，无论是美的客观形态还是主观感知，都随着人类的演进而不断变化。参与其中的，既包括创造美的普通劳作者、专业性工匠与艺术家，也包括思考与研究美的美学家、哲人与思想家，人人都成了美的感知主体、受益人与评判者。自然、社会生活与文化也自觉或不自觉地参与进了美的构建与认知之中，并对应不同的时代、地域而呈现出多姿多彩的美的形态与标准，本来非常简单的一个概念变得复杂起来。

学术界对"美"的认知可以概括为三种主要观点。其一，认为美是一种客观存在，是事物表征出来的独特形态。不管你是否去感知它，它都存在着，感知是一种发现与体验，形式主义美学是其代表。其二，坚持美的主客观统一性，美是事物的客观存在，但只有带着主观目的性去感知，才能激活这种存在，如果主观上没有这个意愿，也可以认为客观上的美是不存在的，或是无法感知的。这是目前多数学者所持的观点。中国传统审美与现象学的认知多有这种倾向，但也存在一些角度与价值观上的差异。其三，美完全是主观的，或者说美的样态完全是主体感知赋予的，它就是一种存在，与他物的存

[1] 参见安简·查特吉：《审美的脑：从演化角度阐释人类对美与艺术的追求》，林旭文译，浙江大学出版社2016年版。

在没有什么差异。这种观点比较复杂，它既表现出理性主义的特征，又包含一些反美学（又称问题美学）的认知。[1] 三种不同观点的形成既与时代、地域、社会文化及观念等的差异有关，也受认识角度与价值定位的影响，呈现出的是美的认知的多元性与复杂性。

换个角度思考，回到人类为什么需要美，它的意义究竟何在的问题上来。或许我们可以通过立足当下，回顾美的历程及其关联的各种现象，廓清认识，让美的概念清晰起来。

美是作为可以带来愉快的对象出现的，它存在于事物之中，可以被清晰感知。美的主要特征是和谐，具体体现为各种关系的和谐，比如物的形式秩序与协调、人与感知对象的友好共处。这些和谐的特征全都在人的身体感官可以接收到的范围内，即通过感知可以体会。从这个角度看，美既因其形态特征而客观存在，又是人可以主观感知的对象。这种客观对象的形态具有形式美的特征，而主观感知体现为获得愉快的心情，产生情感的波动。我们从考古发掘的早期物质遗存中可以清楚感受到单纯、朴实的和谐之美，也可以推演出当时人的感知状态。由此可知，在早期社会，所有人都是美的创造者，也是美的感知者。

专门创造美的艺术家出现之后，美的标准与形态随之发生了变化。艺术家总结既往引起愉悦的事物的特征，予以定格并强化，进而找寻其中的规律用于新的创造。事物的美变得更集中也更丰富，人们感知的能力也得到了提升。朴素的美走向了专门的美，它在艺术家的引导下产生，是一种来源于生活与自然，却又高于它们的美。艺术作品成为引领美的走向的标准。一件被大家称赞的艺术作品，必然具有了美的形态，在对艺术作品的感知中，是作品激活了情感，个人的好恶不会影响作品的审美价值。从这个角度看，艺术

[1] 问题美学由美国学者成中英提出。详见成中英：《美的深处：本体美学》，浙江大学出版社 2011 年版，第 194 页。

的美是一种独立的客观存在，人所做的只是主观地去欣赏。

但是，社会阶层分化后，这一相对统一的对美的认知发生了改变。主观审美开始慢慢渗透进客观对象的创造之中，美的标准由客观变成了主客观兼有。在这种少数人的主观审美偏好影响下，客观美"变形"了，美的共通感遭到了破坏。

在艺术以主动的姿态对美进行表现的阶段，美的标准逐渐定格，它以形态引起人的愉悦，主要依据的是人类演化而形成的共通感。当然，受环境和人的心理等多种因素的影响，这种标准相对具有地域性。这一标准之外的因素，虽然也可能会引起愉悦的情感，但却不单纯是美在起作用了。由此，美就是一种客观存在，以形态呈现。我们感知美是因为对象的形态在大脑中引发了共鸣。在艺术美的引导下，通过不断体验，大脑对美的形态越来越敏感，进而累积了审美感知的经验。如果单纯从审美感知的角度来讲，只有艺术作品呈现出了美的形态，同时，感知者也产生了对这一形态的感觉，双方才能产生共鸣。

当然，艺术创作也会受到社会、文化等各种其他因素的影响，毕竟艺术家也是社会的人，其创作意图并非完全围绕美而展开，这就涉及对美的内涵与外延的认识。首先，从艺术创作本体的角度看，美的塑造仍然是基本出发点。艺术创作者会赋予作品更多超越美之外的体验。其中既包括人生的意义讨论，也涉及对自然与社会进行感知的因素，还有纯粹的情绪表达。这些美之外的因素可以"打包"看成是一种观念，那么，艺术作品就是美与观念的复合。在我们今天对美的认知中，常常把这两者都认为是艺术所表现的内容。美变得更加多样而复杂了。

从感知主体的角度来看，人的感知心理与过去相比也发生了巨大的变化。那种单纯为了愉悦去感知与欣赏美的心态似乎已不复存在。这并非是大脑进化的结果，毕竟艺术的历史与人类的历史相比只是短暂的一瞬间。那么，真正带来变化的是什么呢？知识储备是最大的一个变量，是影响感知的一个

主要因素。此外，现代人凭借对美的感知而获得的经验也比前人丰富、复杂得多，这是社会环境改变带来的经验，并非通过主动审美积累的经验，其有效性与破坏性是并存的。优美的环境会培养你对美的敏感，它是一种有效的经验；而与美相背离的环境又会提供你反面的经验，它会模糊或扰乱你对美的感知。这里所说的"环境"是一个整体概念，包括自然环境、社会环境与文化环境等。

我们今天的知识储备要远远超越前人，这虽然对感知有正反两个方面的影响，但主要还是表现为抑制人的直觉，让感觉变得短暂，以知觉去感知对象，使得感知中感性的比重越来越小，理性主导逐渐成为人们进行认知的常态。知识的所谓正面价值只是在由感知走向判断的过程中起到催化剂的作用，即对感知结果做出反应，激活知识中的概念，使我们具备对感知的表达能力。当然，很多时候，我们在感知过程中更愿意停留在感觉意识的流淌中，而不希望这些意识实现通达。

总结一下，纯粹的美是一种关系，表现出和谐的特征，存在于人类活动的世界之中，以形态的方式呈现。就关系而言，既表现为物与物的关系，也可以是人与物的关系，甚至可以是人与人的关系、人与自然的关系等。就形态而言，它可以是被视觉感知的，也可以是被听觉捕捉的，或者是可以与身体的其他感官产生感应的。社会的发展变化带来了美的内涵的变迁，纯粹的美中又复合了观念的内容，表现出多样性与复杂性。不同时代、不同地域形成的美的标准并不一致。人的感知行为也在这一过程中发生着变化，人们不再一味追求纯粹之美，感知出发点随之复合了更多的因素，或为了纯粹的愉悦，或寻求精神的寄托，或追求认知世界方式的启迪，甚至生存的需要也企图通过感知去满足。这一切均影响着我们对美感的认知，影响着艺术创作与艺术欣赏，并延伸至审美教育。

第二节　美感

　　美是一种关系，指向和谐。那么，这种"和谐关系"如何反映为事物的特性？又以何种方式被感知主体体验？这便引出了"美感"的概念。美感，简单说就是人对美的感觉。客观上说，它是存在于事物中且可以被感知的美；主观来看，它是人可以感觉到的对象，并给人带来愉悦的心理体验。由此可知，美感既是一种存在，具有美的形态，同时也是人的一种感觉。回到我们前面对美的讨论，其实人类早期的美感非常纯粹，无论从主观还是客观去体认都不复杂，只是呈现方式比较多样。"和谐关系"的多种形态造成了美感的丰富性，它可以通过各种途径，以千变万化的方式呈现。你感知到的只是众多呈现美感的事物中的一种，也只是你个人邂逅的一次感知体验。

　　美感的产生是人类对世界的感知从生理走向心理的一种状态，是实践中逐渐形成的特殊心理反应。美感作为人的心理活动，是主体感知中的一种体验。这种体验的实现条件不能离开呈现美感的对象，因为感知是一个过程，离开了对象感觉就会终止。这种体验还表现为复杂的心理过程，情绪、情感、想象、联想、理智等都可能参与其中并有机统一在一起。美感的心理体验指向美好与愉悦，因而也常常生发出一种期待。这种期待不是由某种实用或道德要求引发的，它是对象直接在感知者心中制造出的，具有非功利的特点。美感体验虽然十分具体，但却很难用确定的概念表述出来。我们平时所做的美感判断与评判，是美感输出的带有普遍性的概念，美感本身不受这些概念的约束，只存在于体验者心中，这正是美感的感性特征与微妙之处。

　　美感表现为主客体的一种关系，指向和谐并带来愉悦。它是日常生活与社会实践中存在的人与人、人与物、人与自然、人与生命、人与文化等诸多关系的集合，这些构成了感知主体的前经验。而主体对客观之美的感觉正是由主体的前经验引发的：一方面，主体的生命经验中的美感带来主体心灵上

的价值实现；另一方面，美感是主体自我产生的感觉，是一种本体性约定，指向了个体对自由的寻觅与超越。美感所呈现的"关系"在社会的发展演变过程中变得越来越丰富多样，主体对美感的感知也相应复杂起来。

美感的复杂性为我们理解它带来了困难。为了解决这一难题并更好地破解美感的内涵及形态，我们引入"美感结构"的概念。美感结构是指美被感知的过程中呈现出的不同内涵与样态。能被直观感知的美感是其中的一种。它通常以一种"单纯意义"（即事物形式所呈现的合目的性）被我们所感知，并指向情感产生愉悦的状态。需要强调的是，这种愉悦要回到原点，它是超越功利的一种纯然的美好。如果以"和谐关系"的概念来理解，那便是一种默契，是心灵期待与神往的感应。在这种状态下，人会达到"怡情"的境界。这是第一种美感结构。但人的感情具有复杂性与丰富性，人在感知对象的过程中也会产生不同于怡情的其他需要，比如博大、悲壮、热烈等，它们也是涉及情感关系的体验。这时，美感结构对应着一种新的内涵与样态，第二种美感结构便产生了。这两种美感结构中的美感都是可以从事物形态中直接感知到的，即美能被直接体验的特征。

还有一种美感结构，很难直接感知到，需要通过联想与想象才能捕获其内涵与形态。这种美感结构不是以直接的方式呈现和谐关系，而是需要借助感知者积累的日常生活经验去破解其中隐含的美。它通常存在于音乐、抽象绘画、雕塑等类型的作品中，感知者需要发挥主观的联想与想象，否则很难从作品形态中直观体验到。这也决定了美感事物必须具有能引起联想与想象的形态特征，其形式包含某种象征性符号、母体或可以被解读的寓意等，也可以说是一种相对稳定的文化符号。符号本身或许不能构成和谐关系的内涵与形态，但它通过感知后可以链接出这种内涵与形态，所以拥有这类符号的美感结构被视为第三种类型。

基于这种文化符号的联想功能，第四种美感结构悄然出现，那就是理智参与感知而识认的美，即一种复合了观念的美感。这类美感结构强调哲思，

其存在形态呈现为一种观念的预设，它对传统意义上的纯粹美不再顾及，完全以意义作为感知中心。但是必须强调，既然是一种对美的感知，它首先要由情感来链接，也就是说，形态触动情感仍然是感知的起始行为，理智会参与寻觅意义的过程，但如果完全抽离倚重感觉去体验的情感，感知的性质就偏离了美的前提，美感结构就没有存在的价值了。比如，观念的表达是当代艺术作品最突出的特征，但所要表达的观念需要以可被感知的恰当形态呈现出来，这种形态首先要能触动感知者的情感，进而引起感知者理智的参与，最后才会形成观念的体验。

美感结构的四种类型都有其存在的合理性，它们以不同的内涵与样态给我们的感知提供了多样性与丰富性。不同类型的美感结构需要选择对应的感知方式去体验，否则虽然有美感的事物存在，我们的感知却未必能够捕获，或者虽然有了体验却远离了事先预设的审美目标。

第三节　审美感知

关于审美感知，我们要解决三个问题：第一，认知"审美"是什么，这是审美感知活动展开的前提，表面看审美就是主体对客体美的发现与感知，事实上并非如此简单。第二，围绕审美感知活动进行讨论。审美感知是认知行为中的一种，但因其对象具有美感这一特殊性，审美感知活动变得极为复杂。第三，审美感知的结果是获得审美经验，对经验有效性的评判则是审美批评，所以有必要围绕审美经验与审美批评进行相关讨论。

一、审美

审美，从字面看似乎就是对美的审定或判断。这样理解虽不算错，却忽视了对美的事物存在价值的发掘。美于人类是一种精神的存在，它表征的

"和谐关系"是体验的对象,特别强调过程给人心理带来的影响。如果把审美仅仅看作对结果的寻求,美就没有存在的意义了,审美也变为一种无效的行为。审美是人的心理活动,它主要表现为感性的感知过程,即使理智也参与其中并表现出理性的倾向,但感性总是起主导作用。所以,确切地说,审美是对美感的一种心理体验,"审"的过程是情感参与的感知,感知对象是事物存在的美感。审美的主体是人,审美的对象是事物中的美感,审美过程表现为主客体之间"发生"与"发现"的关系,主体进行审美是审美活动的"发生",客体的美感被捕获是"发现"。[1]

对主体而言,首先必须具备审美意识,这是展开审美活动的前提条件。审美意识是指审美主体在审美活动中表现出来的自觉状态。人类的审美意识是随着对美的发现与感知而逐渐产生的。我们在讨论美的出现时曾提及,人类审美意识的产生与美的发现同步,可将它视为从生理本能逐渐发展为心理主动的过程。人类的审美意识主要表现为以情感为中心的心理活动,故也可以把审美意识看成是产生于情感的一种心理状态。人的情感的丰富性与复杂性决定了审美意识的可变性与标准的多样性。人的审美意识还有其独有的特征,即它不仅取决于个人的心理,还受自然环境、社会与实践方式等多种因素的影响,表现出共性与差异性共存的状态。审美意识特征的共性表现为人类具有相对一致的审美意识,这是由人类相似的生理特征、共同的自然环境与社会环境决定的;而审美意识特征的差异性,则由个体的遗传情况、生活经历、知识修养等不同因素造成。这些共性与差异性特征都会在审美感知的过程中表现出来。

其次,审美主体在具备审美意识之后,还必须显示出一定的审美能力,我们称之为审美经验。审美经验是通过对美的感知与体验而积累的一种特

[1] 成中英认为美是一种关系,并提出美学的三个方向:发生、发现与创造。详见成中英《美的深处:本体美学》,浙江大学出版社 2011 年版,第 26—34 页。

殊能力。根据前面对"感知"概念的讨论，作为生物体的人在进化过程中逐渐具有了感知的本能，这属于一种初浅的经验，更多的经验则依靠后天在感知实践活动中积累并储存在大脑中。当我们进行感知时，它们作为前经验参与感知后半程的转换。但对审美行为来说，仅仅依赖日常感知积累的经验远远不足以去感知对象中的美。审美教育对审美活动的有效性具有无可替代的意义。它以教育的方式指导审美感知者更好地实现审美体验，同时，每个审美过程又是积累审美经验的一次实践。不过，面对美感结构的四种类别，以及同一类别中存在着无数种形态的客观事实，审美经验的建立并非易事，对所有感知者都是极大的挑战。丰富多样的审美教育可以帮助我们不断充实、完善感知经验，让审美实践形成良性循环，从而最大限度地激活审美能力。

审美的发生不仅需要主体持有审美意识与审美经验，客体作为感知对象也必须具备可供发掘的美感。那么，客体的美如何被感知？美是一种关系，是人类感知到的和谐关系，存在于人与人、物、自然、社会、文化等相互影响的联系之中，体验到这种关系，客体的美就被发现了。这种关系所具有的某种特征复合在事物的形态之中，表现为一种秩序的倾向性，并给感知主体带来和谐与愉悦之感。自然事物拥有这种美感特征，人造物也凭借相似的特征呈现美感，职业艺术家更是围绕该特征去创造具有美感的艺术品。由此，不同类别的客体就都有了美感。

客体的美感特征，也因人类情感的复杂性与丰富性发生着变化，从而形成美感内涵与形态的多样性，也就是上文归纳出的美感结构的四种类型。审美活动的展开就是审美主体面对这四种美感结构下的美感，有对应性地，有差异、有选择地进行感知，去体会美感世界的丰富性与多样性。

二、审美感知

审美感知作为一种感知行为，同样也是由感官接收信号刺激，然后输送

给大脑，最终转换为一种反应，给出感知结果。但是，审美感知是对事物美感的捕捉，美感的特殊性使得审美感知又有别于普通的感知而显示出自身的特点。

首先，审美感知是情感全程参与的一种感知，它需要借助感觉经验去选择觉性感知的通道展开感知活动。保证情感全程参与的前提条件是概念不能被激活，要让感觉在过程中驻留。其次，由于情感的参与，审美感知表现出个性化的特征。审美感知是个人对美感对象的心理认知过程，虽然美感是事物中客观存在的，但这种存在是隐形的，需要感知主体去发掘。个人情感因素是破解美感的支撑力量，感知主体要投入真情实感，并且具备相关的前经验。这里的前经验，既是一种先导性能力，即已经转化为一种知觉的既往感知中对此类美感体验后反应；也是指那些有情感参与的发掘美感的经验。再次，审美感知作为一种特殊的心理活动，还表现为感知的主观化。感知者要主观调整与感知对象的距离，其目的一是便于整体观照，美感通常都是以微妙的方式融合在形态整体之中，这种整体意识非常必要；二是距离的设定让对象具有模糊感，这种模糊是一种远离概念的策略，过于清晰的注视难免使感知主体陷入理智的判断，从而终止了感觉的状态。感知的主观化还表现为移情行为，即将感知主体的情感移入感知对象，从而激活感知对象美感中包含的情感因素，让对象中的隐形情感通过"移情"显露出来，以便于感知。其实，审美感知的情感性、个性化与主观化特征是相互支撑的，都服务于围绕美感的心理体验而展开的活动。

根据美感结构的四种类型，审美感知还对应着不同的感知状态与方式。有的美感结构中的美感，通过直接的感知就可以体验到，比如偏重形态本身呈现美感的对象；但有的美感结构就必须依赖联想与想象才能实现美感体验，如音乐呈现的旋律与抽象的绘画形式；还有的美感结构必须通过"理智"的参与才能实现审美感知，比如一些象征性的、观念性的对象，除非对它们展开进一步诠释，否则其中的美感很难被发现。

三、审美经验与审美批评

审美感知既是主体的审美体验，也是建立审美经验的实践过程。某种意义上说，审美体验发生在感知过程中，感知者从过程中获得审美带来的愉悦感。而审美经验的建立则依赖审美感知的结果，它综合了审美心理在感知过程中的复杂变化，最终汇集并转化为一种能力，作为前经验储备起来，为下一次审美感知提供帮助。我们在第三章曾详细讨论过审美经验及其对艺术感觉与生活美学化带来的积极意义，强调了审美经验的建立主要依赖对艺术作品的感知。这里重提审美经验，首先是想强调艺术感知是审美经验建立最直接的渠道，作为一种经验，它产生于审美感知活动，并且需要通过长期实践才能逐渐形成一种技能。审美经验中复合了很多不可设定的因素，具有变化的动态性，会因感知者自身的审美意识与综合素养而发生改变。由此，为了建立审美经验，个体应该锁定一种适合自身的清晰取向，培养触类旁通的综合与提升能力，这是最有效也最科学的一种策略。此外，重提审美经验也是为了链接审美批评，或者说建立审美经验的效果检验机制，审美批评能起到较好的评估作用。

我们一般都将审美经验的获取作为审美感知活动的终点，因为感知的目标就是体验感知过程与建立审美经验。其实，完整地看审美感知活动，真正的终点并不是经验的建立，而是审美批评。审美经验的建立只是审美感知活动形式的结束，并不代表全部活动的终止。因为人作为感知主体，不仅有情感，还有思想与观念，感知过程中形成的感受会自然而然地延伸至思维认知，哪怕没有口头或书面的表达，心理上也会给予判断与评价，这就是审美批评活动。

审美批评对于审美教育的意义一直存在争议。普遍观点认为，感觉是一种心理活动，不能表达，否则就不真实了；并且，感觉的微妙也难以用语言表达。这种观点不能说一点道理没有，但我们更应冷静地看待审美感知行为，客观地评价审美批评的价值及其对审美教育的意义。确实，审美批评是一种

理性行为，它与具有感性特征的审美感知完全是两种思维方式。但我们应该清楚的是，审美批评是基于感性体验并围绕审美经验而展开的理性表达，它不仅直接链接审美经验并延伸至感知过程，更重要的是，审美批评是对审美感知效果的一种评判，它反过来也可以促进审美感知选择的有效性，有助于感知方法与过程的反思和调整。

审美批评确实要借助概念进行表述，那么，这是否与我们一再强调的感知中应避免概念参与相矛盾呢？概念通常被认为是用来进行分析的，它链接知识，属于抽象思维，与实践尤其是感知中的感性活动相去甚远，甚至会对其产生负面影响。事实上，在人们的日常生活与工作中，概念确实更多体现出一种抽象的特征，它像符号一样标识着事物，概念与概念关联构成了知识的逻辑理性。正是这种特征使得概念成了审美感知中需要尽可能避让的干扰因素。然而，我们今天生活的世界，几乎所有对象都是由实实在在的概念构成，离开了概念，人类对世界的认知将无法实现。若我们静下心来仔细考察概念的真实组成就会发现，它其实是一个内含丰富的对象集群，其主要功能是标识事物的抽象定义。在这些抽象定义中，仍然存在指向性与范围大小的差异性，这恰是概念可供审美批评利用的部分。从指向性看，审美感知过程中会涉及与概念关联的一系列指认：对象存在的状态、形态与形式、形式语言中元素的关系、表现的内容、内容与情感的联系等；审美感知中的专业术语运用、情感体验中内心感受的自语；审美感知的技能、交流与表达……这些都需要概念的参与。但在这里，运用概念是为了感知更好地展开，与知性感知中的概念参与完全不是一回事，应该清晰区分。从概念的范围性特征看，概念的抽象定义可以呈现出范围大小的选择性变化。举例来说，一件事物，它有一个概念的名称，这是对整个事物的指认，这个概念就是给它贴的标签，从此它不会再与其他事物混淆；但事物的内部组成仍然要以概念去辨识，这个组成可以无限细分。概念整体指认与细分的特点，与审美活动中对事物形态从整体到局部再到整体的感知过程极为相似，并没有本质区别。由

此可知，审美批评中运用概念与审美感知活动中避免其干扰并不矛盾。我们在前面章节曾预设了图像模式来代替概念参与视觉感知过程，就是为了避免使用中的认知混淆，道理正与刚才的分析结论一致。

审美批评是审美感知中不可分割的环节，尤其是在审美教育活动中。审美批评不仅有助于提高教学过程中的合理性，同时还起到了对教学效果进行评价的作用。前者表现为一种"探索式批评"，在审美教育过程中，审美批评借助描述、分析、特征识别和解释等方式，去发现审美对象中具有审美价值的，值得欣赏、观照、思考与赞美的形象；后者则侧重"评价式批评"，类似某种终端性活动，带有评判的特征，既要有批评的结论，还要有支撑的理由，甚至需要批评者重新回到感知的现场去验证所给出的结论的合理性、理由的充分度，这又与"探索式批评"形成了互动。[1]

[1]"探索式审美批评"与"评价式审美批评"由美国美术教育家拉尔夫·史密斯提出，详见拉尔夫·史密斯：《艺术感觉与美育》，滕守尧译，四川人民出版社1998年版，第73页。

第八章 视觉审美

第八章 | 视觉审美

[**本章概要**]

视觉审美即通过视觉实现对事物美感的发现与体验。视觉审美通过对形式的感知，获得相应的视觉经验，再依据美感存在的类型去破解审美对象。图像模式、美感结构、预存图式等都是发现视觉对象中美感的重要线索，厘清它们在审美感知中各自承担的角色，视觉审美的展开才能真正有效。视觉审美的终极目标是建立视觉审美经验，这就要求审美主体能够选择恰当的途径与方法。本章将围绕以上问题逐一展开讨论。

有了上一章对美感与审美及相关问题的讨论，本章正式进入视觉审美的话题。本书所设定的"艺术感知与视觉审美"论题，出发点是要将艺术感知与视觉审美进行链接。艺术感知的目的虽然不全是为了审美，但其核心指向却是审美；另一方面，视觉审美的实现必须依赖艺术感知的支撑，离开了艺术感知，视觉审美将很难获得理想的效果。

那么，如何有效结合艺术感知来实现视觉审美呢？首先，要利用视觉可以对形式进行感知的原理去寻找艺术形式中的美感对象，这便引出了"图像模式"的概念，它可以被视为感知过程中的一种图式，其作用是帮助感觉排除概念的干扰而长久驻留。其次，艺术形式中的美感的提取要依赖前经验对形式语言的敏感，并借助美感结构去破解美的存在方式，这是审美活动展开的必要条件。最后，还需要围绕视觉审美经验的建立展开讨论，这是视觉审美最终的目标指向。

第一节　图像模式，视觉审美的前经验

　　视觉审美是视觉感知活动的一种形式，只是感知对象有特殊的设定——具有美感的事物，这决定了视觉审美的感知一定指向觉性感知，感觉必须全程参与。但是，我们在第四章"视觉对形式的感知"部分和上一章围绕审美批评进行的讨论中，均提及了概念在感知中的特殊身份。事实上，概念是一把双刃剑，利用好不仅可以帮助感觉驻留，而且还有益于感知过程精准化；用不好，它便会引出知觉，让感知进入知性感知的通道，让感觉无法参与感知的后半程。"概念"身份的特殊性可能会让视觉感知失去把控和主动性。为了调和这种矛盾，视觉认知在不断实践中找到了一个可以替代概念的新角色——图像模式。它既有概念的身份特点，即呈现为一种相对固化的图式；又不同于概念的符号化和抽象化，显示出感性的形象特征。图像模式的存在无疑为形式的视觉感知提供了便利。对于视觉审美，图像模式的存在则显得更为重要，因为视觉审美的对象除了具有以形式呈现的共性，还复合着美感因素，必须保证感觉在审美过程中处于完全激活状态，否则美感容易被忽略，审美的价值也就无法实现了。图像模式正是出于避免形式感知中概念缠绕的目的而生成的优质替代物。

　　图像模式作为一种视觉经验在形式的视觉感知中普遍存在，属于心理学理论中的"前见"（前经验）。不管你要感知的对象是什么，只要有过类似的观感，智慧的大脑中都可以找到曾经留下的印记——前经验，而此次感知的经验也会成为下一次感知的"参与者"。

　　对形式感知而言，图像模式就是一种在感知过程中积累起来的特定模式。我们在前面的章节中曾讨论过感觉经验对感知的意义，眼睛在接收到对象给予的光反射后，直接投射在视网膜上，呈现为零散的成像单元。因为这种投射基于中央凹区不断地扫视，故这些单元呈现出线条、轮廓、图底关系、色彩、空间、运动等方面的特征。之后，大脑再基于这些成像单元与储

存的经验进行运算，给出感知的完整信息。形式感知依赖的经验一定与形态有关，可以将这些关于形态的经验看作一种图像，即属于视觉感知前经验的图像模式。

有心理学家将这种图像模式称之为"典型表征"，并通过实验予以了佐证。他在一次艺术认知课上，要求学生们每人画一组"茶杯与杯托"，实验结果显示，绝大多数学生画出了茶杯与杯托的"原型"。虽然每个人所见的茶杯与杯托不尽一致，看的角度也千差万别，但他们却选择了几乎同一个视角来描绘。他解释说："在人的一生中，个体对一般事物的经验都存储在了永久记忆中——不是以单一的事例，而是以某种条目组织于一个中心主题周围。我们每个人都见过无数种茶杯与茶托，但我们并没有全部将其储存于记忆中。我们只存储了一些个别；更为重要的是，我们在此构建了这一类事物的一般印象，一种总的模型，每一个新的条目都可与之匹配。通过迅速地与某一类别的'理想化'形象进行对比匹配，继而在诸多不同事物（如茶杯与茶托）中识别并归入该类别。"[1]这种"总的模型"就是"典型表征"，也就是我们说的图像模式。

图像模式在形式感知中的重要性，与前面章节中讨论的概念在形式感知中的负面影响不无关系。如果形式认知过程中缺失了图像模式，心智支撑的视觉判断就会无阻挡地进入概念的范畴。生活中常常会发生"视而不见"的现象，就是因为人们只是在用概念生成的知识去认知对象。没有接受过正规艺术教育的人对写实艺术中的形象颇多偏爱，也是因为这些形象更易与现实物（概念）进行比对。第一次面对抽象绘画的时候，你会不知所措，甚至大脑处于一种空白状态，是因为之前的概念不再发生效应，而图像模式又没有建立起来。由此可知，要想激活形式知觉，学会储存图像模式尤为重要。并且，基于大千世界万物形态的复杂性，为了有利于视觉对形式的感知，图像

[1] 罗伯特·索尔索：《认知与视觉艺术》，周丰译，河南大学出版社2019年版，第214页。

模式的建立既需要样态的丰富性，也需要量的累积，只有这样才能让这种特殊的"前见"成为感知最好的"帮手"。举例来说，如果你临习过《芥子园画谱》，那么观看山水画作品时，画谱中归纳的树法、石法、水法等都将成为你存储的图像模式，协助你的大脑对这幅作品进行运算，而你之前看过的经典山水画也是你大脑储备的图像模式，会一并作为前经验参与这一运算。虽然这两种图像模式存在差异，但性质上属于一类，对大脑运算的参与都是有效的。

需要强调的是，在形式感知中，图像模式与语言学中的概念只是在形式上存在程度差异而已。概念服务于形式的视觉认知，运用的是符号，即事物整体的形式指认。中国的语言文字就是起源于图绘，文字符号也是一种绘画形式，只不过这个绘画形象由于过小而符号化了。另一方面，图像模式也可以看作一种特殊的概念，即专门为了避免知识概念混淆形式感知而设定的对象，它的本质特征就是要尽可能远离语言学的语义释读。从视觉角度看，图像模式是具有形态特征的可视对象。

那么如何建立图像模式呢？首先，前经验所要建立的模式一定是图像化的，它可以是图式、图样等。图式由前文提到的形式认知的单元构成，涉及轮廓、线条、图底关系、方向、色彩、运动等要素及其组构形式。需要注意的是，在视觉感知过程中，这些基本图式并非事物的视觉复制品，而是以模式化的方式呈现视觉与事物关联。这就引出了建构图像模式的第二条原则：承载这些图式的形象要尽可能显示事物的形式特征。举例来说，我们对一个人的视觉记忆，并不是将这个人以"快照"的形式收揽在大脑中，而是将其显著的、有意义的特征以抽象表征的形式储存进记忆库中。这类似漫画家对角色形象特征的夸张，我们储备的图像模式就近似这一帧帧特征鲜明的画面。最后，这些存入记忆库中的图像模式还要符合普遍性原则，以便感知者联想起所有相关的形象。

建立图像模式除了应遵循以上三条原则，还有一个比较复杂的问题需要

思考，即图像模式是否必然具有客观的图式？对形式进行视觉感知不同于语言学运用符号及符号的语义直接做判断，虽然语言认知也会关涉语境问题，但视觉对对象的感知以及从中获得的意义要更为复杂。设定图像模式作为中间媒介，正是为了让判断获得推进的动力而直指答案。但很多情况下，图像模式并非客观存在，或是无从构建，这时图像模式便成了虚拟的形象，即一种特殊的感知对象——我们称为直觉对象或第六感觉对象。举例来说，射击运动员除了需要训练有素的眼力与操控设备的熟练技巧，其实每一颗子弹的发射，都有"魔力"的参与——感觉。这或许就是图像模式带来的一种心理反应。有人会立刻想到庄子"庖丁解牛"的故事，庖丁借助"道"的力量，达到了游刃有余的境界。这里"道"所指向的能力，正是因训练有素而激活了的图像模式参与感知所呈现出的神奇状态。

厘清图像模式在形式感知中的媒介价值之后，再回到视觉审美中观察图像模式拓展的意义就一目了然了。图像模式存在于形式感知中，替代了概念的作用，同时保留了图像的感性特征。接下来，从形式到美感形式的角色转换，图像模式只需要复合美感成分，便满足了视觉审美感知的需要。也就是说，在视觉审美感知中，图像模式是具有美感的中介物，应该作为重要的前经验储备起来，以服务于视觉审美活动的需要。视觉审美实践所储备的审美经验，如果从形态上去直观理解，其实就是由图像模式构建的，而其中的元素及组成方式符合形式美特征。总之，视觉审美同样要重视图像模式的媒介价值，尽可能丰富它的储备，让审美的前经验在视觉审美感知中彻底激活。

第二节　视觉中的美感

视觉对美感事物的感知基于视觉器官的观看功能而展开，是感知主体借助视觉这一纽带引起心理反应，从而获得美感体验。我们把这种特殊的视觉

感知称为视觉审美。视觉中的美感就是通过视觉审美而感知到的对象的美感。根据感知的基本原理，视觉审美也需要依赖视觉经验，即视觉通过美感事物而积累的经验，可以称之为视觉美感经验。

视觉可感知的对象非常丰富，但还是倾向于选择那些具有形式的事物。视觉审美主要是从对象的形式中去发现美感，进而展开体验。基于这一前提，视觉审美需要承担两重任务：其一，是对形式的感知；其二，是从感知的形式中发现美感。视觉中美感的存在状态非常丰富，自然美、社会美、艺术美等都可以通过视觉去感知，但若想要建立有效的前经验，还是要依赖对艺术作品中美感的体验，所以艺术感知与视觉审美密不可分。

一、视觉对美感的发现

视觉对美感的发现要通过艺术形式的感知来实现的，这是我们预设的观点。那么，如何去发现艺术形式中的美感呢？上文提出的图像模式是为了确保感觉在形式感知中驻留，疏通觉性感知的通道。它为发现美感提供了便利，因为美感直接链接情感，只能凭借感觉去捕捉。艺术形式的美感并非孤立存在，它复合在形式整体之中，发现美感要依赖对形式语言的敏感，它能帮助我们从形式中剥离出被称为美感的对象。

对艺术形式的视觉感知，我们在前面章节中已经进行过讨论。首先，要积累感觉经验、知识经验与艺术经验，三者相互交融，缺一不可；其次，要分清形式的内外特征，既要分别进行感知，又要综合把控；再次，是对形式语言规则的了解，要养成对艺术形式的视觉敏感。在这些讨论中，并没有单独预设美感的存在，故较多笼统的归纳。如果我们调整视角，同时关注艺术作品形式中的美感因素，那么，应该附加哪些条件才能达到预期效果呢？英国美术史家贡布里希在研究西方写实绘画时曾提出过"预存图式"概念，[1]

[1] 详见 E. H. 贡布里希：《艺术与错觉：图画再现的心理学研究》，林夕、李本正、范景中译，湖南科学技术出版社 1999 年版。

这里可以借用一下，或是一个不错的策略。

　　人们在视觉感知中不断积累前经验，除了感觉、知识与艺术这三类相对笼统的经验，感知者还会在感知过程中下意识储备大量以"图式"形式存在的经验，它们就是所谓的预存图式。预存图式可以来自自然、社会、艺术等各种渠道。贡布里希所说的预存图式更多是指艺术图像被观看之后留存的图式记忆，我们的借用要进行适当的变通与限定。在视觉审美感知概念下，可以对这种预存图式进行有效规约，让它链接审美，变为审美预存图式。这样，在视觉审美感知中，这种以前经验存在的预存图式便成为发现或引出美感的有效媒介。其实，这也是审美感知中十分寻常的一种现象。我们都知道，要想提高视觉审美感知力，必须不断参与审美感知实践，其收获除了过程中的审美体验便是审美经验的累积，审美经验的"形而下"存在就是含有美感因素的预存图式。在视觉对美感的发现过程中，这类特殊的预存图式非常重要，它们不是一种理念上的经验，而是以图式的客观方式直接进入感知过程，激活感觉对美感的捕捉。

　　这种带有美感的预存图式在艺术领域被普遍运用。比如，理解艺术作品的形式语言时，分析与归纳的过程通常都要借助预存图式才能实现。造型、构图和透视这些构成画面的语言其实都有其对应的图式，这些图式有助于我们更好地领会画面语言的规则。创作者需要在训练中有意储备这类图式，使之成为有效的前经验，以便使自己的作品更好地呈现出美感特征。

　　当然，艺术中的美感并非如此简单，仅仅依赖纯粹的形式美因素并不能处理视觉审美感知中遇到的所有美感对象。因此，我们还必须了解美感结构的类型，找到贴合的解决策略，从而破解所有包含美感的对象。这些在对美感结构的四种类型进行分析时曾细致讨论过，此不赘述。

　　视觉审美对象的形态并非完全是二维的。虽然我们上面讨论的预存图式似乎更符合"平面型"对象，但其实，预存图式中的图式是一种泛指，它同样也适合三维等其他空间形态。只要具有美感的形态转化为前经验，无论是

何种空间存在方式，都会给视觉审美带来积极意义。以此为基础，我们再来讨论视觉对空间的感知。

视觉对形式的感知是从"空间"进入的，事物呈现的空间形态是视觉感知的主要对象。人类受"感受阈限"的限定，视觉能感知的空间形态主要是二维和三维的空间。此外，因光波长度不同而形成的观看中的色彩变化构成了色彩的空间感知。视觉对空间的感知还表现为视觉对空间关系的觉悟，这是视觉认知有效的重要前提。单个事物可借助轮廓加以区分，在对轮廓的感知中会形成关系的意识，这是实践带来的感知经验，延伸理解就是空间感知的确定。对于人的行为，空间的确认非常重要，它不仅让事物之间呈现出关系，更重要的是明确了自我的存在。感知者作为参与关系的独立个体，让对象处于了与自身互动的一种关系空间中。视觉的有效性依赖视觉经验的建立，它需要通过对空间关系的实践与体验而实现，并伴随着人的日常生活与其他目的性行为，还会受到社会环境中的各种因素的影响。一般而言，人的视觉经验只有很少一部分来自生物体的自然演化。地域文化本属于外在的环境影响因素，但更多时候却类似一种"遗传"而来的共同心理特征，根深蒂固地存在于特定民众的心中，因而也成为视觉经验中的原发成分。当然，视觉经验更多还是来自后天的社会实践，受社会环境因素影响很大。无论是自然现象、社会实践还是艺术文化，都会受到地域、时代等环境性因素的影响，在视觉经验建立的过程中都会清晰地留下印记。视觉审美正是基于以上空间概念而从事物中发现美感，实现审美感知。

二、视觉中的美感

依据前面分析的视觉感知特点，视觉对关系的认知在审美感知中就是对具有美感的关系的体验，这种美感关系存在于特定的二维、三维以及色彩空间之中。也就是说，感知对象形态所呈现的特定空间中形成的美感结构是视觉审美的主要对象，也是建立视觉美感经验的出发点。

首先，我们来看视觉对二维美感对象的感知。客观现实中二维空间虽然普遍存在，但受三维空间的影响，人类对独立形态的二维对象的感知是不敏感的。由于二维图像通常不具有完整性，如果没有感知者的主观参与，它们很容易被视觉忽略。所以，对二维美感对象的捕捉相对比较困难。也正因如此，二维空间中美感的形成更多依赖人的设计，绘画正是基于这种二维美感的认知需要而创造的视觉审美对象。

人类学与史前考古学对二维图像的原初形成研究，还属于探索性臆测：它或是受影子的启示，或是先人在相对具有平面性的载体上观看到了二维的图景，如水面、大地、岩石等。人类早期的图绘行为虽然偏于二维的表现，但更多还是为了便利，当然也与人类演化过程中最先出现的是对轮廓与线条的关注有关。在不追求现实、准确的前提下，二维图像中的形式的符号性呈现相对较为容易。这非常类似儿童的简笔画，呈现出整体而概念化的特征。概念是一种指代，表现事物或意义。二维图像所呈现的美感也是在构建一种和谐关系，只不过它不再是纯粹现实之物的关系，而是经过转化的视觉元素之间的形式关系，即之前讨论过的格式塔形式。拓展来看，它主要表现的是人与物的关系，这里的物既可以是单个的具体事物，也可以指天、地、自然之大物，还可以是物与物或人与物的关系。这种和谐关系能够带来愉悦，所以具有美感。

相对而言，设计学在对二维美感的把控上表现得更直接。不同于绘画这种形式语言，涉及的因素较为复杂，二维设计作品的主要定位就是呈现视觉美感，这表现在广告、书籍装帧、包装设计、展示设计、信息设计等很多领域。

围绕美感呈现，绘画在演进过程中逐步形成建构性形式语言，但其核心仍然是对和谐关系的表现。绘画语言的复杂性，既表现在要将三维的现实世界向二维的平面性媒介转换，也体现为要在二维画面中运用艺术形象给人以真实的感受和体验。同时，和谐关系所带来的美感也要依赖绘画语言实现。所以，绘画语言的建立必须形成规则，否则何以驾驭如此复杂的要求？绘画

呈现的美感是伴随对形式语言的体验而获得的，其中，对转换中的空间逻辑的理解是视觉审美活动展开的前提。此外，训练有素的视觉审美经验也是展开绘画审美必不可少的素养。

其次，是视觉对三维美感对象的感知。视觉对三维美感对象的感知比较复杂，因为我们就生活在一个三维的世界之中。尤其是随着知识的累积，人类对三维对象的认知多依赖概念的指认，很少激活视觉对形态的感知，这严重地影响着视觉审美的体验。另一方面，三维对象最初带给我们的美感多产生于现实事物的和谐关系之中，这种获取整体印象的感知模式被逐渐固化，它更接近依赖概念的认知，模糊并远离了视觉经验的建立。在对三维美感对象进行感知时，要先建立确定的视觉经验，形成一种自主意识行为。

生活中的"留意"是最利于实现视觉对三维美感的体验的。我们生活的环境中处处都有美感的存在。自然景观便是具有三维美感的对象，山山水水、花草鸟虫，都带有美感因素，我们是否会有意识地去感知？经过设计的三维对象，更是被"安放"在环境中的每个角落，从城市规划与乡村建设、公共空间与景观设计，到建筑物的造型、居家环境的装饰，以及家具、服装、各种工艺摆件……它们都以三维的形态存在生活环境中，重要的是你是否能有意识地用视觉感知的方式去寻找美感的存在。为什么生活在同一个环境中的人，视觉审美经验差异却非常大，核心问题是并不是每一个人都会有意识地去提升视觉对美的感知力。这里的"意识"是指你要能从视觉审美的角度去审视这些对象，而不是以概念去识别它。这是一种视角的选择，也是问题的关键所在。

此外，我们生活的环境中的美感对象又是良莠不齐的，美感与非美感的因素常常掺杂在一起。若没有训练中得来的视觉经验，你不仅无法通过便捷的途径获得审美感知，反而会被混淆判断。事实上，我们所处的环境中处处都是干扰视觉审美经验提升的因素，它们甚至可能是一种反向的诱导。就像很多街景中的门脸，要么整齐划一，要么随意标识，既没有考虑到设计对象

本身的视觉美感，也没有顾及其与周围环境的协调性。类似门脸这样被一再诟病的审美对象还有很多，如城市雕塑等。如果视觉经验长期在这样的环境中被熏陶而建立起来，没有正面、积极、有效的审美引导，那我们就会离理想的视觉审美目标越来越远。

除了环境的影响，视觉对三维美感的体验更多来自于对纯艺术作品的欣赏。艺术作品是艺术家依据美感经验进行的创造，是美感最为集中与典型的视觉感知对象。当然，艺术作品也存在差异性，取法乎上仍然是审美体验要预设的准则。

再次，是视觉对色彩美感的感知。事实上，前两类美感对象中也包含着色彩的因素，色彩美感的视觉体验并非单独存在，而是多糅合在二维或三维对象的感知过程中。只要具备了足够的色彩审美经验，无论是在二维对象还是三维事物的审美感知中，都会获得色彩审美的体验，并积累到更多的色彩视觉审美经验。

大自然是色彩最丰富的感知对象，但我们往往会在丰富中失去审美的敏感。因为交融在景色中的色彩并不会有意去呈现美感关系，它只能激活你对颜色的感觉，而这种感觉并非审美意义上的色彩感觉。所以，只有依靠对色彩基本原理的理解，以及对艺术作品的色彩审美经验的累积，才能在自然中发现色彩之美。

与二维和三维空间事物的美感相比，色彩美感的规律性更为明显，所以审美经验的积累也相对较容易。在绘画的色彩教学中，经常会出现一种情况，明明你在用颜料绘制对象，老师却总说你的画面没有"色彩"。这是因为你刻画的只是对象的素描关系，而非色彩关系。色彩的美感并非单一颜色所能表现的，而是需要不同色彩之间色相、明度、纯度等的配合与对比，从而形成一种具有美的节奏，它是关系带来的一种趣味与情调。这也提示我们，在对色彩的感知中，不可让感觉跟着色彩依附的二维或三维对象走，因为这会让色彩审美感觉难以激活，视觉经验无法建立。

视觉中的美感正是从这些空间与色彩审美对象中获得的心理体验，它取决于你的主观意识。如果事物中充满着视觉可感知的美感，但你视而不见，全凭知识去认知它，那只能说你的视觉中没有美感意识。所以从这个意义上说，审美感知是在主客观共同作用下实现的，离开了任何一方，视觉中都不会出现美。

第三节　视觉审美经验

视觉审美的终极目标是视觉美感经验的建立。经过前面的讨论已经非常清晰，视觉审美依赖经验，而这种经验是一种对美的敏感，它需要通过有效的实践方可建立。那么，视觉审美经验究竟包括哪些内容？如果说美感体现为一种和谐关系，视觉审美经验需要包括哪些内容才能与这种关系产生共鸣？视觉审美经验的建立是否有特定的途径？是否存在更为有效的方法？

一、视觉审美经验的构成

由于视觉审美对象的丰富性与复杂性，视觉审美经验也十分多样。人类对事物与现象的感知，很大程度上是依赖视觉。在大量的感知活动中，我们很难在建立视觉经验的同时处理好美与不美的界限。另外，随着人类知识储备的不断增加，感知行为对知识的依赖也越来越突出，人们开始担忧这种趋势会造成人类感觉的枯竭。如果这样，视觉审美也势必在感觉的流失中"变形"，这同样会导致视觉审美经验成分的混杂性。因此，分析视觉审美经验的构成既要秉持理想的设定，又需尊重客观事实，力求获得最接近真实的答案。

视觉审美经验是围绕美感建立的经验，美感性质是决定其组成成分的核心要素。前面我们曾讨论过"美"与"美感"的概念、内涵以及"美感结构"

等相关话题，视觉审美经验的破解也与这些相关联。

首先，从美与美感的纯粹性角度考虑视觉审美经验，它是通过对呈现和谐关系的美进行感知而建立的经验，其成分非常单纯，即人类与自然接触并发生各种关系后产生的一种愉悦感。视觉审美经验是对这种愉悦的发现、感知与体验。当然，如同我们在讨论美感结构时提及的，人的情感具有丰富性与复杂性，愉悦是人类的一种普遍诉求。除此以外，呈现其他和谐关系的情感也是美感的存在形态，比如悲壮、崇高、博大等，它们都是可以被体验的美感，是视觉审美经验的一种组成成分。

其次，有一些社会衍生的"关系"，也有"美"的指向。视觉感知的对象并不完全表现为直接的和谐关系，有时也会将这种关系延伸出去，以一种隐晦的形态呈现，其中最突出的就是对"真"与"善"的表达。表面上看，它们都不是美感，但在社会发展中，真与善却是维系"关系"至关重要的因素。某种意义上说，真和善比和谐更为直接与重要，而且它们也是构建和谐关系的前提。于是，人们所追求的愉悦的情感自然而然地与真和善彼此交融，扩大了美感内容的范围，丰富了视觉审美经验的组成成分。很多美学家并不主张将真与善混淆在美之中，但其实，从美感结构的角度来看，这也不算是混淆，只是在美的成分中加入了真与善的因素，并不是说事物仅仅存在真或善就会被指认为美的事物。即使是完全从真或善出发的"关系"发现，那也是对美的一种追求，其中必然含有美的成分，只是没有前面说的那么纯粹而已。这里需要强调的是，美感事物是通过主观感知去体验的，而主观感知完全可以从真与善中直接获得美感，这是一种心理映照，在社会环境影响下，人对美的体验所发生的变化正是这一现象的清晰反映。

视觉审美经验对社会衍生的"美"的体验，有时需要理智的参与，这也是实现由真与善到美的迁移的前提条件。感知者要能理智地将社会衍生的"关系"与美对应的关系进行比照。举例来说，电影中的人物依据其外表的特征或许可以得出一个审美判断——这是一位长相并不美的人。但随着故事

情节的推进，他的行为表现出了更多真或善的因素，并感动了观众。这时，人物形象也在你的感觉中正悄悄发生着变化，外表形态复合了真与善的成分，变得具有美感了，这便是真与善带来的美。这个例子也说明，社会衍生出的真与善，也需要通过感觉体验获取。理智的参与并非指抽象的逻辑思考或概念的判断与推理，而是指在社会环境影响下，你的前经验中具备的这种"迁移"的惯性。所以，我们仍然可以说这是来自感知直觉的美感。我们常说的行为美、心灵美、语言美等与此类似，都是社会衍生出的美，视觉审美经验中也包含它们。

最后，还有一类文化附加的"关系"也与美相关。美感结构中受文化影响的美感变化最大，形态也最复杂，因而经常造成感知者对"美"的寻觅特别困难，我们不能忽略这一现象。文化附加的"关系"存在于人类生活的各个领域，不仅表现在日常活动之中，更以实物形态呈现，历史遗存就是典型表征。每个民族都有自己的文化，文化随时代变迁而变化，这些都在美的呈现上反映出来，这就带来了美的多样性与美的标准的模糊化，也导致了美感结构的新变化。

文化附加的"关系"首先以符号的形式出现在日常生活与特殊的仪式等活动之中，它既可以是活动本身，也常以某种事物形态呈现。埃及金字塔及其造型的正面律就是最好的例证，作为特殊的文化符号与惯例，它们是对文化附加"关系"的地域性诠释，是古埃及人所共有的经验，是一种地域性的审美经验。文化附加的"关系"中有直觉可感知的部分，但更多要通过联想激活的感知。运用这种象征符号进行艺术创作成为艺术家们不断探索的一个方向，这也是文化附加"关系"获得认同的表现。

文化附加的"关系"还会由其符号特征延伸出对观念与思想的表达。其实，观念就是具有广泛意义的概念，符号也可以看作观念的一种存在方式。用观念表达"关系"时，需要借助理智去感知其形态。感知者很难通过直觉去感悟形态中的观念并与美感链接，理性的分析与思考有助于感觉对美感的

体验。

对视觉审美经验构成的分析，可以帮助感知者有侧重地对美感对象进行感知。清晰认知审美经验的组成成分，能够使感知者更好地体验这些美感，最终完成视觉审美感知力的提升。

二、视觉审美经验建立的途径与方法

厘清了视觉审美经验的构成成分，再来讨论其建立，似乎有了更明确的思路。建立视觉审美经验，首先要保持审美经验的基本成分相对稳定，这是所有美感结构中的美感得以被感知的基础与前提。审美经验中若缺失了帮助激活直觉的成分，那些衍生与附加的美感便难以进入感觉的范围，审美没有了情感的参与，感性的愉悦变成了理性的思辨，美也就不成为美了。具备了这些基本成分的审美经验就是视觉审美的基本经验。

那么，如何建立视觉审美的基本经验呢？首先需要以艺术感知作为主要的通道，从中获得体验后，再带入生活中，时时处处留意。因为若没有相对集中的艺术美感体验，我们就会失去参照的标准，感知很难导向正确的选择，也难以形成对美感进行捕捉的意识。生活中处处存在美感的形式，如果没有发现的眼睛，就会视而不见。当然，艺术美感体验并非一定要通过固化的教学手段来获得，它与"自我"意识有关，你是否有意愿去提升视觉审美的经验，这很重要。如果具备了这一意识，你自然会主动寻找优秀的艺术作品去感知与体验，而面对艺术作品时，也会利用积累的审美经验去获取更好的感知效果。

一个人是否具备视觉审美的基本经验是很难判断的，但一个人的视觉是否对美敏感却可以衡量。具备视觉审美基本经验的人会表现出更好的直觉，尤其是在对美感对象细微处的发现与体验过程中，会产生一种难以名状的心理感受和情感上的共鸣。举例来说，欣赏经典绘画作品时，画面中点画间的微妙变化与整体意境的表达，通过直觉观看就可以体验。视觉媒介直接勾连

着情感，会形成一种特殊的心理感受，使人进入作品建构的意境。虽然画家与理论家对经典作品有很多相关的论述，也多被认可，但我们的感知活动不是依赖这些理论，而是凭借直觉，是感觉对微妙的体验，是由视觉审美经验支撑的，这正是审美基本经验的意义。视觉审美的基本经验可以为打通不同美感结构的审美带来便利，它是感知任何具有美感形态的事物的一种必备素养，也是复杂美感结构审美的出发点与基础。

作为视觉感知对象的美感事物又分为自然事物、社会现象与艺术三类。在拥有美感基本经验的基础上，通过感知这些对象，可以获得丰富的经验积累，从而具备更好的视觉审美感知力。接下来将就这三类感知对象，分别讨论视觉审美经验建立的途径和方法。

首先，通过对美的自然事物的感知建立视觉审美经验。美感来源于对人与自然"关系"的理解。人类既要为了生存顺应自然，与其和谐相处，同时也要利用自然，让生活变得更美好。早期人类通过感知自然获得的感受，远比我们今天对自然美的发现要朴实、真诚。虽然自然美的形态没有发生根本变化，但人类社会的发展所带来的改变，影响着人类对自然美的感知。这提示我们，对自然美的体验应更多地回到"原境"，去寻找真正原始形态的自然事物去感知，用真实的情感去感受自然中呈现的和谐关系，修正我们偏失的经验。后印象派画家高更去塔希提岛体验生活，很多现代艺术家从非洲艺术中感受原始的力量，从某种意义上说，这些都是因为纯粹的自然之美能够给艺术家带来触动。

通过对自然美的感知建立视觉审美经验不仅是一种有效的回归，更是运用移情的方式激活个体的情感，从自然的原始形态中去体验情感链接的关系，更好地回望因社会变迁而"走样"的美感形态。自然美并非以直接呈现的方式存在，它的核心仍然是构建各种关系，如自然中物与物的关系、人与自然的关系等。中国古代艺术家不断深入自然进行"游观"，既是为了探索自然自身的规律——形与神的融洽，更是一种移情的体验，是将自我放入自

然的合一化审视。这种对人与自然关系的深度体认不仅是一种观照，更是情感的一次放飞，是精神的逍遥。古人所认为的自然山水具有的以形媚道、畅神、卧以游之等价值，[1] 都是在对自然的体悟中得出的结论。另外，印象派对古典艺术的革新也是对自然美的新发现，是主观贴近自然的新开拓，自此，古典艺术的主观"固有色"被自然中瞬息变化的"条件色"取代，自然美以新的形态被呈现出来。大自然中还有太多可提供视觉审美经验建立的途径需要我们去发掘。

其次，是通过对美的社会现象的感知建立视觉审美经验。相对于自然美，通过社会美来建立视觉审美经验的方法比较复杂，因为社会美也不以直接呈现的方式存在，很多时候需要转换，甚至还要以大量社会实践作为基础。社会美存在于人与人之间的关系及其派生出的现象。我们虽身处其中，但未必敏感，很难将它与视觉审美经验建立的联系。美感结构的多样性要求我们建立与社会美关联的经验。社会事件与活动中存在很多呈现人与人关系的现象，其中就蕴含了"美感"成分。如果我们没有这方面的经验予以支撑，审美感知就会让位给理性的分析与判断，当感觉被知觉置换，社会美的事实就会被遮蔽。通常我们看到的是社会现象理性的一面，虽然你了解其中的道理，但未必能在感知过程中获得感觉的体验。我们经常被一些社会现象感动，恰是因为它触动了你的情感，激活了你所具备的被感动的经验。

通过感知社会现象建立审美经验需要理性的参与，离不开知识的支撑，但感知的主角还是情感，凭借的是感觉。我们在上文也曾提及，美的社会现象较多呈现为真与善的形态，它触动我们的情感往往并非依赖感觉，而是通过一种被引导或"教育"后形成的观念。但若因此而在感知过程中偏重理性的判断，那么社会现象就被搁置在单一的真与善层面，很难迁移至美感的体验。所以，通过感知社会现象建立审美经验一定要凸显体验的过程，放松心

[1] 宗炳：《画山水序》，载俞剑华编著《中国画论类编》，人民美术出版社2016年版。

情，进入一种自然的心理状态，让观念隐藏在感觉背后，这样，社会现象的真与善便会顺着你的感觉进入了美状态。这其中的分寸把握与微妙体验，需要不断体悟方可达到。

最后，是通过对艺术的感知建立视觉审美经验。我们在谈视觉审美基本经验的建立时特别强调了艺术感知的重要性，因为艺术是美感呈现最集中也最突出的一种形态。艺术家创作的出发点就是对美的创造与表达，其中包含了对自然美、社会美的体验与感受。艺术家运用其掌握的视觉语言将美呈现出来，艺术作品便具有了美感。艺术存在的价值指向多元，但审美永远是最核心的。艺术的多元价值指向也体现为其美感形式的多样性。

就视觉审美经验的建立而言，艺术作品对形式美的直接表达是感知的首选，它也对应了建立视觉审美基本经验的预设。在艺术设计领域，设计师在满足功能的要求之外，主要考虑的是视觉美感的呈现，会直接围绕视觉观看的审美指向去创作。所以，培养视觉对形式美的敏感培养，设计作品是最佳的对象。

通过感知艺术作品建立视觉审美经验往往还需要相应的专业知识的支撑。比如，感知绘画作品，你首先要了解绘画形式语言的基本法则，它是艺术家表达自己意图的一套系统。虽然我们都了解其主要构成就是造型、色彩与构图，但这些因素的处理策略是有其各自的规则的。策略的选择依赖直觉，但这种直觉要建立在对这套系统理解的基础上才能生效。若一个人习惯了对写实绘画的感知，初次接触印象派绘画就会失去章法，完全不同的色彩感受不仅很难激起情感共鸣，甚至可能会引发反感的情绪。这是因为感知者对印象派语言系统陌生，缺乏新的审美经验予以支撑。同样，对写实绘画的形式语言的感知也需要借助专门的知识完成前导性理解，否则也会对其中的透视表达等深感不解，情感一样难以产生共鸣。对写实绘画的感知还会受日常感知经验的干扰，很容易走进对概念的指认之中，事物的美感就在概念的识读中流失了。感知雕塑、建筑等具有三维空间形态的艺术作品，一样需要先对

其形式语言的构成法则有一定了解,之后再逐渐建立审美感知的经验。

　　以上对视觉审美经验建立的途径与方法的讨论,其实也只是将获得视觉审美经验的一般过程进行了简单的梳理。某种意义上说,视觉审美经验的建立并没有固定的途径与方法。视觉审美经验的建立需要一些"刻意",需要感知者具备一种主动的意识,只要有心,途径会条条通畅,方法随时可获得。但同时,视觉审美经验也不是可以速成的,它需要慢慢养成,需要经过一个长期而渐进的实践过程。由于美感结构类别的多样性和事物呈现方式的复杂性,视觉审美经验的建立很难设定清晰的目标,以"无止境"来形容也毫不夸饰。

第九章 视觉审美与美育

第九章 | 视觉审美与美育

[本章概要]

视觉审美作为一种感知和对结果的有效设定,其本身也是一次视觉审美的教育活动。因此,视觉审美与审美教育密不可分。

美育即审美教育,是围绕审美展开的教育活动。美育主要基于艺术学科开展活动,因此也可以理解为"艺术美育"。审美教育活动要设定好情境,让受教育者在特定的时空中实施"自我教育",学校、家庭与社会都是美育展开的重要路径。

视觉审美教育活动的实施需要"条件"的保障,视觉艺术感觉、视觉人文素养与视觉审美经验是其核心要素,激活这些因素将有利于视觉审美教育活动的展开。

视觉审美教育,本质上是一种"自我教育",家庭、学校与社会都是不可或缺的重要环境,而视觉审美教学和各种与视觉审美相关的活动起着积极有效的辅助性作用。当然,形成良好的视觉审美教育氛围,是视觉美育效果最优化的前提和保证。

视觉审美一方面依赖教育及相关活动提升感知者的审美能力;另一方面,活动开展的实效性是形成视觉审美良好氛围的重要前提。视觉审美与视觉审美教育是一种互为前提的关系。本章对"视觉审美与美育"的讨论,可以视为对全书主题"艺术感知与视觉审美"的回望与必要延伸。审美教育活动的展开需要"艺术"的支撑,艺术感知对审美的意义毋庸置疑。因此,艺术感知中的视觉审美当然也对美育有着重要意义。

视觉审美教育是本章要讨论的核心问题,这就必然会涉及审美教育的既

有理论。本章还梳理了视觉审美教育的路径、条件与方法，希望能对当代视觉审美教育理论的发展起到积极作用。

第一节　对审美教育的理解

审美教育是围绕"审美"展开的教育活动。前面我们已讨论了审美与美感的关系，审美是一种活动，是审美主体通过感知审美对象，去发现、体验对象所呈现的美感，从而获得审美愉悦并建立审美经验。审美活动的展开，需要审美主体形成审美意识、秉持审美心理、具备审美经验、形成审美期待。这些侧重于审美主体心理状态与能力的要素需要通过培养获得，于是，审美教育活动就出现了。由此可知，美育是专为培养审美主体的相关素养而展开的教育活动。美育作为一项专门性活动已形成了其独特的理论系统，涉及的内容主要包括美育研究的对象、性质、任务与方法，美育与伦理学、心理学、教育实验科学、艺术等学科的关系，美育与审美意识、审美实践的关系，美育在人的全面发展教育中的地位及作用等。

目前，审美教育理论研究已相对比较成熟，很多专家、学者都曾围绕以上问题做过深入细致的梳理，也大体达成了共识，无须再做重复表述。本章抽取了其中一些相对模糊但又十分重要的问题展开探讨，希望能丰富审美教育的理论建设并有益于美育活动的有效展开。接下来将讨论的三个议题分别为：第一，从美育到艺术美育；第二，审美教育活动情境的设定；第三，审美教育实施的路径。

一、从美育到艺术美育

美育是通过教育的途径让受教育者积累审美经验，显现出美感意识，从而具备对美的鉴赏能力。对美的敏感常常会引起人的情绪变化，美育的功能

便延展至以美化人、以美育人。美育在人的成长、日常生活乃至各项事业中都具有潜在的影响，甚至会上升到思想层面，影响人的观念与行为。蔡元培先生早在20世纪初就曾提出"以美育代宗教"的著名观点，某种意义上正是对美育"形而上"价值的一种肯定。

虽然我们非常明了美育的价值及其对人的作用，但美育的有效落地却并非易事。造成这一现象的主要原因可以从两方面来看。其一是对美育理论认识的片面化与工作展开的概念化，这体现在对"美"的概念讨论、对"美"的主观性与客观性争辩、将"美"的共性与个性差异模糊化等。这些偏于美学甚至哲学的理论成果，以不同方式被"断章取义"地引入审美教育领域，造成了谈"美"色变得不正常现象。美育活动也以概念化、宽泛化的形式充斥在各层级教育之中。其二是以艺术教育取代美育，使得美育偏离了其"本体"定位。比如，有一种普遍现象，为了推进美育工作，不仅中小学将艺术课程视同美育，而且几乎所有高校也设立了"艺术教育中心"，它的主要功能就是围绕美育开设"通识课"——"艺术鉴赏""中外美术史""中外音乐史"等。这些课程多基于艺术学科的"史论"知识，而对经典作品的案例解读则多停留在故事的演绎与概念化的美感分析上，学生扩宽了艺术史知识，多了些课余的谈资，却可能失去了对"美"的敏感。还有另一类现象，即为了充分发挥艺术学科实践教师的专长，有条件的学校开设了一些技能性的课程，如中国画、书法、油画、合唱、陶艺等。学生收获了对某一专业技能的初步了解与体验，不足之处是其本身缺乏美感经验的积累。美育的有效落地应围绕美感经验的培育与诱导展开，以渐进的方式实现有效积累。如果审美教育游离了本体的"美"与"美感"，美育就会始终处于悬置的状态。

下文将要提出的以"艺术美育"取代之前模糊宽泛的"美育"概念的观点，或许是解决上述问题的有效策略。艺术美育以"艺术"为纽带，通过感知经典艺术作品所呈现的美感，实现审美教育过程中需要的对美感的体验与美感经验获取，激活学生的审美意识与审美判断。形而上的美育复合了"艺

术",其实施的路径便清晰可辨,美育的意义得以落地并产生辐射,审美教育的价值得以真正实现并获得了进一步提升。

选择艺术美育,意味着对美感经验主要来源的确定——艺术。这是颇为复杂的理论问题,其源头又回到了"美是什么"的命题。前文曾就"美"的话题展开过反复讨论。"美"是一种经验,一种关于"关系"的经验。人类在进化过程中学会了处理各种关系——人与物、人与自然等,那些大家形成共识的"和谐关系"慢慢成为一种经验,并被认为是可取的、好的、带来愉悦的经验。这些经验下次实践就能运用上,且被普遍接受。事物能带来这种愉悦,它就是美的事物;自然呈现出的和谐带来了愉悦的视听效果,就是自然美;社会衍生出的"关系"构成和谐指向愉悦,这就是社会美;艺术家创造作品呈现他体验到的经验,和谐与愉悦是其意图设定的前提,这便是艺术之美。有时,这种"和谐关系"是可以被直觉捕捉到的,有时需要联想与想象,有时还需要理智参与,但都以感性形象作为媒介。感觉的参与不能或缺,否则全依赖理智中的逻辑、推理和概念,就远离了"美"的感性特征。那么,"美"作为一种"和谐关系",最直观的体现是什么呢?秩序与节奏。秩序与节奏在自然与人类社会中也是存在的,但在艺术家的创作中有更集中与突出的呈现。随着艺术学科的成熟与艺术审美的普及,人们对自然现象中的美的发现通常也会受到艺术家对秩序的表现的影响,从而派生出了诸多关于"美"的判断——对称之美、协调之美、多样统一之美,整洁、干净为美,凌乱、肮脏为丑等。艺术之美便成为"美感"形态化指向的标准。艺术家也不再是自然的纯粹模仿者,而是逐渐演变为美的创造者。正因如此,当艺术家面对自然进行创作时,自然对象进入他的视野后必须进行转换,其目的是构筑新的审美形象。自然对象的美与丑,作为素材,与表现出的艺术形象的美或丑并不发生任何关联。作品的美丑,全取决于艺术家的"处理"水平。

美是分类别的,艺术创作是专门创造美、建立美的标准的工作。艺术之外的美,都需要基于艺术中呈现出的美的"样板"去与生活、与自然做对比。

至于更为抽象的精神之美、思想之美、道德之美、行为之美等，均是基于艺术之美的最大特征——秩序与和谐，而延伸出的一种理念。美育落地的方式，"艺术美育"是一条坦途。

那么，不借助艺术是否也可以实施美育？或许也可以。但抽离了艺术作品，美的对象便会交错在复杂的社会事物与现象之中，没有审美经验的人很难感知到它。艺术家最善于提取纷繁复杂的自然对象中有益于美的表现的素材，并让它们按照美的规律呈现。只是艺术家在呈现美时，会在作品中复合其他因素——人文环境、形式语言规则、个人的思想等。因此，感知者还需要掌握关联的知识并具备语言、思想的沟通经验，这样才能感知复合处理后的艺术作品。这样看来，审美教育又不单是对纯粹"美"的提取，它因为复合了其他因素而演变为一种"大美"，或称为"形而上的美"。这时，"美"又指向了道德，指向了自由。

美感其实是一种对艺术的感觉，或是由艺术培养的能力。艺术家的创造是围绕"美"呈现出的人文作品，"美"作为一种纽带，让受众可以有机会接受人文艺术的熏陶。"审美"的完全表达应该是"艺术审美"，它是与艺术关联的对形式的直觉。所有由"美"延伸出的认知，游离艺术之后，都是美的定义的泛化，反而让"美"无法落地。所谓心灵美、道德美、和谐美、行为美等，都是提取了美的抽象定义，让"美"进入人的行为、思想与道德。实现美育的有效途径，就是实践"艺术美育"。

二、审美教育情境的设定

通过上文的讨论我们知道，审美教育实现的最有效途径是"艺术美育"。艺术美育虽然是以艺术为媒介展开的审美教育，且与"艺术教育"仅一字之差，但它完全不同于一般意义上的艺术教育。在教育观念上，两者虽没有根本差异，都会涉及"审美"这一核心问题，但目标定位却完全不同，这在前文也曾提及。艺术美育的目标非常清晰，就是借助"艺术作品"这一审美

图 9-1 〔意大利〕米开朗基罗,《大卫》(地面仰视-改变原境),大理石雕塑,像高 3.96m(连基座高 5.5m),1501—1504 年,意大利佛罗伦萨美术学院藏

对象,激活受教育者的审美感知,帮助其积累审美经验。此目标的性质决定了,审美教育不是一般形式的教育活动,它是一种营造情境的自我感染,"原境"与"原物"及其环境所形成的氛围,让受教育者自发地沉浸其中,与审美对象融为一体,审美过程与教育过程合而为一,从而实现了最佳的审美教育效果。因此,审美教育情境的设定,某种意义上是审美教育必须遵循的规律与原则。

那么,审美教育的情境呈现为一种怎样的状态或氛围呢?米开朗基罗的《大卫》雕塑(图 9-1)大家都很熟悉,它表现的是一个带有几分优雅的美男子形象,强壮、淡定、沉思、唯美,就连西方著名美术史家瓦萨里都曾说:"如此放松的姿态,没有任何作品有他那么优雅。"这些是我们通过观看从他身上获得的"美感"。但是,米开朗基罗雕刻它时所设定的"意图"却并非如此,这一点只要对照《圣经》中描绘英雄大卫神态的内容就可理解:"一张充满紧张感的脸。他的鼻孔张开,眼睛睁大,眉头微锁。靠近他,他瞪眼的时候是专注的,可能也是忧虑的。"[1]这是只有处于与米开朗基罗一致的角度才能体会到的这一雕塑的"美感"(图 9-2)。形成这两种不同美感的原因就是作品原有情境的改变,我们作为感知者获得的感受不再是艺术家赋予作品的那种美感。如果把这种体

[1] 艾美·赫曼:《洞察:精确观察和有效沟通的艺术》,朱静雯译,中信出版集团 2018 年版,第 157 页。

验带入你的前经验，其所带有的感受"误差"就会一直误导你对同类作品的审美，这是值得警示的现象。

情境设定的基本原则是对"原境"的还原。道理非常简单，艺术家的创作意图是基于作品"原境"呈现的，缺失或改变了原境，就会曲解艺术家的创作意图，必然也会影响对真实美感的体验。所以，审美教育在情境设定上，最理想的方式是还原对象的"原境"。还原"原境"的要求有时显得过于苛刻，但至少也要尽量做到对"原物"的感知。正因如此，艺术美育通常会选择博物馆、美术馆、剧场等呈现"原物"的场所作为教学的现场，让受教育者面对"真实"对象进行感知。

图9-2 〔意大利〕米开朗基罗，《大卫》（平视局部－原境），大理石雕塑，像高3.96m（连基座高5.5m），1501—1504年，意大利佛罗伦萨美术学院藏

我们特别强调情境的重要，还与科技进步对"原境"与"原物"进行的善意"置换"所带来的负面影响有关。视觉艺术受此影响尤为严重。绘画与雕塑作品基本是以"图片"的形式进入艺术美育课堂的。绘画作为二维空间形态的艺术，受影响似乎还小一点，但感知原作与印刷品仍然存在较大差异。雕塑作为三维空间的艺术，以画册图片的形式呈现，其审美感知则与实物完全两样。在长期的"图片"阅读中，雕塑鲜活的美感形象逐渐趋于符号化，更不要说现场感知结合触觉产生的复合效应了。这种把"原物"转变为图片的呈现方式在不断放大符号的价值，它链接的恰是概念主导的感知，会使视觉审美的意义越来越弱化。按照这种趋势，艺术美育迟早会失去其优势。

审美教育强调情境的设定，主张回到"原境"或"原物"的场所，也是

为了营造一种良好的审美感知氛围，使受教育者在场域的影响下，自动调整心态，浸润其中。若感知者葆有审美期待，并以沉静的心理状态去面对美感对象，其体验的感受会较少受到非审美因素的干扰，审美感知的效果更容易趋于理想化。审美情境的设定首先取决于我们的意识，涉及两个层面：其一，为什么要设置这一情境，这与你对审美活动性质的理解和对效果的期许有关；其二，审美教育绝不可能一蹴而就，审美经验与能力的提升更多表现为一种修为与品质，这是需要长期熏陶逐渐养成的。情境的设定既服务于特定审美活动的需要，起到了激活审美感知的效果，更是指我们在日常行为中用自主意识去寻找情境，把生活与工作中存在美感的对象统统网罗到一种特殊的"情境"中，让审美感知的氛围无处不在。

三、审美教育实施的路径

审美教育的实施需要自觉设定情境形成氛围，否则感知仅仅停留在形式上，审美经验很难真正建立。因此，审美教育的实施路径当围绕"情境"去寻找：有利于审美教育活动开展的时间和空间有哪些，其中的活动会不会影响人们的正常的生活、学习和工作？或者说，是否可以把审美教育存在的形式归类为几种在特定场合开展的活动？现在大家的共识是，审美教育可以划分为学校审美教育、家庭审美教育与社会审美教育三类。确实，这三类场合是审美教育活动的主要载体，尤其是青少年的审美教育。但这样的划分似乎缺少了"选择"的意识，我们不能时时处处被约束在审美教育的过程中，这既不现实，也会因疲劳而厌烦。

审美教育确实存在于这三类场合之中，但绝不是全覆盖、无主次地强加和灌输。审美教育是情感参与的愉悦过程，这种全方位包围的审美教育会造成一定的负面影响。那么，围绕这三类场合，我们应如何设定对应的路径与策略呢？整体上说，学校审美教育的主要对象是学生，它依据孩子们的成长阶段设定不同的侧重点：低年龄段侧重对美的感受；渐次走向审美感知实践

和对审美原理及相关知识的了解；到了接近成人的年纪，则应强调对其审美技能的培训。家庭审美教育是家庭所有成员参与的美育活动，彼此影响，共同提升审美感知力。在家庭审美教育中，父母长辈的审美行为会对孩子产生直接的影响。对于孩子，应侧重日常生活中的美感体验，使他们学会明辨与初步判断，在综合素养的提升中完成审美教育。社会审美教育是面向全体公民的审美"自我教育"，重视审美场所中的情境体验，审美熏陶与自我感知是其主要方式。三类场合中的审美教育共同作用于受教育者审美意识的形成、审美标准的建立与审美经验的储备。

学校审美教育，即我们常说的学校美育，是学生获得审美教育的一种渠道。我们在学校会进行各个学科的学习，美育虽然不是一门独立的学科，但审美教育却蕴含在各学科的教学之中，特别是艺术、文学等人文学科。学校教育的形式相比家庭、社会而言更加强调美育的约定性与任务性，所以，学校会在相关课程中清晰预设审美教育的定位与目标指向，并且会根据不同年龄段学生的认知心理特征去安排课程内容与教学方法。比如，在幼儿园阶段，审美教育重在调动孩子们感觉器官的灵敏度与活跃性，并形成初步的审美感知；到了小学阶段，审美教育会提供一些相对直观且内容单纯的艺术品让学生去感知，使他们获得对美感的初步体验，同时，还可以让他们通过体验媒材对形象的塑造，在动手中感受艺术创作过程；之后再逐步进入审美知识的传授与审美技能的培训阶段。

学校审美教育的任务预设，使得学校美育活动的开展受到了普遍重视。从教育主管部门到各个学校，从领导、老师到家长，都清晰认识到了学校美育对人的全面发展与成长所具有的价值。美育工作者、美学家、美术教育家也从理论或实践角度对相关问题展开了积极有效的探讨，形成了大量有价值的学术成果与实践案例。这些都是应该充分肯定的。但是，目前学校审美教育的实情普遍难如人意，甚至离我们期待的目标有不小的差距，美育的价值始终未见显明。问题出在哪里呢？其实，根本问题还是出在对"美"与"审

美"概念的理解上。多数人对"美"与"审美"的概念只有理想化的认知，却没有实施的有效方案，形式主义的选择难以避免。另一方面，审美属性的模糊性、审美教育效果判定的主观性以及美感经验建立的渐进性等特征也加大了实施审美教育的难度，教学效果始终无法引入科学测评方法。目前，学校审美教育表现出两种明显的倾向：其一，简单地用艺术课程与相关的活动代替美育；其二，把审美教育看成是知识的传授，感性的美感体验变成了理论化的教学活动。

其实，审美教育的本质是个体的"自我教育"，学校审美教育应该是自我教育外的一种有益补充，而非将它视为一门专业或是硬性的任务与指标。但这种对审美教育的理解似乎与学校的教育功能有些不一致。义务制教育一直有其清晰的目标定位，所有进入课堂的教学内容都被量化或"准"量化地编排在教学过程中，审美教育也是如此。大家有没有想过，为什么幼儿园的审美教育效果要普遍好于之后学校中开展的美育？就是因为幼儿园阶段的审美教育并没有设定固定的教学目标，反而是将美育融入各种活动中，让孩子们时刻被美感染，这样做不仅贴合美感的感性特征，而且顺应了特定阶段孩子的认知心理。或许，我们可以借鉴"课程思政"的理念，将"课程美育"的概念融入中小学审美教育的课程教学之中，让艺术课程起到引领作用，从而营造出学校审美教育的良性生态。它不一定需要老师们有多高的审美素养，也无须专门研究如何在各学科课程中去复合美育的内容或方式，我们就是要"去目标化"地展开课程美育的教学活动。学校与教师的美育意识是最重要的，而以课程美育营造的氛围，恰好可以有效地弥补师生"自我教育"淡泊的意识。

家庭审美教育，是"自我教育"的主战场。家庭审美教育是家庭成员共同参与的审美教育活动，父母长辈当有榜样力量。他们虽然不是教师身份，却是家庭的主导者，其一言一行都在影响着孩子的行为习惯与品格修养。所以，家庭审美教育绝不是孤立存在的，而是家长的自我教育、孩子的素质教

育复合着审美教育形成的一种感染"场域",家庭成员处在其中并形成相互影响的审美教育氛围。首先,父母长辈具备良好的审美素养是营造与提升家庭审美氛围的基本前提,它不仅体现在家庭物质环境中的审美品位,日常行为与活动中也应当蕴含审美教养,而且更为重要。父亲的仪表和举止、母亲的修饰和对孩子的"审美"打理、家庭集体活动的选择及展开方式等,都"润物细无声"般地影响着孩子的审美意识与审美感知。如果没有这些日常生活中的审美教育意识,仅仅是节假日带着孩子去博物馆、剧场等地方看几次展览或演出,只能说是换了个休闲方式而已,于审美教育意义并不大。如果家长具备相对明确的家庭审美教育意识,不仅家庭环境本身可以成为审美的"现场",而且一切关联活动中含有的审美教育因素也会被激活。哪怕是外出随意地散步,周边的美景也会被收入眼底,点点滴滴的审美启迪会渐进性地提升家庭全体成员的审美经验与素养。

家庭审美教育无须课堂却处处是课程;没有教师,但父母长辈就是榜样;家庭审美教育是美育的"后花园",散步是休闲更是审美体验,观赏性的审美活动看似无意识,却可以进入审美意识之中。某种意义上看,家庭审美教育才是全民审美素养整体提升的有效通道,无可替代、不可或缺。它全凭自发,远离行政指令,"意识"的设定是第一要义。

社会审美教育是学校与家庭之外的所有表征为审美行为的活动,它是一种宽泛意义上的全民参与的自觉或不自觉的美感体验行为。博物馆、美术馆、剧场、影院、承载公共艺术的空间场所等,是社会审美教育的主要活动区域,人们带着审美期待步入这些空间,凭借自己的感官去寻觅美感对象,实现审美体验,积累审美经验,提升审美感知力。

社会审美教育有主动与被动两种预设。更多时候,它是一种主动的行为,具有"安排"的性质。学校为了弥补校园的局限,会主动安排学生不定期去展演场所接受专门的审美教育,学校审美教育便延伸为社会审美教育。家长也会利用节假日带着孩子去相关的场所进行审美体验活动,既是

休闲也有目的预设，这又是家庭审美教育向社会审美教育的转变。全体公民都在有意识地利用各种途径让自己接受审美熏陶，实现社会审美教育的功能。由此，社会审美教育在"主动"性意识的驱使下，不再是孤立的审美教育通道，"社会"成为民众审美共享的资源，各类主体有选择地利用这一资源，实现审美教育活动，整体提升全民的审美素养。

社会审美教育有时又呈现为"被动"的角色，它不仅是被利用的"资源"，更是在营造一个全域性的审美"大景观"，使人人都沐浴在"美"的氛围中，被动接受着"美"的教育。如果能进一步提升社会审美环境，受教育者或许能由"被动"转变为"主动"，那才是我们期待的良性审美生态。这种理想的境界要依赖"社会审美教育"来实现。由此，我们可以引申出"环境美学"的概念。社会审美教育只有真正秉持"环境美"的意识，努力打造具有美感的环境，社会审美教育的被动角色才能得到扭转，全民审美素养才会在渐进中获得提升，长此以往必将臻于佳境。

学校审美教育、家庭审美教育和社会审美教育各自有其对应的教育方式与活动形态，但它们又相互配合，相互补充，共同构建起一个无死角的审美场域，所有人都被带入其中，享受着审美的体验。这应该是我们所期待的最理想的审美教育实现路径。

第二节 视觉审美教育实现的条件

视觉审美教育是以视觉方式开展的审美教育。关于审美教育，根据上文中提出的观点，其实现通道主要围绕"艺术"展开。那么，审美教育实现的条件首先就应该是建立"艺术感觉"，而建立"视觉艺术感觉"自然成为视觉审美教育实现的首要条件。其次，视觉审美教育还离不开视觉人文素养，它以"知识"的方式链接审美对象所涉及的内容、专业术语以及关联的社会

文化和现象，也是视觉审美实现不可或缺的条件。再次就是视觉审美经验，这是一种需要通过反复实践而积累的前经验，它是激活大脑感知并形成感觉与判断的重要前提，当然也是视觉审美实现的必备条件。

一、视觉艺术感觉

关于艺术感觉，我们在前面的章节曾有过深入的讨论。艺术感觉是通过对艺术的感知而建立起来的艺术感知觉，它是一种特殊的经验，具有对"艺术美"的敏感并有助于建立较好的审美感知力。艺术感觉作为一种能力，虽然很难具体度量，但在艺术感知活动中会表现出一种下意识的敏感，多以直觉的方式帮助你去感知，对象的美感会被这种直觉捕捉，它在审美教育中具有无可替代的经验性优势，理所当然成为审美教育实现的首要条件。视觉艺术感觉主要表现为对视觉艺术作品显示出独特感知力，其中蕴含着对视觉艺术美的敏感与经验，并延展至视觉审美的经验。

视觉艺术感觉的"完整性"特征表现为，不仅要求对艺术形式的敏感，还需要有艺术知识的积累以及对艺术形式语言法则和艺术创作规律的了解等，它反映了一个人的综合艺术素养。作为视觉审美实现的关键条件，视觉艺术感觉的建立应该从哪些方面去努力呢？

对视觉艺术形式语言敏感的培养是核心任务。对形式语言的敏感离不开大量的感知实践，这是其他任何途径都取代不了的。感知时，要尽量选择优秀的视觉艺术作品，特别是那些被历史认可而沉淀下来的经典作品。感觉能力的形成是一个潜移默化的过程，只有连续、反复地感知，这种经验才能得以建立。在此基础上，适当了解视觉艺术形式语言的法则也非常必要，它虽然不需要以系统的方式去刻意积累，但其存在类似于"暗默知识"，将以潜在的方式辅助感知过程的展开，让感知者的直觉中混含着一种"形式语言规则"的意识，形成一种主观参与的状态。我们在一些展览现场，经常看到观众非常盲目地观看作品，这就是典型的缺乏主观参与的表现。不了解形式语

言方面的知识，对其语言规则更是无从知晓，单凭直觉显然难以有效感知。置身展览现场，单一作品引发的好奇感和视觉冲击力难以持续发挥作用，只能带来直觉的假象，主观参与始终未被激活。

当然，视觉艺术的形式种类繁多，对所有形式语言敏感是不可能做到的，也没有必要，因为我们设定的条件是为视觉审美教育服务的，它的目标指向审美素养。经验告诉我们，重点对某一类视觉艺术作品培养出较好的感知力，归纳出其中美感因素的感知方法，往往会起到事半功倍的效果。比如，选择某一画种作为主要感知训练对象，对其形式语言法则进行深入了解，并带着这些知识去不断参与感知实践，时间久了自然会获得感知经验。这种经验虽然来自同一类作品，但它是你从审美感知中得到的经验，有利于建立对视觉形式的敏感。在现代生活中，我们亟待建立的审美经验较多偏向于对视觉形式"现代感"的接纳与感知，在这方面，设计作品具有更大的优势。生活中处处都是可感知的设计对象，但仍然要遵循"取法乎上"的原则，尽量选择经典设计作品。只要坚持不断地进行感知体验，审美感知力就会很快获得提升。

视觉艺术感觉除了对形式的敏感之外，还体现在你的综合性艺术素养，包括你的艺术知识积累、艺术创作实践体验和参与艺术批评活动的经验。艺术知识一般由艺术史、艺术理论和相关专业常识等构成，艺术史与艺术理论属于人文素养的核心内容，后面会详细讨论，这里先重点分析专业常识的问题。视觉艺术专业常识并不是指艺术史与艺术理论之外的所有与视觉艺术关联的专业知识。这里的专业常识是指与视觉艺术对象和审美感知有关的一些基础知识，如视觉艺术的类别、各类别的大体特征、基本的形式语言术语等。以绘画艺术为例，它有哪些类别？各类别的语言特点如何？如果都不能分辨中国画与油画的基本语言特征，它们的视觉呈现方式，以及基本的形式语言术语（如造型、构图和透视），就不能说是了解了专业常识。

艺术创作实践体验对培养艺术感觉也非常有帮助。这里强调的是"体

验",并非一定要真的去创作。它非常类似中小学美术课,对媒材的熟悉、动手去尝试操作、观察艺术家的创作过程等,都属于体验活动。我们在视觉艺术审美感知中看到的都是作品的成品,只有对材料与制作过程有更多了解,作品形式中的微妙呈现才不容易被你忽略掉。这些微妙之处常常表现为材料使用和操作过程中的"恰到好处",只有实践中的体悟才能还原那种感觉,这是审美感知走向深入的一种经验。艺术批评活动并非只是批评家的正规研讨会或理论性批评文章,它存在的形式多样而丰富,只要围绕艺术作品进行反思性讨论,都应属于艺术批评活动的范畴。这样的场合非常常见,若有意提升视觉艺术审美素养,主动参与这类活动,甚至参与讨论与发言,无论对错都会有极大的收益。艺术感知往往可意会却难以言表,而批评活动就是要去表达,但它基于充分感知,只有你做到了认真观看,才会有话可说。当然,艺术批评偏重理性思考,绝不能让它取代或左右你的现场感知。适当参与艺术批评活动,既获得了一种提升自我感知主动性的外力,也可以在与别人的讨论中了解他人的见解,作为借鉴,不失为一种良好的策略。

视觉艺术感觉是人的一种综合素养,它绝非天生的品质,完全依赖后天的培养。参与艺术实践和掌握专业常识是完善这一素养的有效渠道。我们需要将对作品的感知、创作体验和专业常识融为一体,转化为一种"感觉",这种臻于完美的感觉就是艺术感觉,它也将成为你实现视觉审美教育最重要的条件。

二、视觉人文素养

作为实现视觉审美教育的条件,视觉人文素养也表现出其综合性特征。为了强调"视觉"与"艺术"这两个核心概念,视觉审美教育所需的人文素养又有所偏向与侧重。大体而言,视觉人文素养主要是与"图像"关联的一些知识:视觉图像中的环境信息,主要是与图像和情境相关的人文知识;破解视觉图像中承载的观念,意在揭示图像与观念之间关系的人文知识;利用

艺术史激活视觉认知,艺术史知识之外还包括超越知识的艺术图像。接下来,我们围绕这些与人文素养关联的知识展开讨论。

视觉审美的对象多以"图像"形式呈现,不管是二维还是三维形式,将它们都看成是"图像"。所有图像中承载的内容,都与人类生存的环境有关。也就是说,图像中的环境信息是视觉感知对象的主要特征。那么,开展视觉审美教育,对图像中环境信息的释读、理解必然是一个重要"条件"。图像中的环境信息并非全可以由人文知识解读,即便是与科学密切相关的环境信息,要想被普通人认知,也需要转化为人文知识的形态,才能实现有效传播,"科普"就是最好的例证。与环境关联的人文知识,上至天文地理,下到日常生活与民俗,无一不包括其中,它是人类知识储备的重要内容。每个人在成长过程中,通过家庭、学校、日常生活以及各类社会实践,都会逐步储备起这些知识。需要注意的是,这些环境相关的人文知识在视觉审美教育过程中需要实现从现实事物向图像情境的迁移。也就是说,你拥有的环境中积累的人文知识只是一种知识经验,它在视觉审美过程中会作为前经验参与大脑的转化,但这时一定要存有"图像"意识,不能将它等同于真实的体验。我们应当将显性的环境人文知识预设为一种"暗默知识",它只是你感知过程中的"助手",而不需要走到"前台",否则审美的感性特征就会被理性判断取代,而这种抽离了审美的判断会与审美感知后的判断完全不同。环境人文知识是感知者的一种素养,也是图像中的情境,与美感对象融为一体。情境链接现实,但现实被艺术家进行了审美转化,所以图像情境与现实情境是存在差异的,恰是这种差异激活了环境人文知识在审美教育中的重要意义。抽离艺术,视觉审美教育仍然会依赖环境人文知识的支撑,但没有了艺术家的转化,我们直接面对现实,环境人文知识便很难由现实事物迁移至审美,这也是我们强调的审美教育选择"艺术"的原因之一。

视觉图像中除了包含环境信息,还有艺术家思想和观念的预设,尤其是在图像中的环境信息相对隐晦或被完全置换时,对图像中观念的捕捉便显得

特别重要。与思想、观念关联的人文素养与环境人文素养相比，显得既宽泛又捉摸不定，它甚至会因每个人的知识结构、人生经历不同而表现出明显的差异。这一特征要求我们在视觉审美教育过程中，允许差异性与多样性存在。具体来说就是，在视觉审美过程中，你要能破解图像中承载的观念，它可以是艺术家创作意图的揭示，也可以是你的阐释，言之成理即可，它们都是合理的存在。偏于观念的人文素养更是一种综合素养，它是你思想的折射，反映出你在面对现象时是否具有敏感的问题意识，是否善于思考，并具备解决问题的能力。它也是人在成长过程中接受有效教育并激活主观能动性的反映，介于可教与不可教之间。

对视觉审美教育来说，艺术史知识是必备的，这不仅因为视觉审美教育也是视觉艺术审美教育，更重要的是，与艺术史关联的大量历史现象和历史图像是人类审美经验的直接遗存，它们是今天开展审美教育的重要资源，不可替代。针对视觉审美教育，艺术史知识以两种方式服务于教育活动的展开。其一是艺术史的系统知识体系，它按照地域形成历史的脉络，由艺术家、艺术现象与艺术作品共同组成。任何致力于提升视觉审美感知力的人，都离不开这些艺术史知识提供的背景材料。对艺术史知识的掌握应尽可能系统化，以便应对任何时期或地区的艺术作品。这是需要通过教学或自学去构筑的一类知识。其二是基于艺术史知识的对艺术作品的了解，可以说它是"超越知识"的艺术史，是由图像构成的一个历史序列。艺术史中的图像对视觉审美教育尤为重要，这不仅因为视觉审美教育的素材多来源于艺术史中的图像，更为重要的是，如果能用超越知识的方式去接触艺术史，其本身就是一次艺术的审美之旅。在接触艺术史图像的过程中会建立感知的经验，这些经验弥足珍贵，它们是审美前经验中最有效的信息，可以直接参与视觉审美感知过程。艺术史图像中包含了不同时期、不同地域艺术家的审美经验，我们在建立这一审美教育条件的过程中，要有意识地提取这些经验。这些经验绝不是直呈现的，它们全融会在图像之中，善于提取这些经验就可以有效激活艺

史人文素养，它既是感知的一种自觉，也要通过教育的途径去诱导。

视觉人文素养涉及的环境信息、思想观念和艺术史知识，作用各有侧重，但又融洽共处于一个整体中，成为视觉审美教育的"背景"条件，有效地支撑着视觉审美教育活动的开展。

三、视觉审美经验

视觉审美的实现既依赖主体审美心理的养成和美感经验的建立，也离不开审美客体美感的显现和效应的发挥。作为实现视觉审美教育的条件，视觉审美经验的获取必须围绕主客体展开。从主体角度，表现为视觉观看方式的养成以及对审美对象涉及的生活、文化、观念等知识的构建经验；从审美客体看，是其视觉美感成分、特征与存在状态的显现。

获取视觉审美经验，最重要的是养成运用"视觉"看世界的习惯，进入视野的任何对象都要当作"形式"去感知，远离对象的物质概念。原因在前面几章已反复强调。视觉审美感知的前提就是激活感觉，用真正的"视觉"去观看，否则概念过早进入，感觉便很难驻留，感知就变成了概念辨识，会直接进入判断。"视觉"形同虚设，美感便无法触碰到我们的情感。然而，日常生活已经习惯于依赖概念，尤其是知识不断积聚的今天，所以，激活审美首先要形成正确使用"视觉"的意识，并将它固化为一种经验。这不仅对艺术审美极为重要，日常生活中如果有了这种经验，自然美、社会美等美感因素都可能被激活。我们走进景区，目之所及都是"形式"，概念被"忽略"，这不正是一种审美的"视觉"巡礼吗？久之有了更多感受，经验也就被建立起来。需要说明的是，这里的"视觉"既涉及眼睛的观看，也包括大脑的活动，是用"感觉"去认知对象，以激活形式中的美感，获得审美体验与经验。

至于审美对象涉及的生活、文化、观念等知识的构建经验，我们在讨论视觉审美人文素养时已经做了分析。生活与文化是环境人文素养的核心内容，它们既是一种人文素养，同时也体现为一种经验，是视觉审美教育必不可少

的条件。明辨审美客体的视觉美感成分、特征与存在状态也是主体应该具备的一种能力。审美客体存在的方式千变万化，对其美感的发掘、特征的把握以及存在状态的判定，都要依赖经验。它既是感知实践的产物，也可以作为知识与体验通过学习而获得。在视觉审美感知中，审美对象的美感被遮蔽是一种常见的现象。相对于艺术审美，自然美与社会美的感知尤其困难，往往需要在我们对艺术作品的审美感知经验的启发下去进行观照与寻觅。当然，实践仍是最有效的通道，只有通过不断地审美感知的体验，经验才会越来越丰富。

视觉审美教育实现的条件其实很多，我们只是提取了其中相对比较重要的进行了展开讨论。这些条件也不是孤立存在的，它们之间不仅存在较多的叠合，而且其作用的发挥也是相互依赖、相互支撑的。另一方面，视觉审美教育单纯依赖这些条件是远远不够的，这只是从理论或形式的角度展开的分析，其实教育"落地"的过程才是最重要的。并且，对教学活动开展方式的选择又是激活所有"条件"的重要前提，它是一个系统，更是一种生态。

第三节　视觉审美教育的方法

视觉审美教育的目标，一是审美主体的视觉审美体验，二是通过体验建立视觉审美经验。因此，视觉审美教育的方法将围绕这两个目标的实现去寻绎。首先，我们将围绕视觉审美教育的基本方法展开讨论，视觉审美作为人的一种特殊感知行为，无论以什么形式实施，都需要掌握基本的方法；其次，视觉审美教育存在相对科学和系统的教学过程，实现渐进式的视觉审美能力的培养，学校教育是最有效的途径；再次，围绕视觉审美开展的活动可以看作教育的另一种方式，它是审美体验与经验积累必不可少的补充，其形式丰富多样，不受限制，同时也存在着对应的方法与策略。

一、视觉审美教育的基本方法：驾驭自我的技能

视觉审美教育虽然属于教育的范畴，但却不同于一般学科的教学，特别注重"自我教育"在教育活动中的作用。由此，对视觉审美教育基本方法的探寻应围绕"自我教育"进行。这里的所谓"自我"，是指在视觉审美教育过程中，被教育者不是知识或技能的被动接受者，而是教育过程的参与者，甚至是具体执行者。教育者更多是进行一种引导，起辅助性作用，决不可代替受教育者对审美感知的自我把握。视觉审美教育还表现为一种特殊技能的运用，这种技能是指在审美感知中循着一种策略去"自我"实现审美期待、审美识别、美感发掘和美感体验。那么，这是一种什么样的技能，它又是如何顺应"自我"而发挥作用的呢？

视觉审美教育的目标指向是学会对视觉审美对象的感知，体验其承载的美感，进而建立审美经验。虽然它确实表现为人的一种能力，但似乎很难发现其中运用的"技能"。而且，每个个体在该能力上的差异也客观存在，有时还很明显。在博物馆或剧场，大家进进出出，表面上似乎都沐浴着美感的"阳光"，收获的多少却全藏在心里，只有自己知道。这也正体现了审美教育的"自我"特征。但是，如果由审美感知导入审美判断，你的心理状态便一目了然了。当然，也不能说这种判断与心理的体验完全对等，但至少它部分地反映了审美感知的效果，你的心理感受总可以借助该"语言"表达出几分，从而折射出你在审美感知中的心理状态。由此，关于视觉审美教育的技能，我们或许可以通过反推的方式，归纳出一些带有规律性的约定。

作为"自我"的心理状态，视觉审美教育技能的首要作用是设定一种有利于审美活动展开的"心理准备"，即一种审美期待，方便开启接下来的审美之旅。这种心理准备预设了我们面对的感知对象是审美作品，它是人造物，有确定的目的性指向——审美对象。有了这种预设，也就将审美感知对象与日常生活与工作中所见之物做了区分。我们周围的事物多为人造物，但它们存在的目的不是为了审美，而是功能的使用，对它们的识认是借助知识经验

去完成的。这种对审美对象的心理预设让我们在观看时不仅会将它看作审美作品，去探寻其形式中的语言表达——造型、构图、透视以及画面元素的关系；而且也避免了我们由画面形象去联系现实中的事物，重新回到概念认知的通道上。这种心理准备看起来好像并不难，每次进行审美感知之前提醒一下自己似乎也很容易做到，但它之所以被称为一种"技能"，就是要求必须做到熟练运用才算真正掌握了它，这种心理准备最终要表现为一种无意识行为。这一点很重要。虽然凭借自我约束或许也能完成几次真正的审美感知，但如果不能掌握上述技能，感知结果会很快被遗忘，感知者很容易就会又回到日常感知的心理状态，因为日常感知才是你最熟练的"技能"，完全不需要"准备"就会行动。如果通过训练让视觉审美教育这种"技能"变得熟练，就实现了审美教育的首要目标。

视觉审美教育有了"心理准备"，只是完成了目标实现的第一步。技能既然需要熟练掌握并成为一种习惯，就要牢记它的程序。那么，服务于视觉审美教育的程序是什么呢？对应"心理准备"，我们首先看到的是"审美物"，即有目的性的"人造物"，专供审美之用，这算是第一步。第二步就是围绕审美物展开审美感知了。这是对形式的感知过程，要着重对形式语言进行观看，并且要围绕"关系"展开这一活动：从"外形式"到"内形式"，作品中的各元素及其关系的处理，主次位置的安放等。第三步是在第二步的基础上，由"关系"延展至情感的链接与表达。感知者对这种表达的体验，常常会借助前经验中的知识经验与感觉经验复合展开，有时也会涉及联想、想象与理智，这要看作品的表达方式与创作意图。

这种关于技能的"程序"与我们在前面章节提到的视觉对艺术进行感知时的冲击、细审与判断三个步骤相一致，只不过这里是从分解的角度展开讨论的，而感知过程则表现为连续和叠加的状态。上述掌握技能的三步程序也只是大概的归纳，除此以外，其中还涉及诸多的"经验"，如艺术史和相关专业常识等知识经验、人生经历和日常生活经验、艺术创作实践体验的经验

等，它们因人而异呈现出不同的侧重点，但都属于服务视觉审美教育的"技能"范畴。我们应该融通这些经验并将它们归引到视觉审美活动之中，使它们在"自我"运用中演化为一种"技能"，伴随你的审美感过程，从而实现视觉审美教育的目标。

二、视觉审美的教学

视觉审美教育的基本方法重在培养受教育者的"自我"审美感知技能，它既是开展视觉审美教育的基础，也呈现出教育方式的灵活性、自主性与适应性。视觉审美教学作为一种正式的教学活动，其目的在于完成视觉审美教育设定的目标。教学活动中的师生具有相对固化的关系，虽然学生不是被动参与，但教师的主导性特征明显。其中当然包含技能的传授，但更看重师生面对面的实践与对话，教学效果可以进行量化评估。视觉审美教育有清晰的课程计划，教学内容安排循序渐进，教学方法选择得当，教学过程紧紧围绕审美感知的核心任务，在逐层递进地提升受教育者的审美感知力。

视觉审美教学在基础教育中是与美术课程复合在一起的，虽然没有单独为审美设定清晰的目标，但美术教育本来就与视觉审美教育具有相似的特征。美术教师应该有意识地在美术教学中侧重对学生审美感知力的培养，否则美术教育会因为缺失审美教育意识而失去它的核心价值。此外，也有专为视觉审美教育设置的其他层次或类型的教学活动，如大学生审美能力培养计划、成人视觉审美素养的提升课程等，此类活动就属于纯粹的视觉审美教学。若将视觉审美设定为一种目标，围绕目标实现展开的教学活动，才能显示出教学效果。下面归纳几点建议，或能为基础美术教育、特定培养计划等教学行为以及带有培训性质的视觉审美教育提供一点参照。

第一，了解受教育对象。它要求获得两类信息：其一，受教育者的诉求，不管是主动还是被动，我们都要清晰本教学活动是要为受教育者实现哪些目标。这既不能大而化之用"审美素养"去笼统表述，也不能由教师自己想当

然。实现受教育者的诉求是开展教学活动的实际意义。其二，受教育者审美感知力的现有水准，这是开展教学的前提。教学活动的基本规律就是在原有基础上提升，不了解现有水平，就无法设定课程计划与教学内容，也会影响教学方法的选择。获取这两类信息并非视觉审美教学独有的工作，而是所有科目的教学都要做的工作，但它对视觉审美教育尤其具有延展意义。视觉审美教育不是"点状"的知识传授，它表现为受教育者的心理在教学过程中的微妙变化，学生的诉求与心理状态密切关联教学效果。举例来说，视觉审美教学离不开经典作品的引导，在作品与教学方法的选择中，既要考虑学生的审美诉求，又要了解他们对经典作品的认识情况，以及他们目前审美感知力所达到的层级。诉求决定了作品的类别，他们是要提升对中国画的审美感知还是油画或雕塑？他们是需要感知古典油画还是印象派或现代派的作品？这些不同类别反映了学生对教学的一种期待，也是教学内容选择的前提。而学生的基础与能力则影响着对教学方法有效性的判断。如果选择了古典油画作为审美教学的案例，我们就要知道学生对古典油画知识了解的情况，比如那些已经成为常识的所谓传统和惯例，具体包括油画形式语言特征、观看的视觉规则、画面叙事性与情感的关系等。这些因素如果被忽略了，教师想当然地展开教学活动，是不会获得好效果的。另外，视觉审美教育非常注重"同化式学习"[1]，学生的心理认知结构与知识结构甚至包括前经验储备的状态。经验是在审美感知过程中进行更替与更新的，绝不是简单的量的累积，这种递进式的审美感受力的提升是教师备课内容中的重要部分。

 第二，教师对自身角色的定位。视觉审美教学中的教师是一类特殊的角色，不仅要具备与其他学科教师一样的职业素养和丰富的专业知识，还要有较高的审美感知力，甚至还应呈现出审美批评的能力，这些能力上的要求对

[1]"同化式学习"理论由美国心理学家大卫·奥斯拜尔在其《教育心理学》中提出，详见拉尔夫·史密斯《艺术感觉与美育》，滕守尧译，四川人民出版社1998年版，第168页。

所有从业者来说都是不小的挑战。同时，作为审美教育的教师，还要经常把自己设定为一种"自我隐匿"的状态。以审美批评的能力为例，对审美研究领域的学者来说，这种能力的建立似乎并不困难，只要具备较好的审美感知力，然后能用语言围绕自己的感知加以表达就可以了，甚至可以带有偏见去认知，这是表达者的权利。而从事审美教育的教师，也必须具备这种批评能力，但他们却不能随意按照自己的想法去表述，他还要考虑学生的接受度，要营造与学生讨论的气氛。他可以有自己的观点，但只作为师生讨论中产生的众多观点之一，没有主导性，只起引导作用，这即是教师角色的"隐匿"。这一点在审美教学过程中非常重要，它直接关联着教学效果的成败。

视觉审美教师还要在语言表述上显示出独特的专长，这种专长并非完全是文学性的，而是要求充分利用语言中"语词"的微妙差异，激活审美感知心理的变化。举例来说，画面中的色彩，最能勾起情感的反应，不同色彩对应着不同的审美感知结果。红色、粉红色、暖红色、暗红色给予观者的审美感受是不一样的。再如对画面中线条的感知，语言表述也会起到心理引导的效果，垂直线可以描述为坚定、稳固，倾斜线可以强调它的方向感与冲击力。这些我们可以感知到的微妙差异需要教师进行引导性表述，这对激活学生的审美感知具有特别的意义。此外，语言技能还包括对术语的运用，这是支撑教师专业素养的能力。一定要尽量运用专业术语引导学生进入"视觉"观看的状态，使视觉审美教育远离日常生活中单纯运用眼睛进行概念式识读的习惯。

第三，作为相对固定的教学活动，视觉审美教学也要遵循基本教学规律。视觉审美教学的形式多种多样，它可以是基础美术教育的组成部分，可以作为大学生的素质教育，也可以是专项培训等。无论何种形式，都需要按照基本的教学程序设定教学方案。视觉审美教学的所有教学活动的展开都应当以视觉审美感知力的培养为出发点，教学内容的安排、教学方法的选择都应以围绕视觉感知激活审美心理体验为目标。从渐进的角度来看，端

正受教育者的"视觉"意识是教学展开的基础，要养成观看"形式"的正确习惯；进而围绕艺术作品激活对美感的体验，这是教学中的关键环节，由易到难地选择经典作品非常重要，而且要善于运用对比的策略，形式在对比中观看更为直观，也更容易引起受教育者对细节的关注；有了审美感受之后，还要训练受教育者对感受的表达能力，这是更高层级的要求，但它会反哺审美感知的心理体验，因为要表达就必须清晰内心感受，这一过程需要更多经验的支撑，包括知识经验的参与。视觉审美教育在教学方法上要特别注意激活受教育者的"自我"感受，讨论是审美感知教学的主要形式，教师在讨论中进行示范与表达、受教育者在讨论中踊跃发言并不断自我纠错等，都是积极有效的策略。

三、视觉审美活动

视觉审美活动的目的也在教育，它是相对松散与自由的教育形式，活动的过程也类似教学，只是没有正规教学中的师生关系，教学的意义包含在活动的过程中。视觉审美活动主要选择在博物馆、美术馆以及一些具有审美功能的公共空间中开展。

博物馆与美术馆作为展示艺术作品的固定场所，其中开展的所有活动都蕴含着审美教育的意义。所以，各类展馆都会考虑其审美教育功能的实现，努力激活其馆藏作品的社会美育价值。博物馆与美术馆的特定空间也营造了特殊的审美场域，观众进入这些空间时本身就带有某种审美期待，它就如一种仪式行为，让观众进入"自我"教育的状态。但受日常感知习惯的影响，观众的"自我"教育程度差异很大，多数人的观看仍然是远离审美感知状态的。所以，大型展馆会针对展览主题事先进行宣传引导，展览过程中有人工或语音讲解，主要围绕作品背景和作品艺术性进行引导，这种教育辅助手段的运用较好地激活了观众的审美感知。但这是毕竟一种相对松散的审美教育，每位受教育者的教育效果必然存在极大的差异。所以，从审美教育效果的角

度看，视觉审美活动既需要受教育者主动利用活动来自我激活审美感知，作为展馆也应积极探索针对不同人群的更多复合观展方式，从而让审美教育效果最优化。博物馆与美术馆教育既是艺术与人文教育，更是视觉审美教育，非常值得深入探讨。

具有审美功能的公共空间，如大型公共艺术空间、市民广场、城镇街景、著名建筑群、园林与公园等，都是开展视觉审美活动的最佳场所。此外，社区、家庭也是视觉审美活动不可或缺的空间。这些空间中发生的视觉审美活动更为自由与随意，其视觉审美教育功能的生效依赖场所具有的美感特征以及参与活动的受教育者的主动意识，这与国民整体素养相关联。从政府层面，城市的规划与各项设计都要进行审美预设并具有较高的审美品位；公共空间中的存在物及其关系都是呈现美感的载体，也不可忽视；甚至居家环境的美化、个体着装的讲究等，也都是环境中的美的呈现，要尽可能形成一种打造"环境美"的整体意识。从个人层面，要将视觉审美活动与其他教育途径链接起来，建立自我提升审美感知力的主动姿态。只有这两方面共同努力，才能真正取得公共空间中视觉审美活动开展的最佳效果。

结　语

　　艺术感知需要激活感知者的感觉，感知过程应尽量保证感觉的驻留，避免概念的显性参与而导致知觉的活跃，努力让感知锁定在觉性感知的通道上，建立真正的艺术感知觉。

　　艺术感知是对艺术形式的体验，感知过程中要借助图像模式去明辨图像结构，通过外形式的观看，窥视内形式的意蕴，从而抵达艺术感知觉，获得感觉经验。艺术感知觉建立的这种经验才是我们期待的，它的价值在于有助于培养优质的艺术感觉。

　　美是一种关系，发生在主客体间，这种关系呈现出和谐并带来愉悦。主体从存在"美"的客体对象上发现了美感。美的存在与价值被发现之后，便被引入各种人造物之中，逐渐形成了一种约定指向。美的事物被广泛关注并形成共识，制作者也由工匠演变为了艺术家。

　　艺术家群体制作美的物品，不断固化与创造美，同时也确定了美的标准。从此，美有了"形而下"与"形而上"的复杂内涵。有的美通过直觉就能感知，那是最为显现的形式之美；另一些美则需要借助想象与联想才能体会，它们多为抽象之美；还有一些美必须通过思考并借助理智才能感受到，我们称为"观念之美"或"问题之美"。美的存在的丰富性，让人的体验与感受也变得复杂起来，尤其是在文化的参与下。

　　视觉审美是指通过观看美的事物获得美感体验。视觉审美依赖视觉审美

经验，审美经验来自审美教育——美育，它重在培养感知者的艺术感觉，形成感觉经验。艺术是美育实现的主要载体，有了艺术感觉，审美教育就有了核心支撑力。

艺术成为"美"的引导者，美育也指向了"艺术美育"，艺术课程与活动成为美育的主战场。然而，获得与艺术相关的技能与知识又不全在美育，以艺术教育代替美育模糊了我们对美育的认知。为了强化美育意识，学校美育应实施"课程美育"的思路，在全体学科的参与下，营造一种整体氛围，让美育变为人人践行的"自我教育"。艺术课程的责任是引导，重视审美技能的培养，并以艺术知识与实践支撑技能走向熟练化，形成一种习惯。这一切都依赖艺术教育课程激活艺术感知予以实现。

美育，设定情境最重要。家庭侧重熏陶与养成，重在"内化"；社会主要是感染与影响，重在"环境"；学校实施"课程美育"，重在掌握审美知识与技能。带着艺术感觉，运用熟练的审美技能，生活在环境美的世界，这才是真正理想的境界。这时，美育便不再是讨论的话题。

参考文献

阿道夫·希尔德勃兰特:《形式问题》,潘耀昌等译,河北美术出版社1997年版。

艾美·赫曼:《洞察:精确观察和有效沟通的艺术》,朱静雯译,中信出版集团2018年版。

安简·查特吉:《审美的脑:从演化角度阐释人类对美与艺术的追求》,林旭文译,浙江大学出版社2016年版。

巴拉兹·贝拉:《电影美学》,何力译,中国电影出版社2003年版。

陈英和:《认知发展心理学》,浙江人民出版社1996年版。

成中英:《美的深处:本体美学》,浙江大学出版社2011年版。

丹尼斯·J.斯波勒:《感知艺术》,史梦阳译,中信出版集团2016年版。

贡布里希:《艺术与错觉:图画再现的心理学研究》,林夕、李本正、范景中译,湖南科学技术出版社1999年版。

拉尔夫·史密斯:《艺术感觉与美育》,滕守尧译,四川人民出版社1998年版。

鲁道夫·阿恩海姆:《艺术与视知觉》,滕守尧、朱疆源译,四川人民出版社1998年版。

罗伯特·索尔索:《认知与视觉艺术》,周丰译,河南大学出版社2019年版。

塞莫·萨基:《脑内艺术馆:探索大脑的审美功能》,潘恩典译,商周出版(台北)2001年版。

史蒂芬·平克:《心智探奇:人类心智的起源于进化》,郝耀伟译,浙江人民出版社 2016 年版。

斯坦尼斯拉斯·迪昂:《脑与意识》,章熠译,浙江教育出版社 2018 年版。

斯腾伯格:《超越 IQ:人类智力的三元理论》,俞晓琳、吴国宏译,华东师范大学出版社 2004 年版。

王建平:《感知新世界》,中国作家出版社 2019 年版。

詹姆斯·埃尔金斯:《视觉研究》,雷鑫译,江苏美术出版社 2010 年版。

赵坤、王辉、张林编著:《心理学导论》,中国传媒大学出版社 2009 年版。

赵宪章主编:《西方形式美学:关于形式的美学研究》,上海人民出版社 1996 年版。

朱志荣:《中国审美理论》,北京大学出版社 2005 年版。

宗白华:《美从何处寻》,重庆大学出版社 2014 年版。

Case, R., *Intellectual Development: A Systematic Reinterpretation*, Academic Press, 1985.

Flavell, J.H., "Stage-related Properties of Cognitive Development", *Cognitive Psychology*, 1971.

Gene Blocker, *Philosophy of Art*, Charles Scribner Sons, 1979.

Gregory, R.L., *Eye and Brain: The Psychology of Seeing*, McGraw-Hill, 1978.

Harris, L.J., "Sex Differences in Spatial Ability: Possible Environmental, Genetic, and Neurological Factors", in M. Kinsbourne (Ed.), *Asymmetrical Functions of the Brain*, Cambridge University Press, 1978.

Holland, D., and Quinn, N.(Eds.), *Cultural Models in Language and Thought*, Cambridge University Press, 1987.

Kenneth Clark, *Looking at Pictures*, Holt Rinehart and Winston, 1960.

后 记

2019年5月至6月间，我忙着调回南京艺术学院，来回奔波于"沪宁线"上。碰巧南京艺术学院正组织通识教材的编写工作，刘伟冬院长亲自主抓，定位很高。这件事激发了我的兴趣，也感谢刘伟冬院长的信任与具体负责此项工作的殷荷芳老师的盛情，我竟然还没有正式调入就"领单"开工了。

我对通识教材有自己的认知。通识教材并非是"通识"与"教材"这两个概念的简单组合。如果这样去理解，那这事就太普通了，最好不要去做。已编写出版的通识教材市场上不少，但多数仍以一种尴尬的身份进入人们的视野，会让人下意识想到教辅材料。当然，也有人将通识教材拔得很高，说成是"大人"写"小书"，强调要出自名家之手，且通俗易懂。这何其难！"通俗易懂"或能做到，但前提还是要有明确的选题定位，学术性与思想性绝不能忽略。

通识教材重在"通识"，要为知识"贯通"而作。今天，知识的累积已经达到难以想象的丰富程度，但由于学科的细化，知识又总处于壁垒的阻隔之中，思维的线性与想象力的贫乏均与知识缺少融通有关。亟待有"桥梁"来链接。桥梁本身的质量要绝对过硬，两端的"链接物"也不可忽视。这就要求担当桥梁者本身的知识具有相当的"通识"程度以及他的情怀与奉献精神。通识教材中的"教材"两字，是指它主要针对学生编写且非"课本"，它具备教材的功能与性质，只是可能没有对应的固定课程与严格的考核要

求，比较适合选修课使用。其实，选修课起初也是为了进行通识教育，后来因为学生毕业需要学分，它就成了"培养计划"的副产品。老师为课时量，选修学生为学分，一种赤裸裸的形式主义，为这样的通识课程而编写的教材也充满了水分。

通识教材中的"教材"也指向阅读方式的定位，兼及读者的阅读状态与心理诉求。它的创作不是为了提供学分的选修课，也不是为了搜集茶余饭后的谈资，更不是好奇引发的刻意寻觅。通识教育的"教材"需要作者有自己丰富的积累、前期的深入思考，以及结合知识"贯通"的预设，并在此基础上形成具有多学科链接作用的"问题"，展开平易的叙述。它需要既有学理性，又不同于学术专著的严密论证；需要具有可读性的语言，同时避免散文式的煽情。一本书一个观点，一次阅读一道冲击波，想要让读者有恍然大悟之感，重在点拨与启迪。

以上认知虽然有点理想主义的味道，但确实值得认真思考，毕竟"通识"与"教材"的概念不是可以随意去理解与复合的，如果不当回事去做，还不如改做其他更有价值的工作。

再次感谢南京艺术学院花大力气来打造这套通识教材，感谢刘伟冬院长的亲力亲为，感谢殷荷芳老师的组织和辛勤付出，以及对我个人的帮助，感谢北京大学出版社谭艳老师对此事的统筹与具体落实。我还要感谢本书编写过程中，在图片和模型绘制方面给予帮助的路明、陈东杰、薛问问三位老师兼好朋友。这本教材也是"新冠"疫情流行期间居家工作的成果之一，特别有纪念意义，特一记！

<p style="text-align:right">顾平
2020 年 4 月于南京</p>